藝術傑作裡的
藝之貓

CATS GALORE
A Compendium of Cultured Cats

蘇珊・赫伯特 Susan Herbert 宋珮——譯

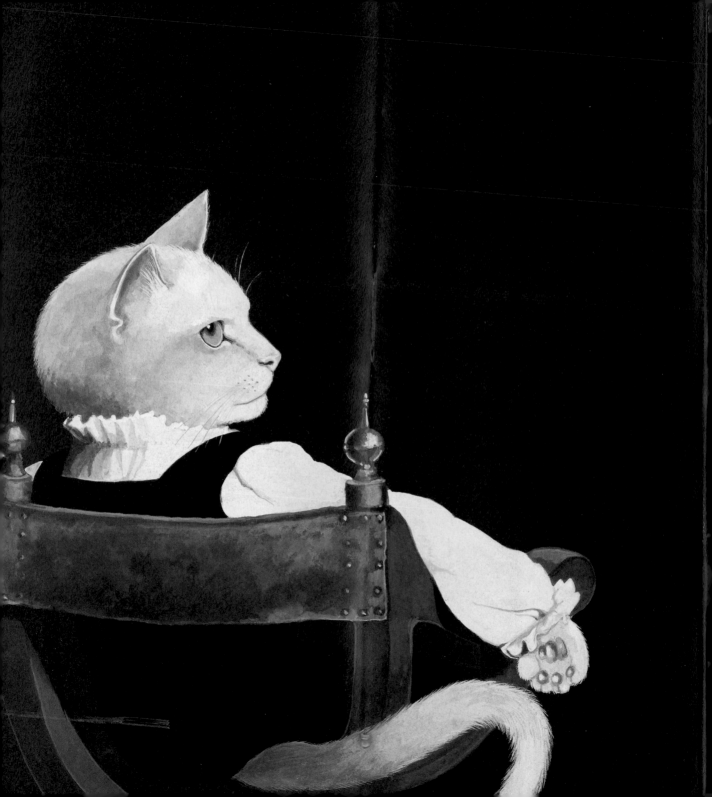

目　錄

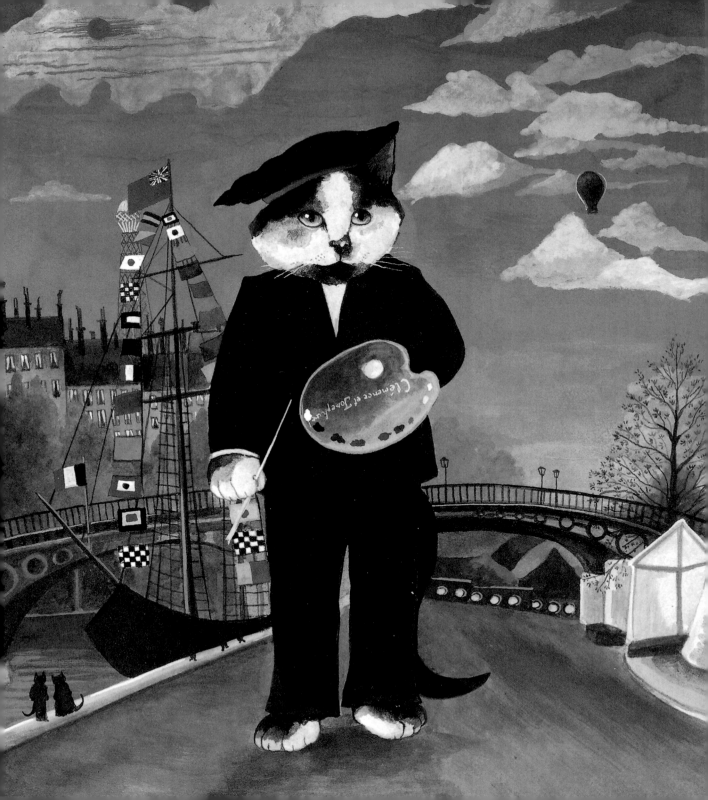

　　蘇珊・赫伯特賞心悅目又俏皮詼諧的水彩畫，由一群迷人的貓演員擔綱主角，重現繪畫、劇場、歌劇、電影裡的著名場景。

　　我們的第一站是美術世界，毛茸茸的貓臉和貓尾巴從繪畫傑作中探出頭來。隨後貓咪將登臺演出莎士比亞最受歡迎的戲劇，以及布景華麗的精選歌劇。最後要拜訪好萊塢，在那兒將由貓咪主演大製作的史詩大片與經典電影，再現電影黃金時代的榮景。

　　蘇珊・赫伯特以貓為主角畫的奇想世界，早已將一代熱情貓迷圈粉，這本匯集她最具代表性作品的畫集，必定會為赫伯特贏得更多粉絲。

前頁　《哈姆雷特》（*Hamlet*），第一幕，第一景。
左頁　亨利・盧梭（Henri Rousseau），自畫像（*Myself: Portrait-Landscape*），1890 年。

美術巨作裡的藝之貓

法老王圖坦卡門的棺蓋
Cover of the Coffin of Tutankhamun

約西元前 1340 年

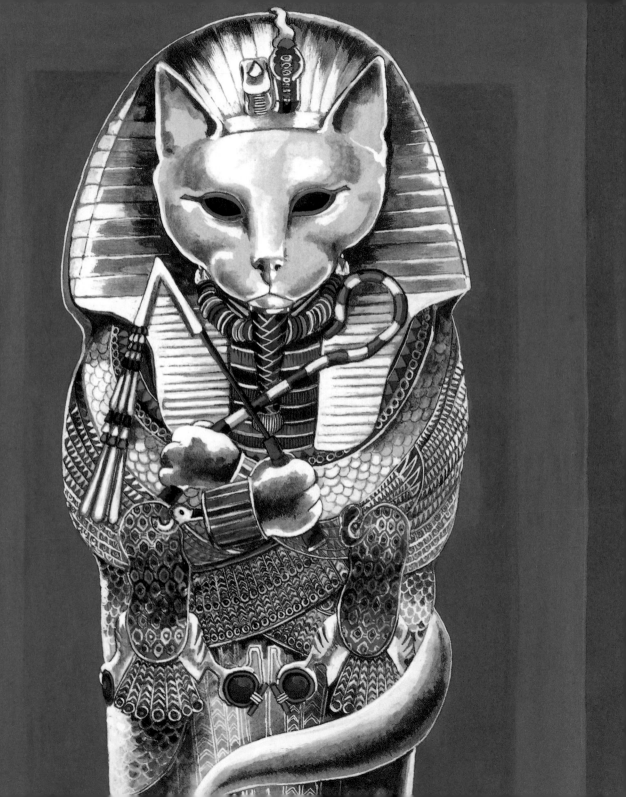

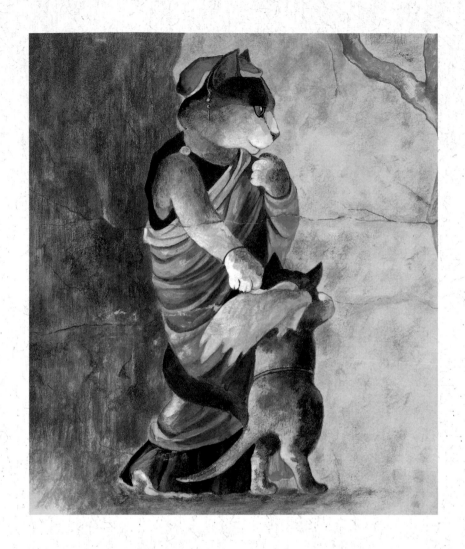

上　**羅馬壁畫，《維納斯責罵邱比特》**，約西元後第 1 世紀
Roman Fresco, *Venus Chastising Cupid*

右　**埃克塞基亞斯，《阿基里斯弑彭忒西勒亞》**，約西元前 540−530 年
Exekias, *Achilles Slays Penthesilea*

美術巨作裡的藝之貓

10

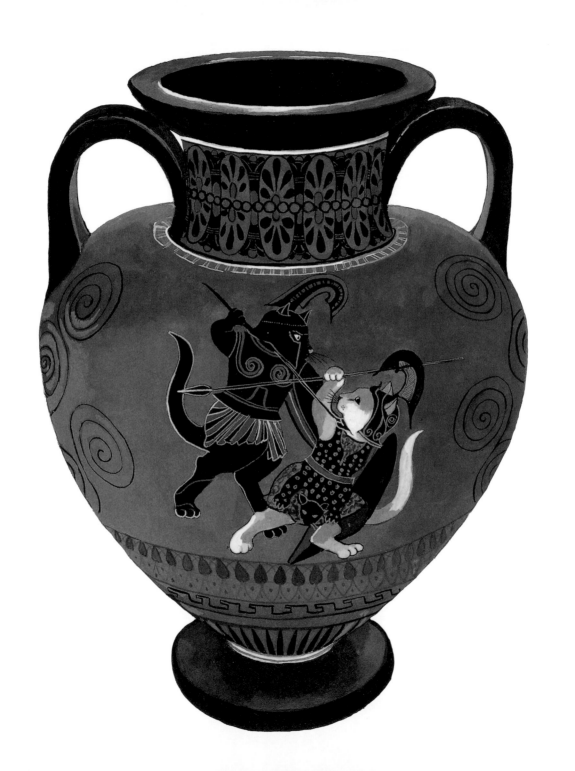

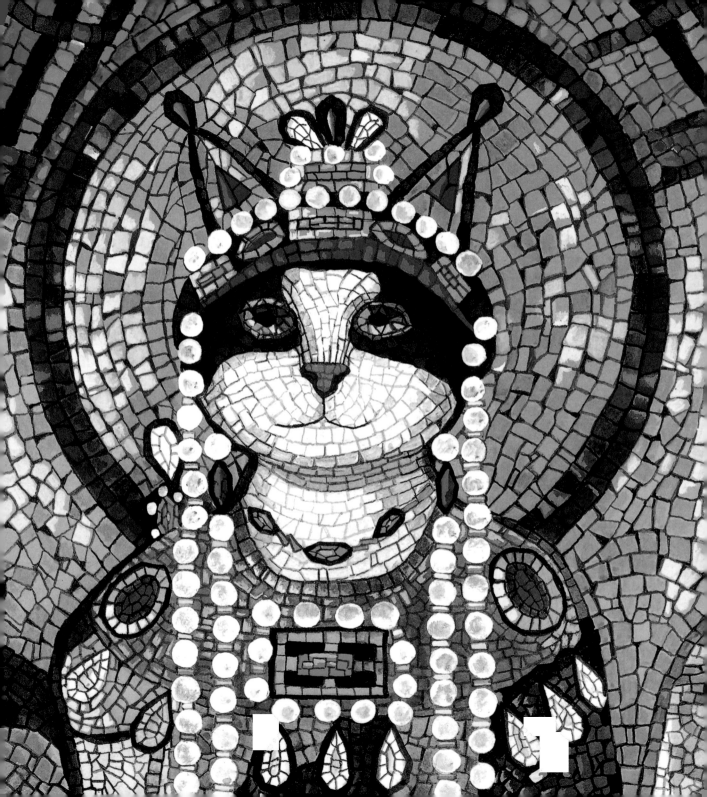

拉溫納聖維塔教堂的馬賽克鑲嵌畫
Mosaic from the Church of San Vitale, Ravenna

《提奧多拉皇后》
Empress Theodora

西元第 6 世紀

伊莎貝拉的祈禱書
ISABELLA BREVIARY
(BREVIARY OF QUEEN ISABELLA OF CASTILE)

《傳道者聖約翰》
St. John the Evangelist

1490–1497 年

下頁 **彼得二世的時禱書，《正在祈禱的彼得二世》，1455–1457 年**
THE HOURS OF PETER II, *Peter II in Prayer*

哈斯汀時禱書，《亞歷山卓的聖凱瑟琳》，1475–1483 年
THE HASTINGS HOURS, *St Catherine of Alexandria*

查理・昂古萊姆伯爵的時禱書，《向牧羊人報喜（跳舞的農人）》，約 1485 年
LES HEURES DE CHARLES D'ANGOULÊME, *Annonciation aux bergers*

奧維德的女傑書簡，《潘妮洛碧》，1496 年
Ovid, LES EPÎTRES ELÉGIAQUES, *Penelope*

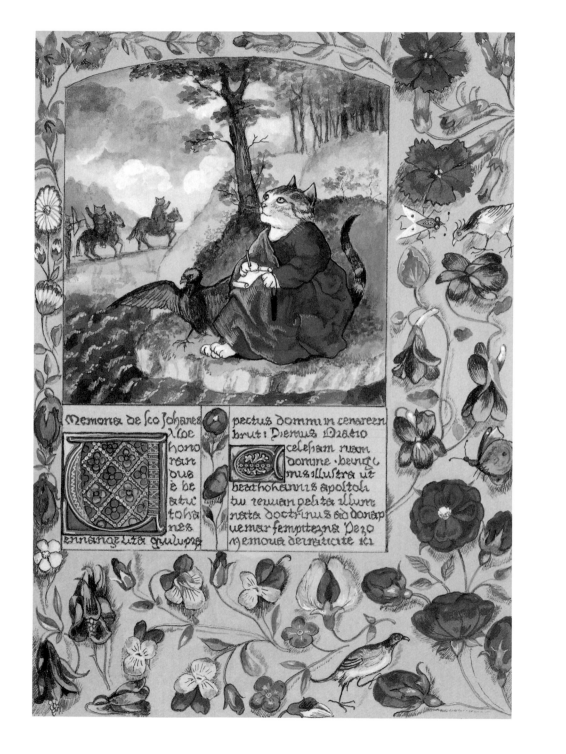

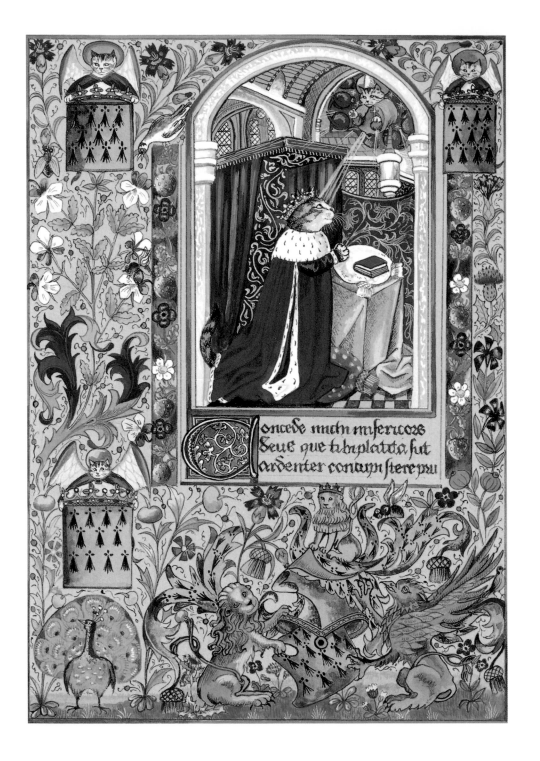

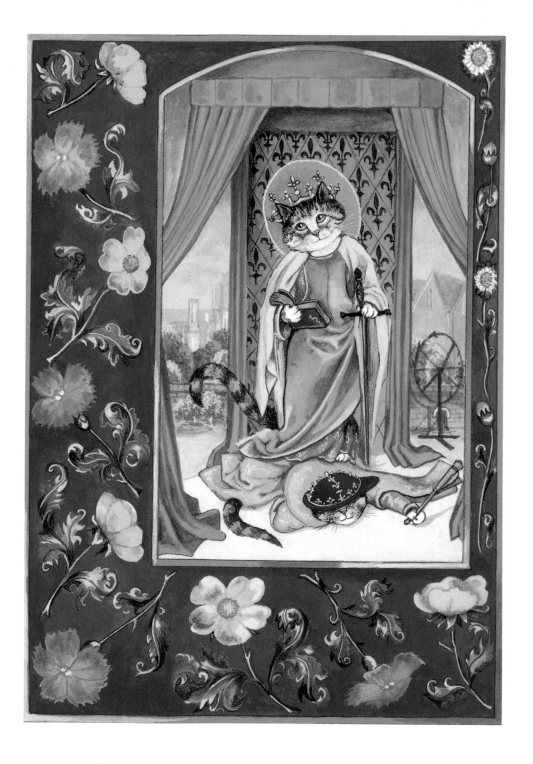

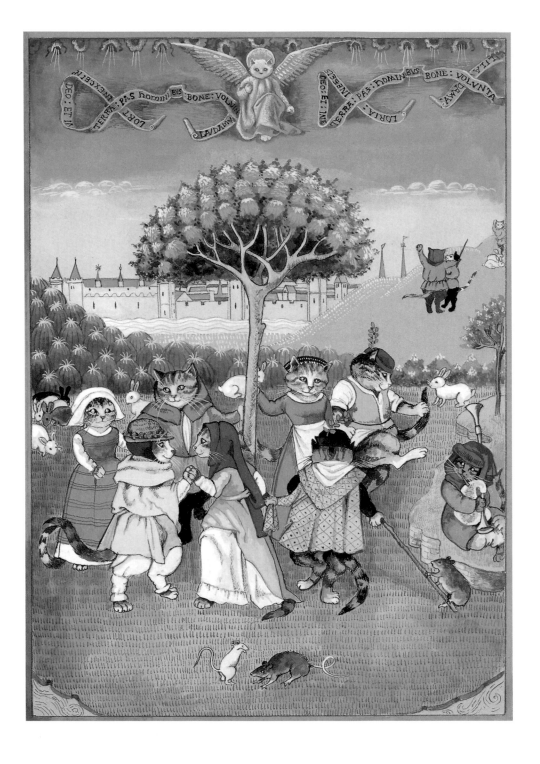

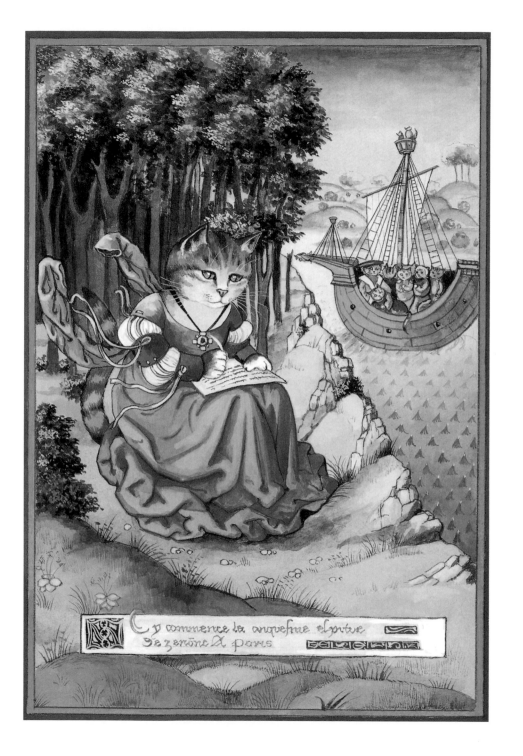

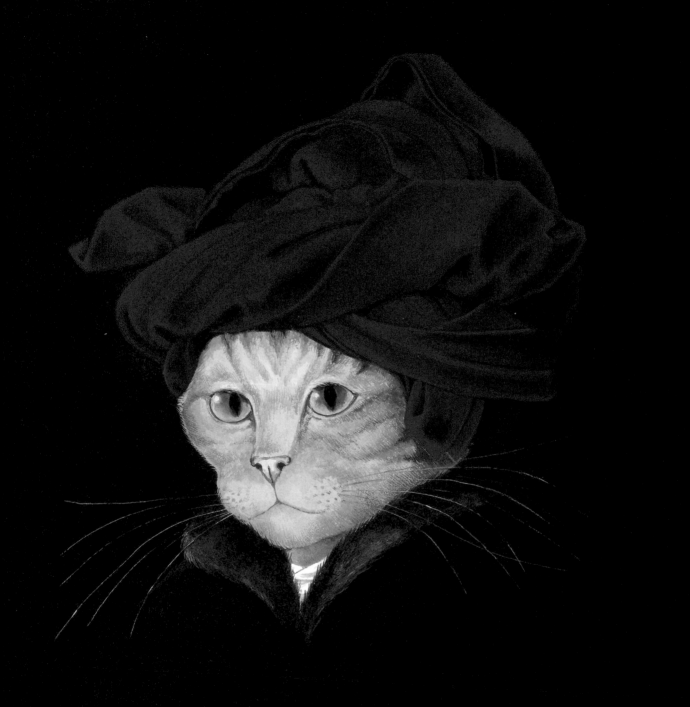

揚・范・艾克
Jan van Eyck

《戴頭巾的男子》
Portrait of a Man (Man in a Turban)

1433年

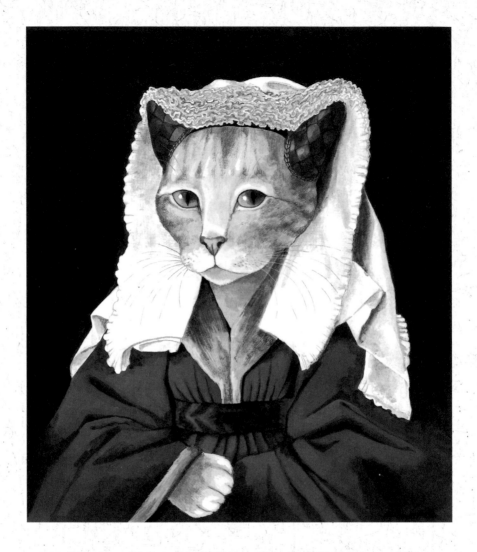

上　**揚・范・艾克，《瑪格麗特・范・艾克的肖像》**，1439 年
Jan van Eyck, *Portrait of Margareta van Eyck*

右　**揚・范・艾克，《阿諾菲尼的婚禮》**，1434 年
Jan van Eyck, The Arnolfini Portrait (*The Arnolfini Marriage)*

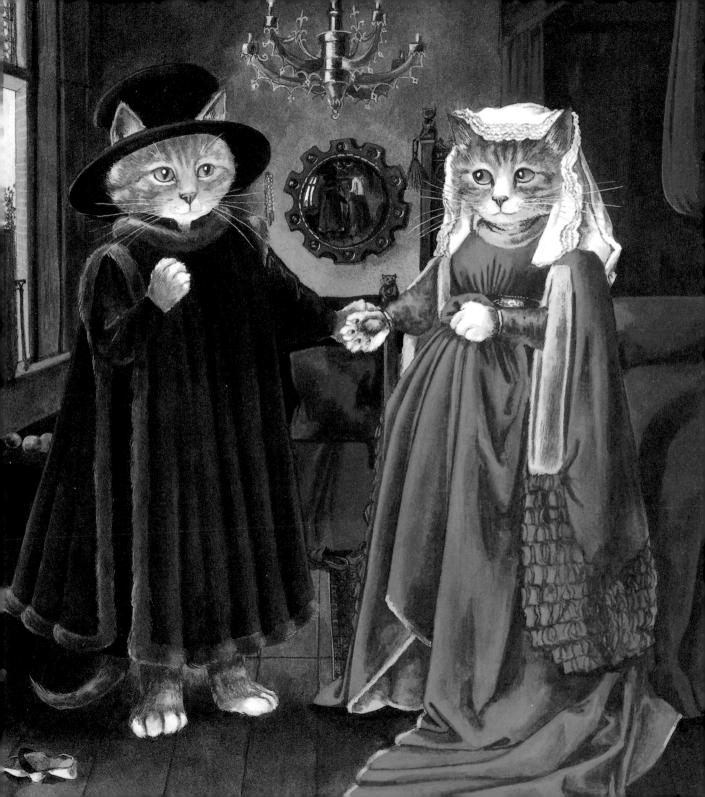

羅吉爾・范・德爾・魏登
Rogier van der Weyden

《抹大拉的馬利亞》
Mary Magdalene

1464 年

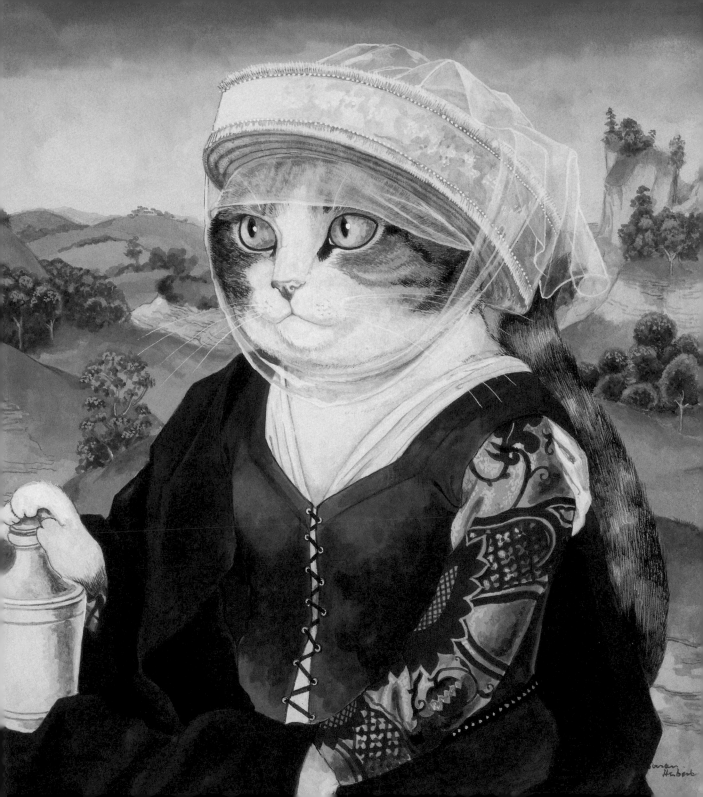

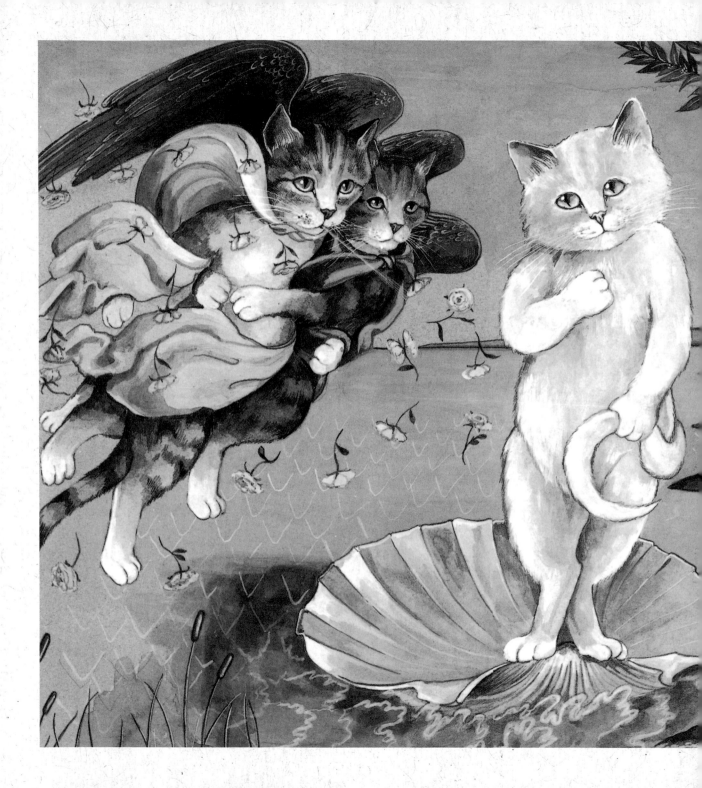

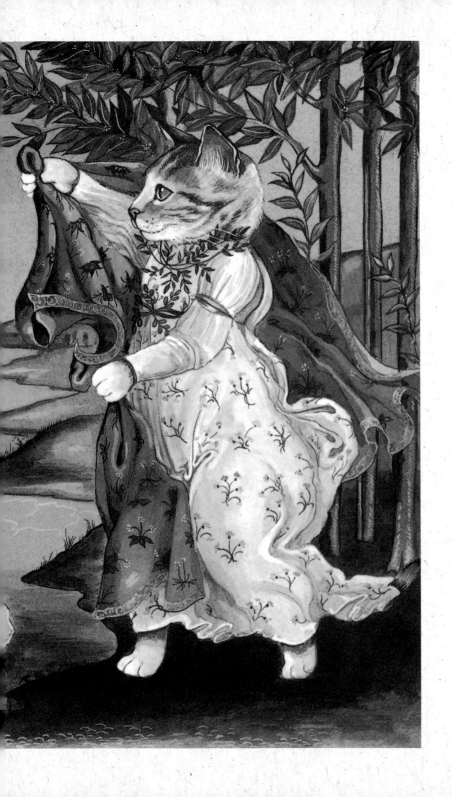

桑德羅・波堤切利
Sandro Botticelli

《維納斯的誕生》
La Nascita di Venere
(*The Birth of Venus*)

1482–1485 年

拉斐爾
Raphael (Raffaello Sanzio)

《聖塞巴斯蒂安》
San Sebastiano

1502– 約 1503 年

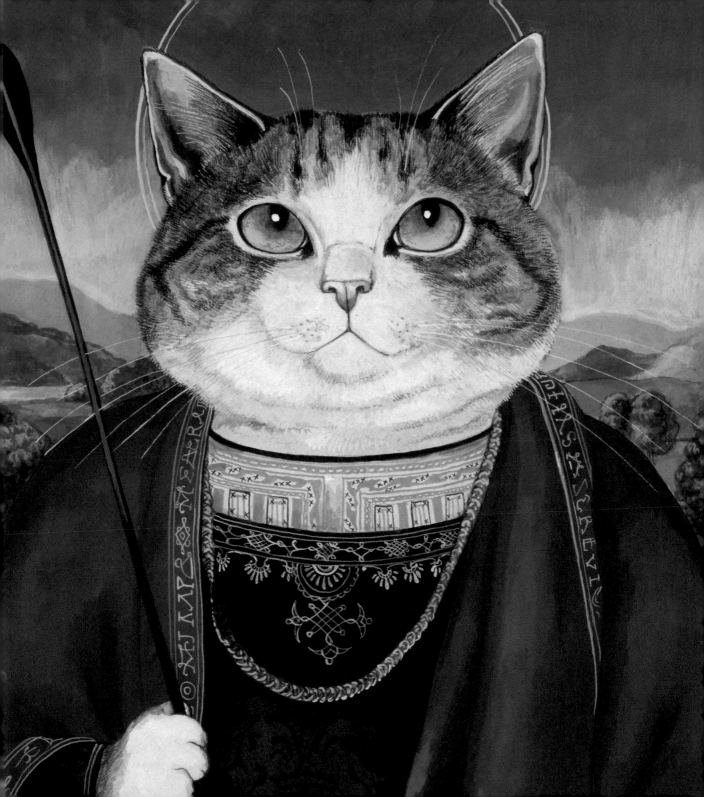

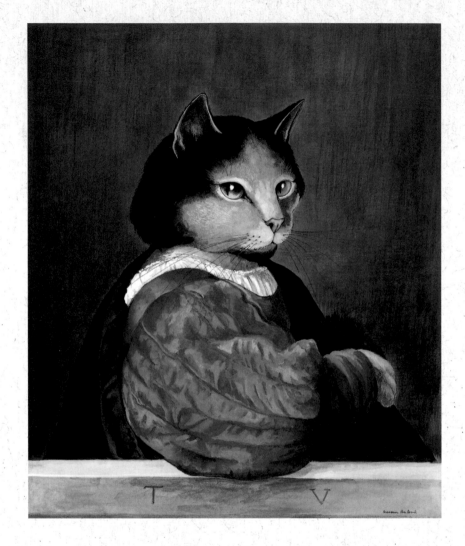

上　**提香，《一位青年的肖像》**，約 1510 年
Titian (Tiziano Vecelli), *Portrait of Gerolamo (?) Barbarigo (A Man with a Quilted Sleeve)*

右　**達文西，《抱銀貂的女子》**，約 1489 年
Leonardo da Vinci, *Lady with an Ermine*

美術巨作裡的藝之貓
30

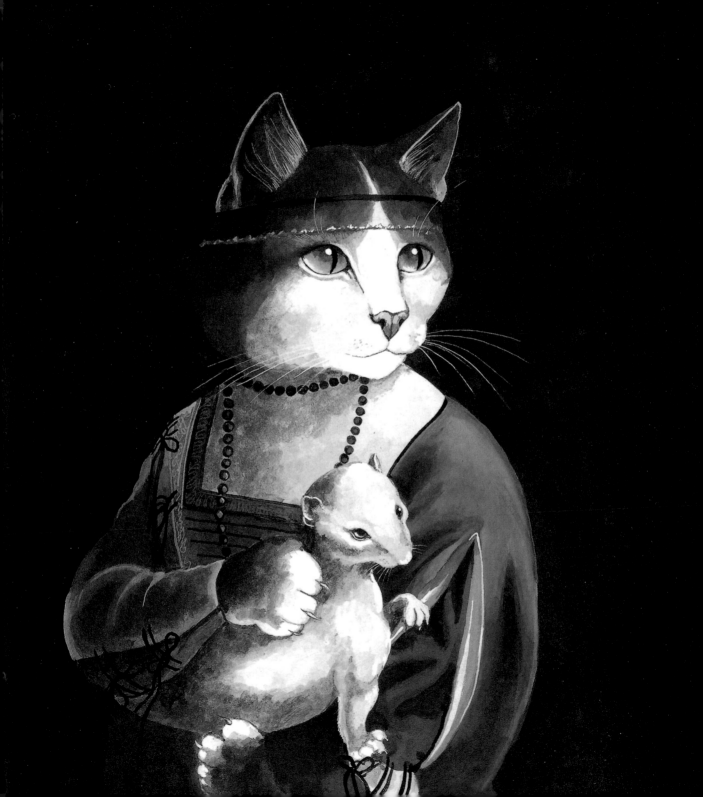

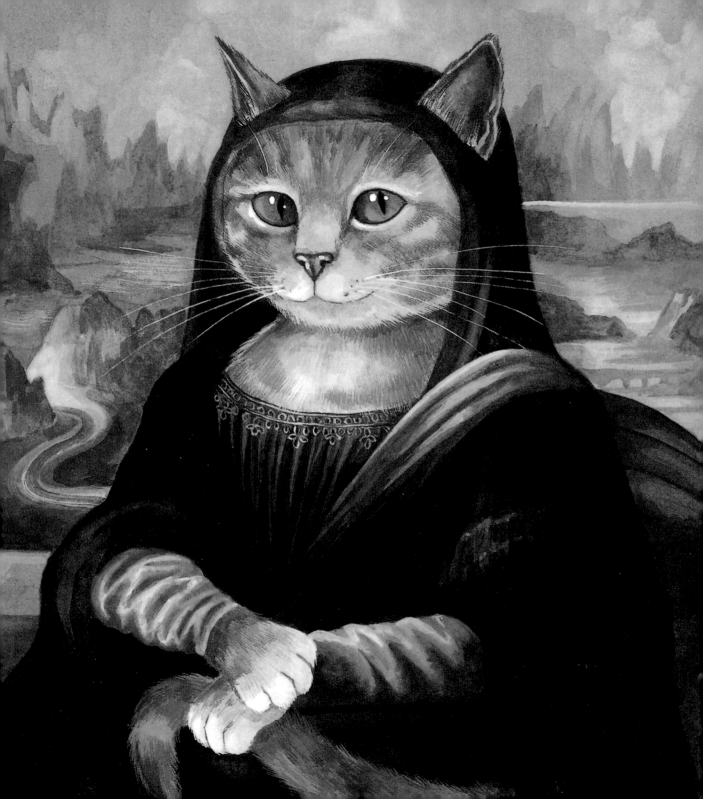

◀❚❚❚◀

達文西
Leonardo da Vinci

《蒙娜麗莎》
Mona Lisa (Portrait de Lisa Gherardini)

1503–1509 年

▶❚❚❚▶

下頁 **米開朗基羅，《創造亞當》，1512 年**
Michelangelo, *The Creation of Adam*

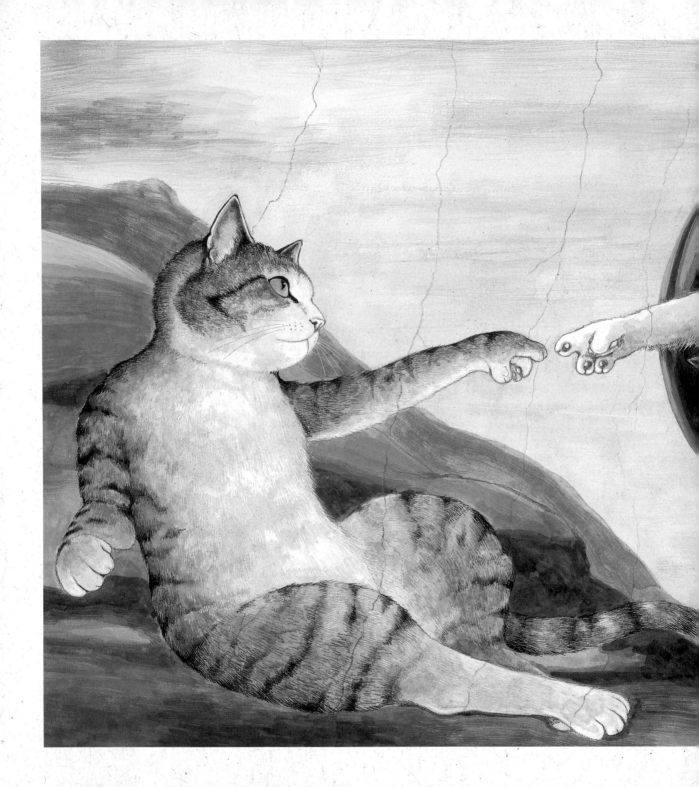

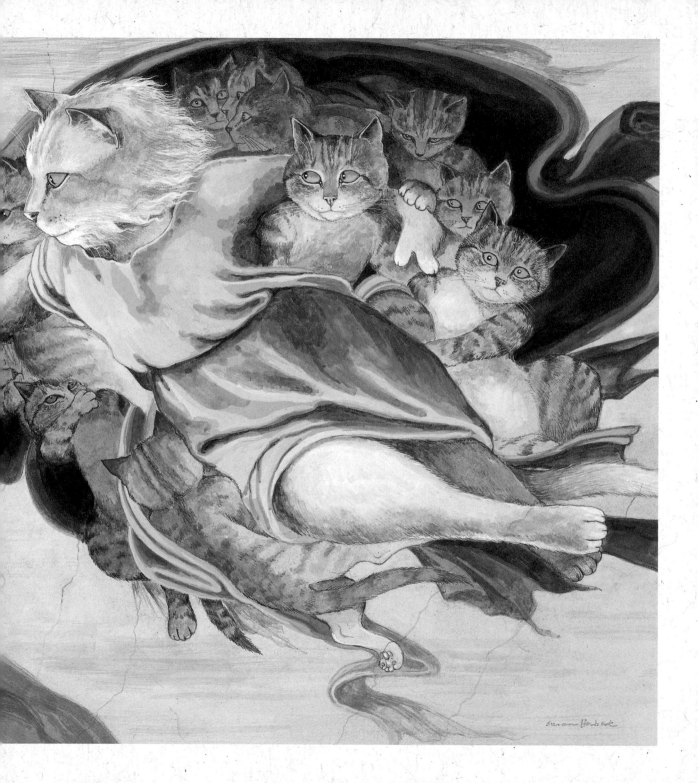

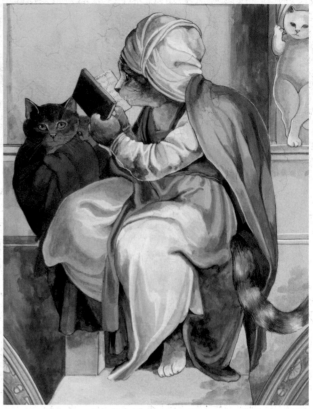

米開朗基羅，西斯汀教堂拱頂畫局部，1508–1512 年
Michelangelo, Details from the Sistine Chapel

左　《利比亞女先知》（Libyan Sibyl）

右　《波斯女先知》（Persian Sibyl）

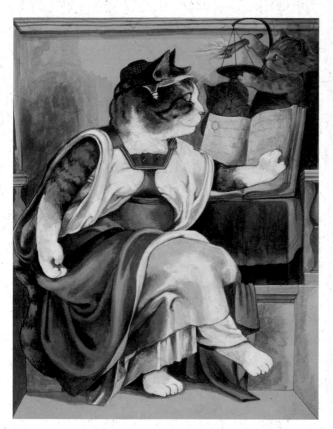 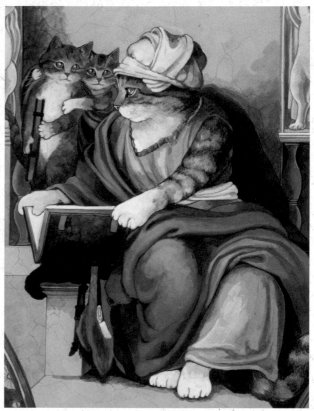

左　《埃里色雷女先知》（Erythraean Sibyl）

右　《庫邁女先知》（Cumaean Sibyl）

上　**拉斐爾，《草地上的聖母》，**1505 或 1506 年
　　Raphael (Raffaello Sanzio), *The Madonna of the Meadow*

右　**拉斐爾，《教宗良十世像》，**約 1517 年
　　Raphael (Raffaello Sanzio), *Pope Leo X*

下頁 **保羅・委羅內塞，《在亞歷山大面前的大流士家族》，**1565–1567 年
　　Paolo Veronese, *The Family of Darius Before Alexander*

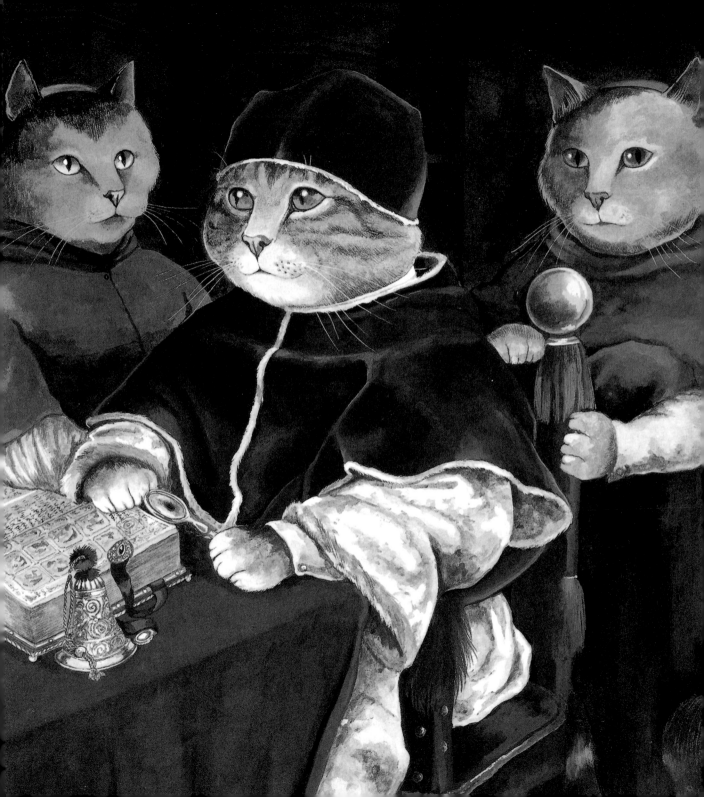

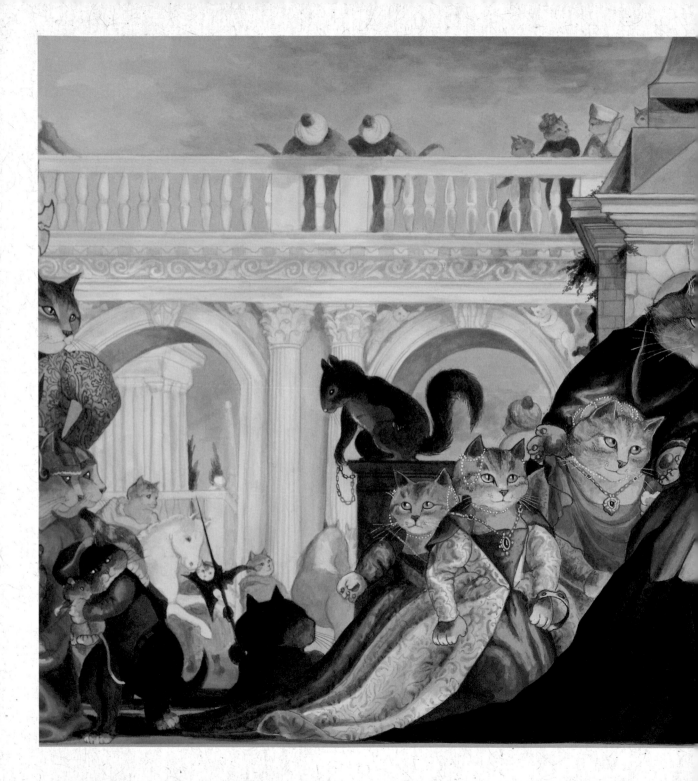

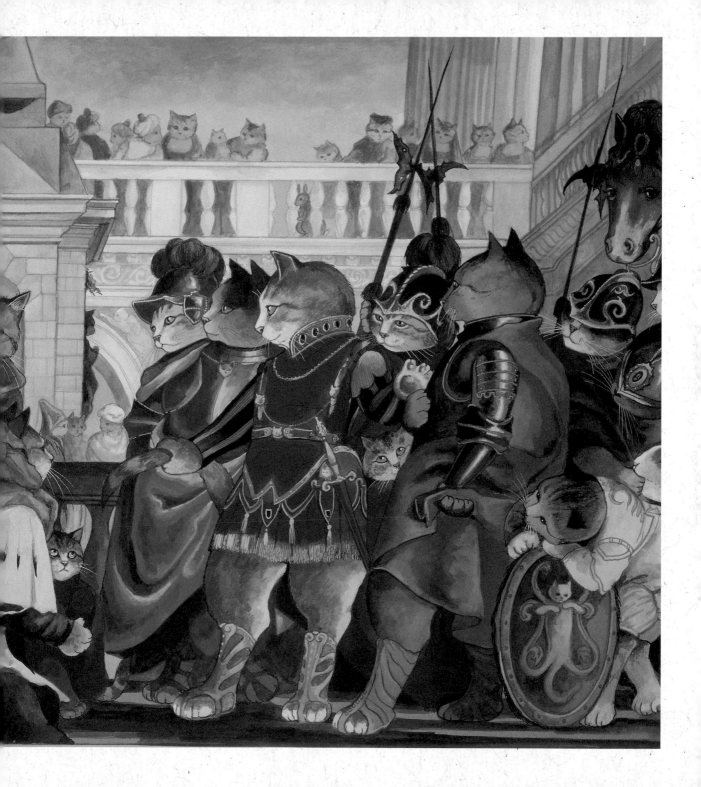

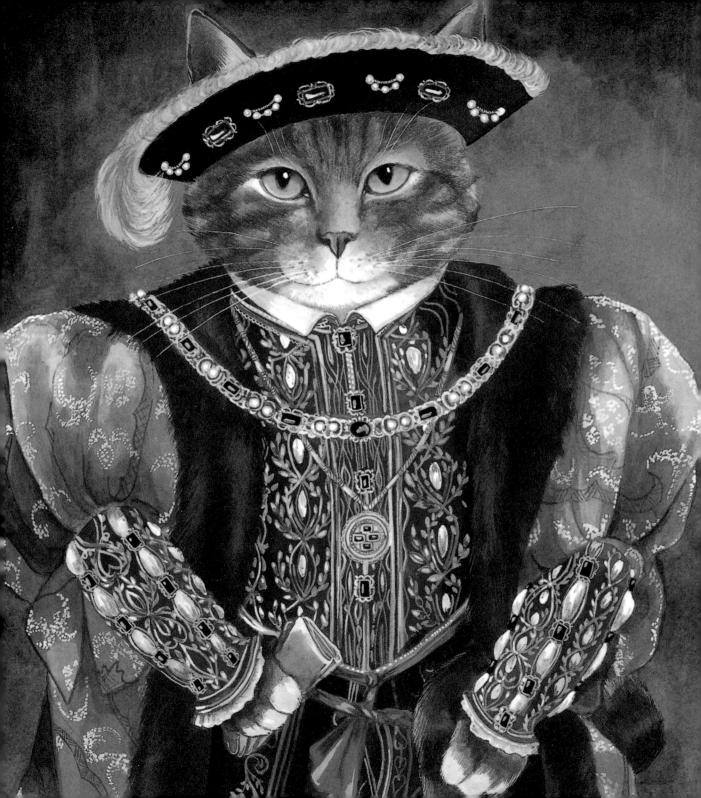

小漢斯·霍爾班
Hans Holbein der Jüngere

《亨利八世的肖像》
Portrait of Henry VIII

1540 年

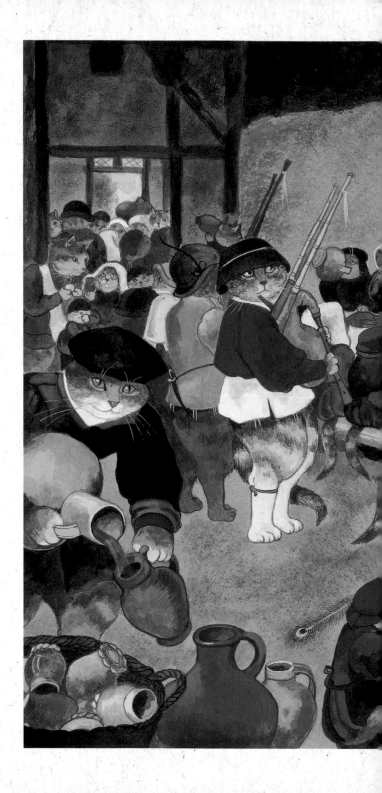

老彼得・布勒哲爾
Pieter Bruegel de Oude

《農夫的婚禮》
Bauernhochzeit
(*The Peasant Wedding*)

1568 年

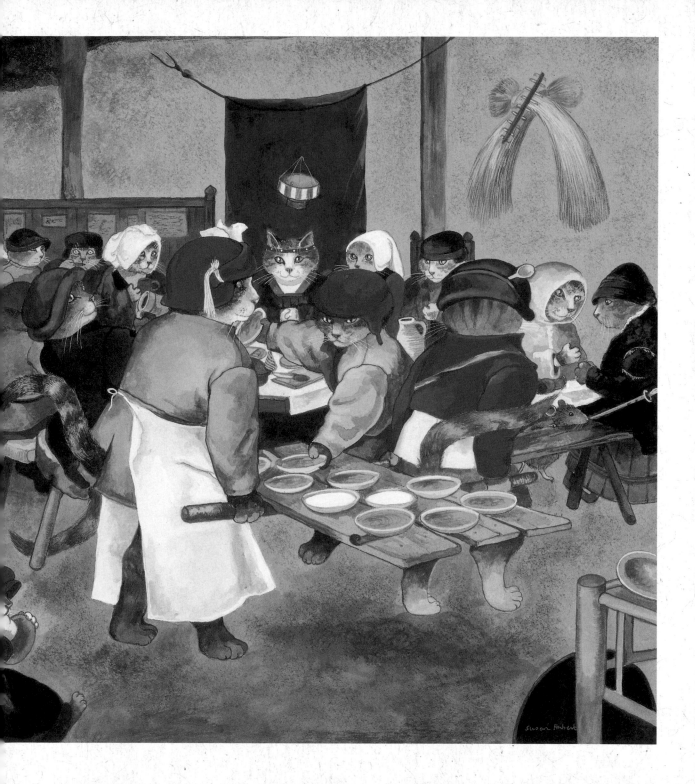

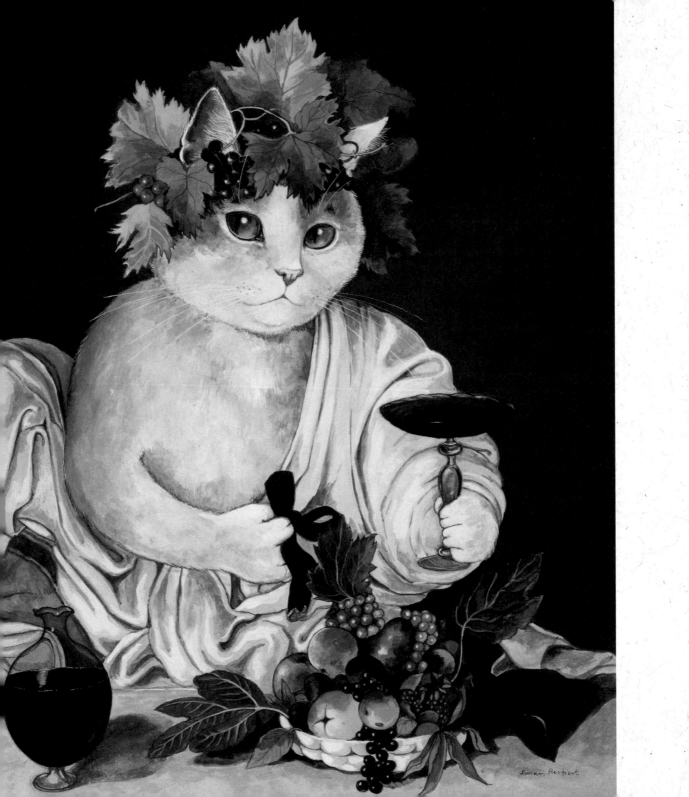

Susan Herbert

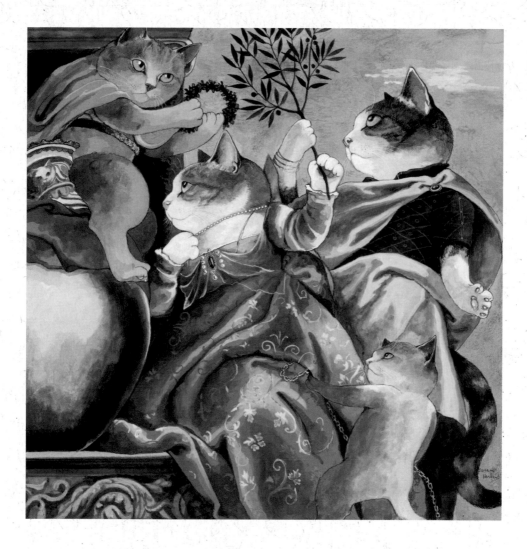

上　**保羅‧委羅內塞，《愛的寓言——快樂的結合》**，約 1575 年
Paolo Veronese, *Four Allegories of Love - Happy Union*

左　**卡拉瓦喬，《酒神巴克斯》**，約 1598 年
Michelangelo Merisi da Caravaggio, *Bacchus*

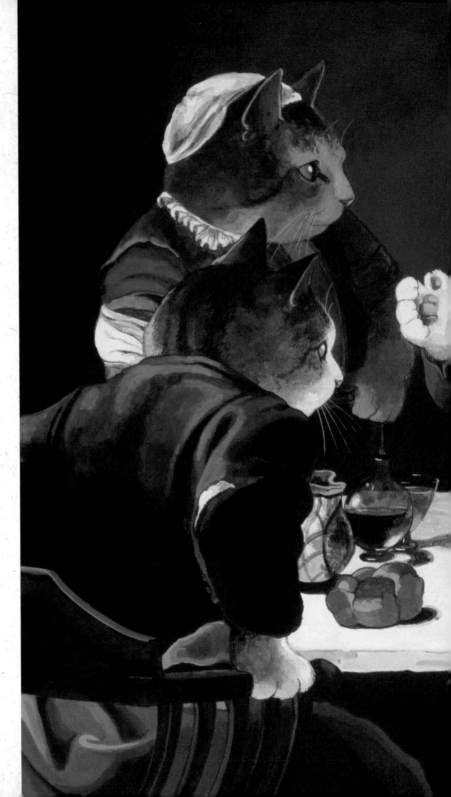

卡拉瓦喬
Michelangelo Merisi da Caravaggio

《以馬忤斯的晚餐》
The Supper at Emmaus

1601 年

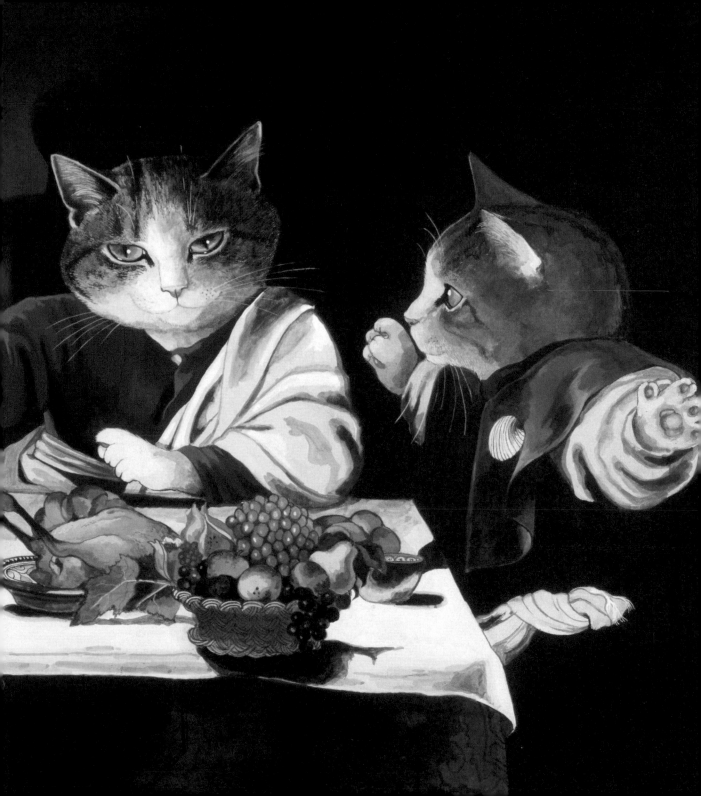

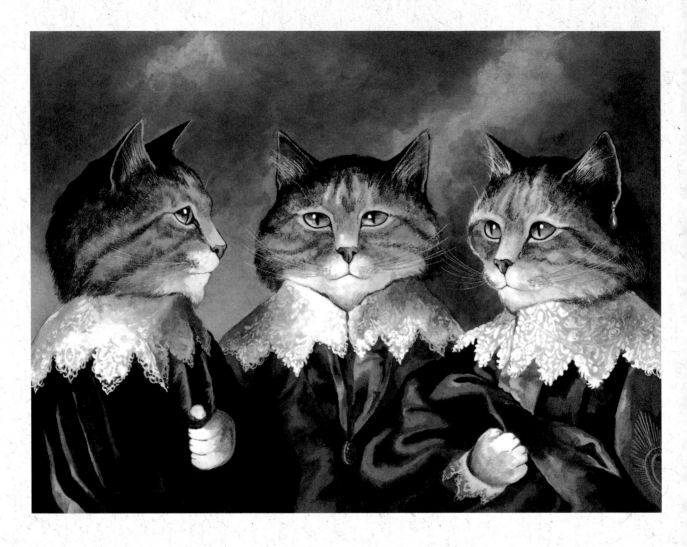

上　**安東尼・范・戴克爵士**，《國王查理一世的三種姿勢》，1635–1636 年
Sir Anthony van Dyck, *King Charles I in Three Positions*

右　**法蘭斯・哈爾斯**，《微笑的騎士》，1624 年
Frans Hals, *The Laughing Cavalier*

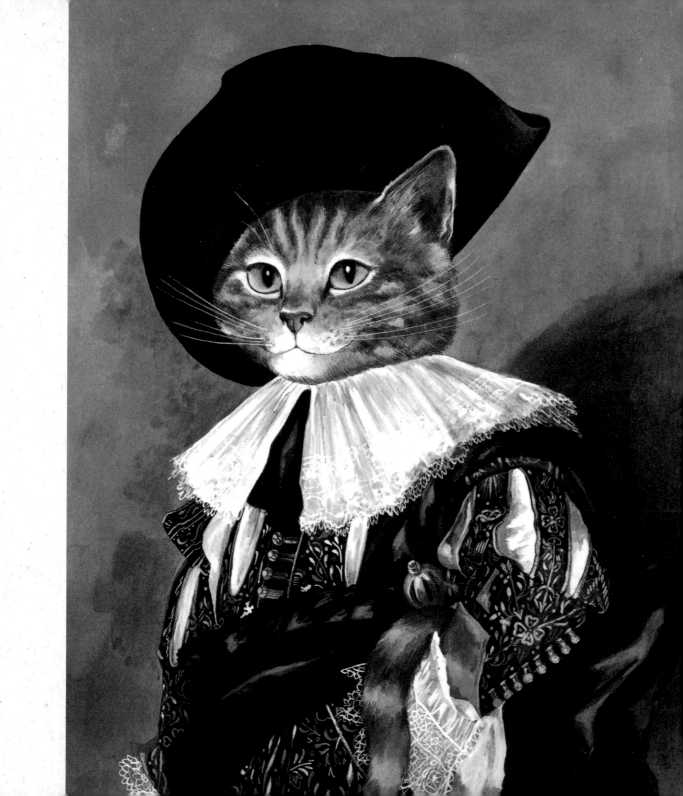

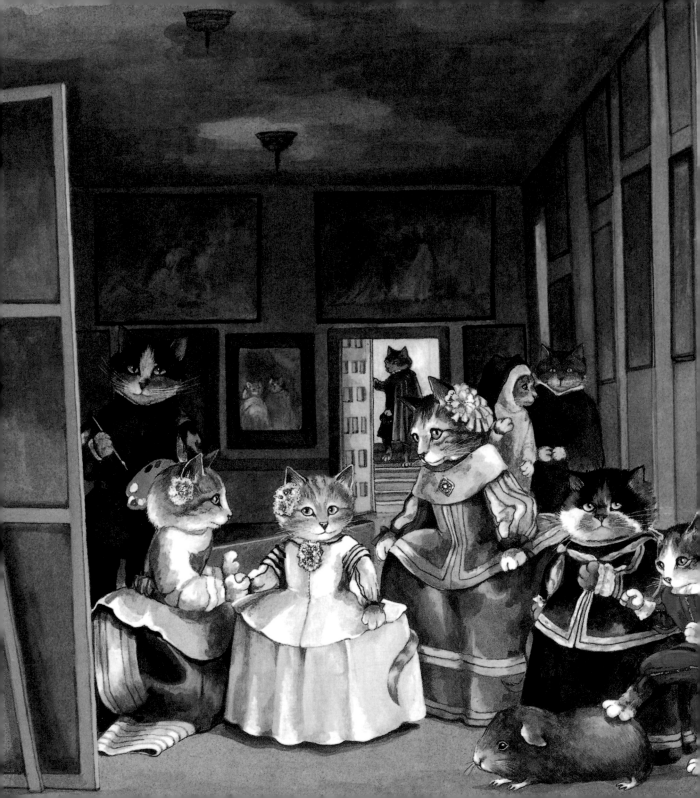

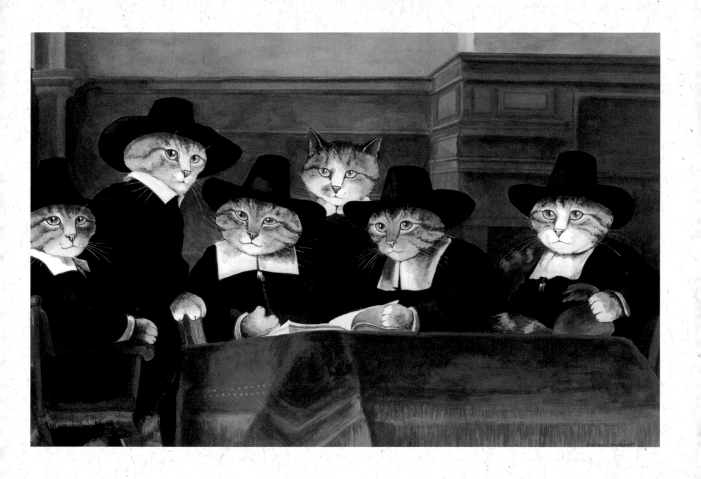

上 **林布蘭，《布商公會的理事》，**1662 年
Rembrandt van Rijn, *De Staalmeesters* (*The Syndics of the Drapers' Guild*)

左 **迪亞哥·委拉斯奎茲，《宮女》，**1656 年
Diego Velázquez, *Las Meninas*

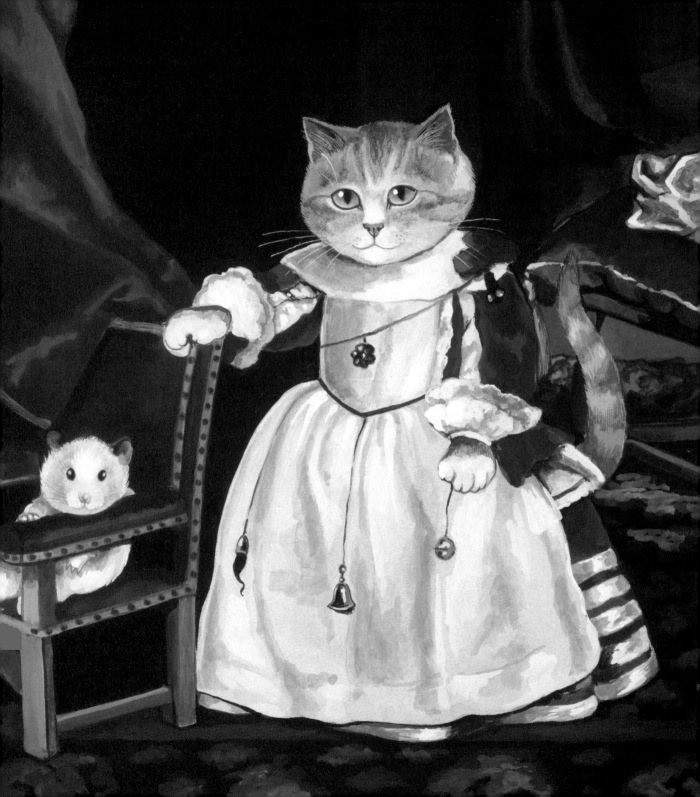

迪亞哥・委拉斯奎茲
Diego Velázquez

《菲利普・普羅斯佩羅王子的肖像》
Infant Philipp Prosper

1659 年

維梅爾
Johannes Vermeer

《戴珍珠耳環的少女》
Meisje met de parel (*Girl with a Pearl Earring*)

1665 年

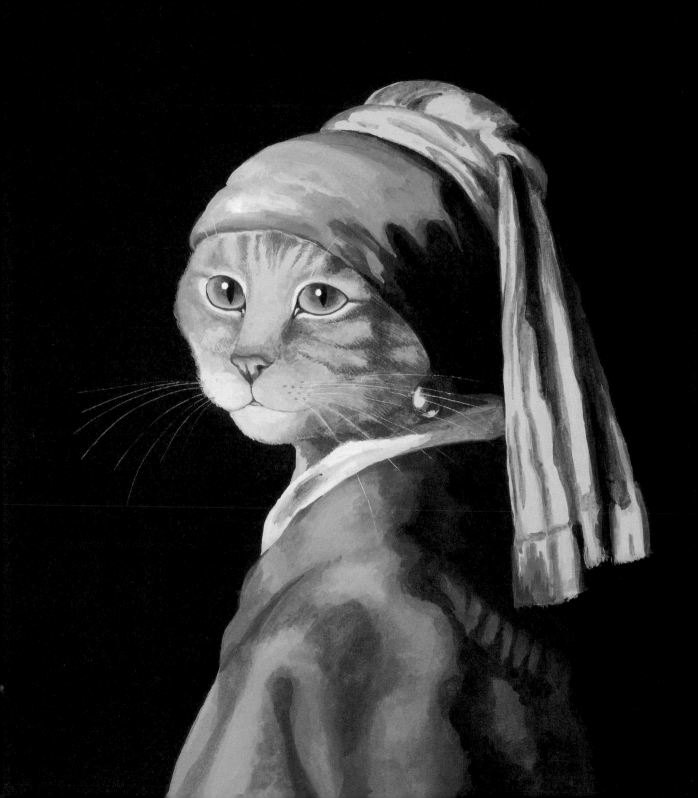

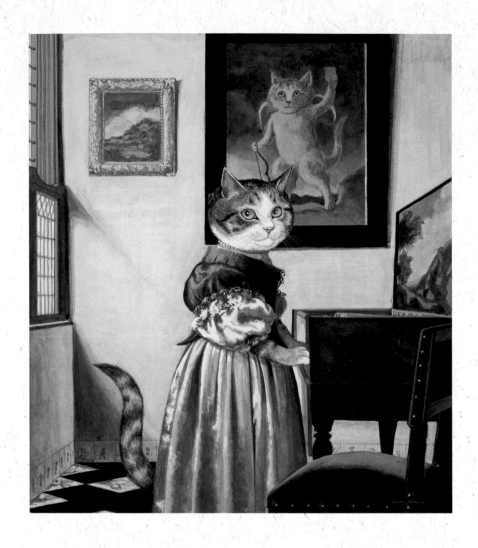

上　**維梅爾，《站在維金納琴旁的女子》**，約 1670–1672 年
Johannes Vermeer, *A Young Woman Standing at a Virginal*

右　**維梅爾，《繪畫的藝術》**，約 1666–1668 年
Johannes Vermeer, *Die Malkunst* (*The Art of Painting*)

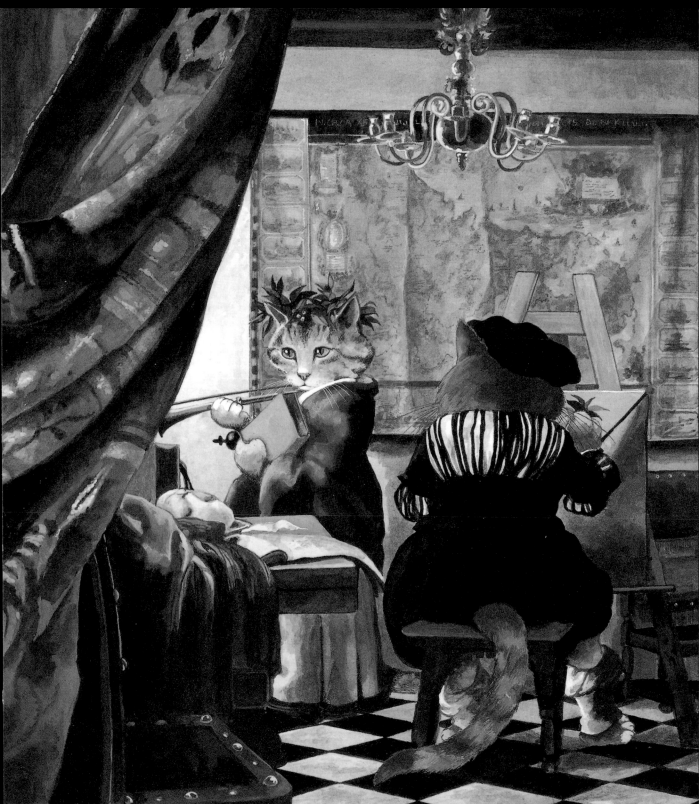

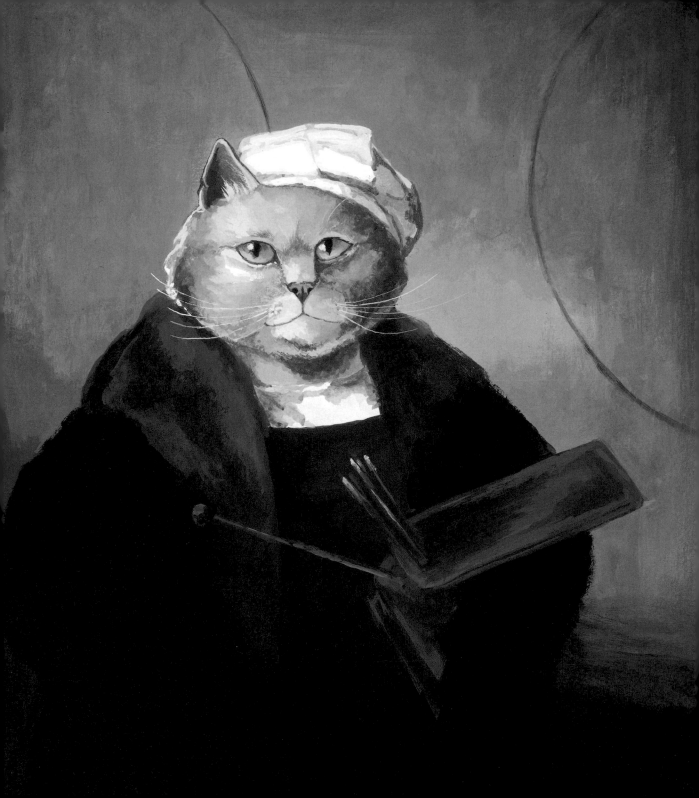

林布蘭
Rembrandt van Rijn

《有兩個圓圈的自畫像》
Portrait of the Artist (Self-Portrait with Two Circles)

1665–1669 年

林布蘭
Rembrandt van Rijn

《穿著盔甲的男人》
A Man in Armour

約 **1655** 年

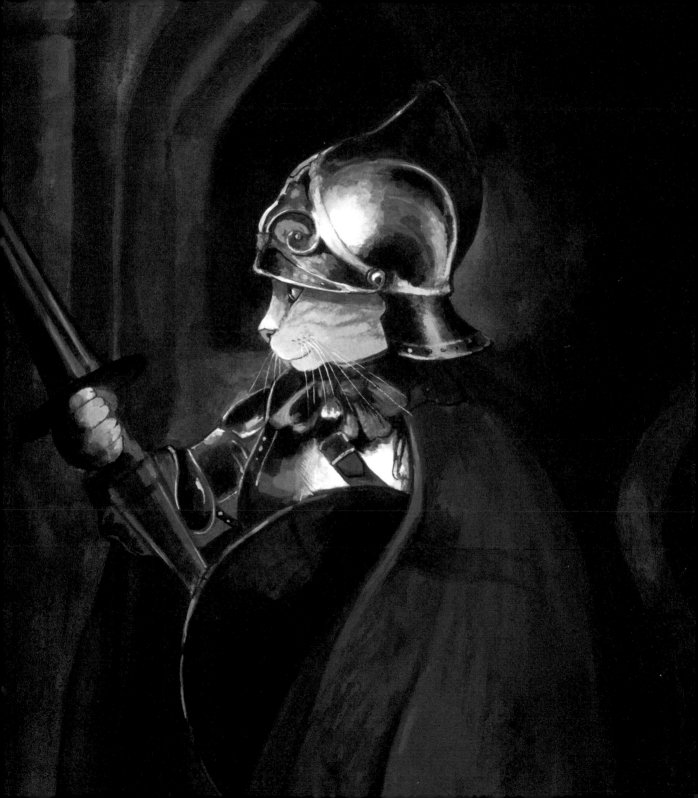

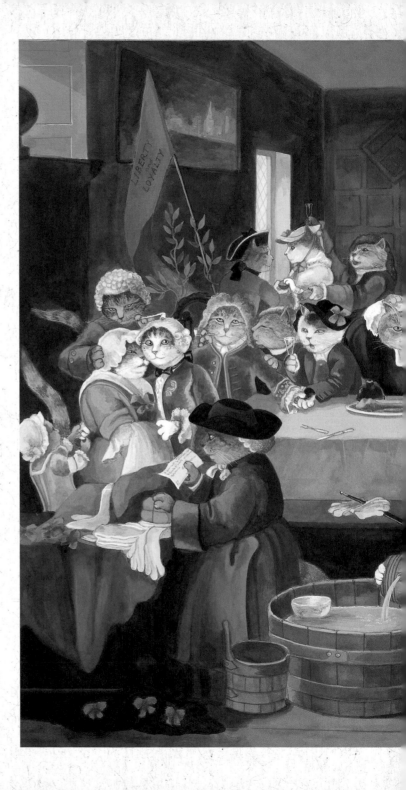

威廉・霍加斯
William Hogarth

《選舉宴會》
The Humours of an Election I:
An Election Entertainment

1754–1755 年

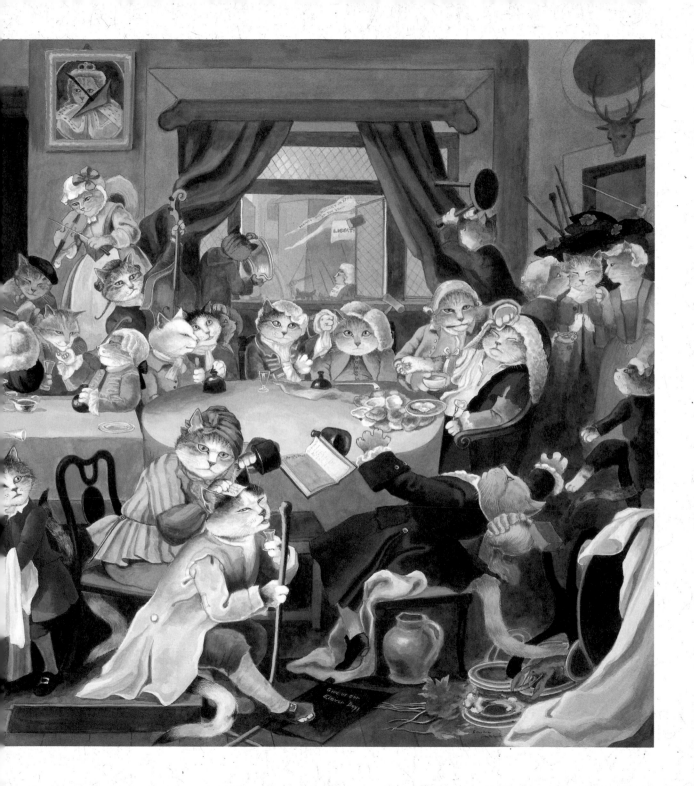

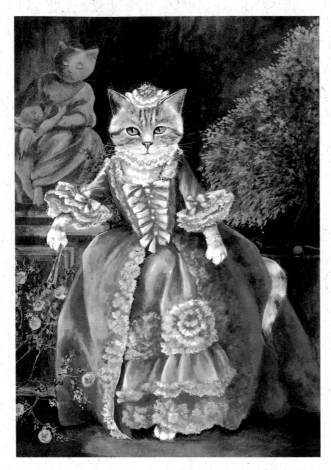 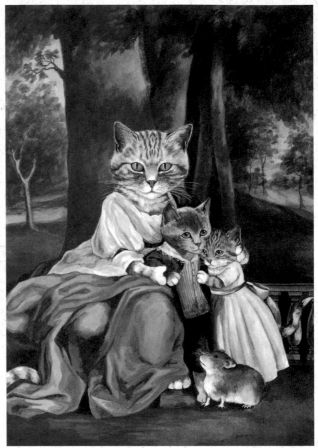

左 **法蘭索瓦・布雪**，《龐巴度夫人的肖像》，1759 年
François Boucher, *Madame de Pompadour*

右 **約書亞・雷諾茲爵士**，《伊莉莎白・德爾美夫人和她的孩子》，1777–1779 年
Sir Joshua Reynolds, *Lady Elizabeth Delmé and Her Children*

左　**湯馬斯・根茲巴羅，《藍衣少年》，**約 1770 年
Thomas Gainsborough, *The Blue Boy*

右　**湯馬斯・根茲巴羅，《尊貴的格雷厄姆夫人像》，**1775–1777 年
Thomas Gainsborough, *The Honourable Mrs Graham*

尚－歐諾列・福拉哥納爾
Jean-Honoré Fragonard

《鞦韆》
Les hasards heureux de l'escarpolette (*The Swing*)

約 **1767–1768** 年

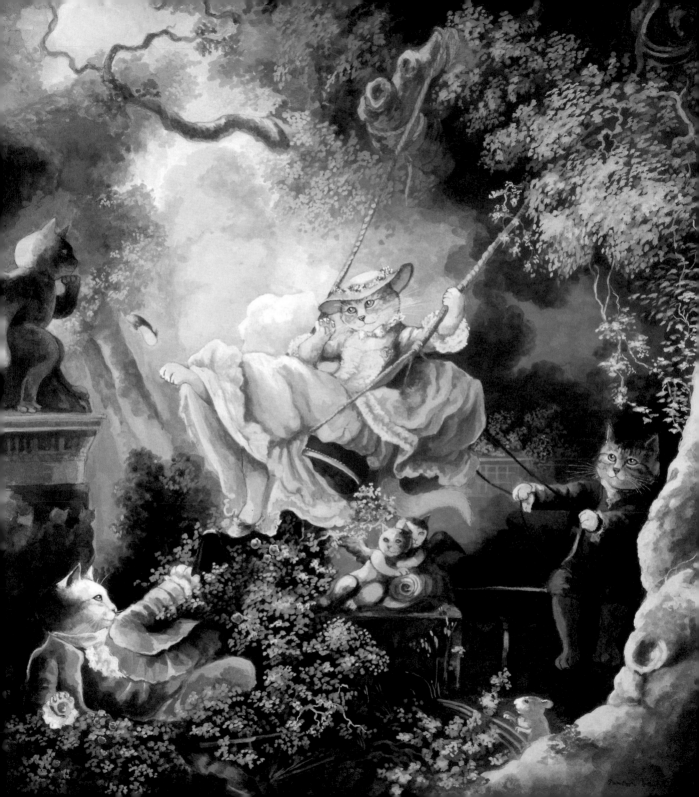

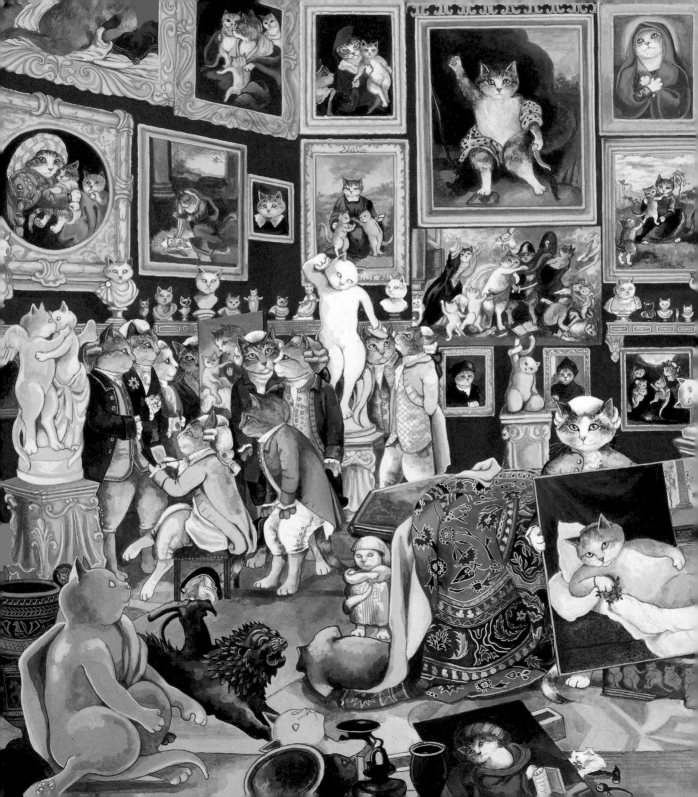

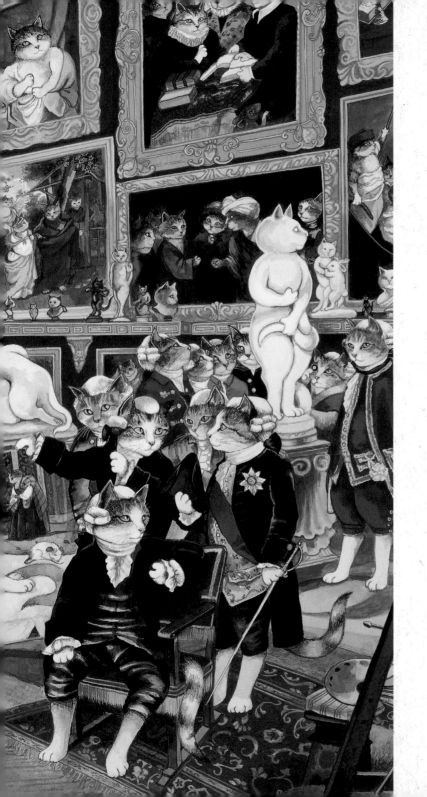

約翰・佐法尼
Johann Zoffany

《烏菲茲美術館的論壇堂》
The Tribuna of the Uffizi

1772−1777 年

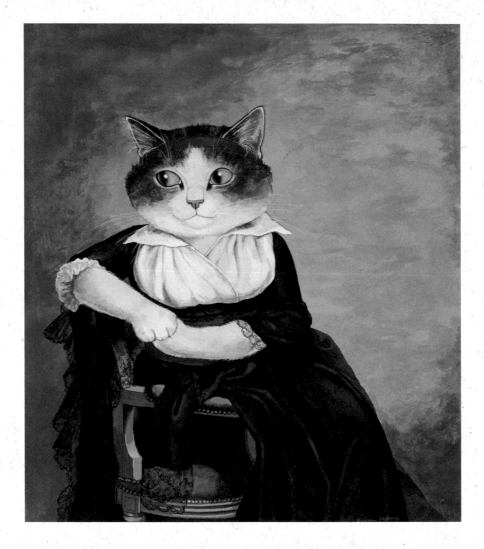

上　賈克－路易・大衛，《奧維利埃侯爵夫人的肖像》，1790 年
Jacques-Louis David, *La marquise d'Orvilliers*

右　賈克－路易・大衛，《查爾斯－皮耶・佩庫爾的肖像》，1784 年
Jacques-Louis David, *Charles-Pierre Pécoul*

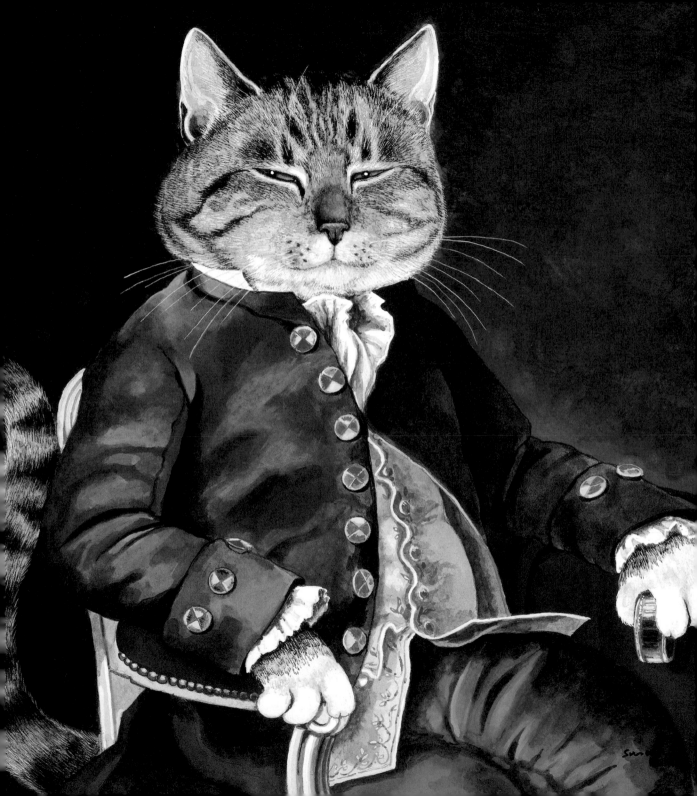

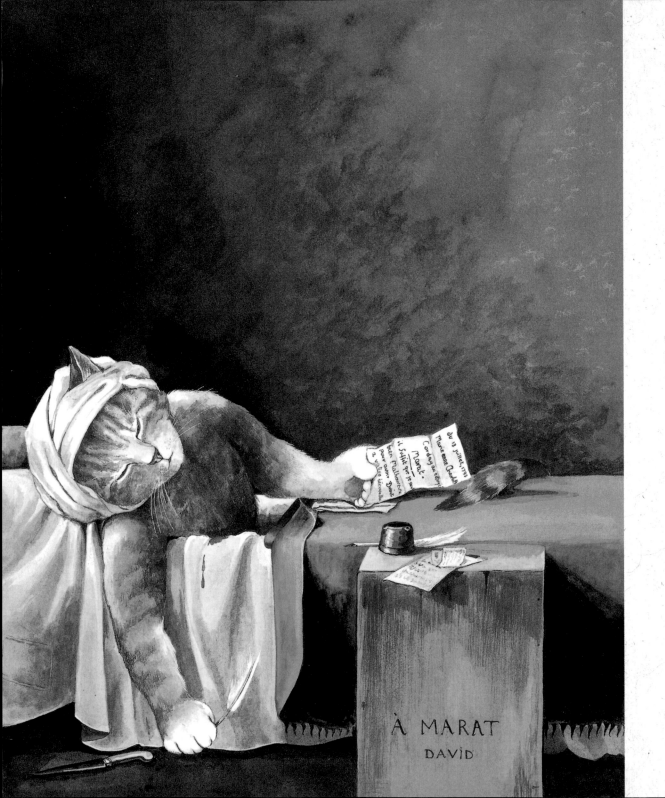

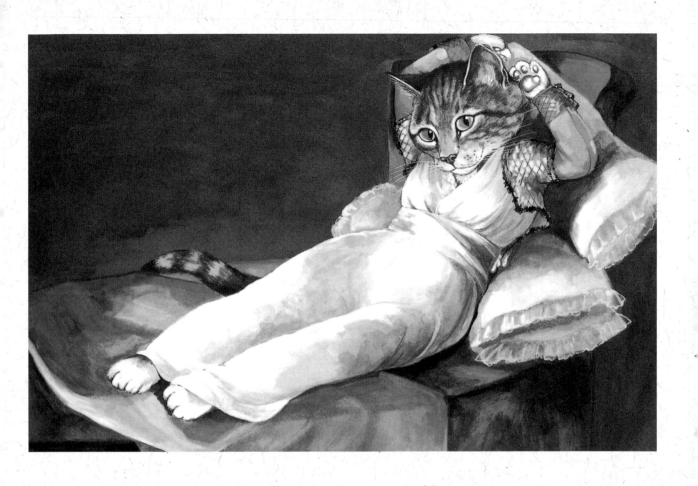

上　**法蘭西斯科・哥雅**，《**著衣的瑪哈**》，**1800-1807**年
Francisco Goya, *La maja vestida*

左　**賈克－路易・大衛**，《**馬拉之死**》，**1793**年
Jacques-Louis David, *Marat assassiné*

威廉·布雷克
William Blake

《太初》
The Ancient of Days

1794年

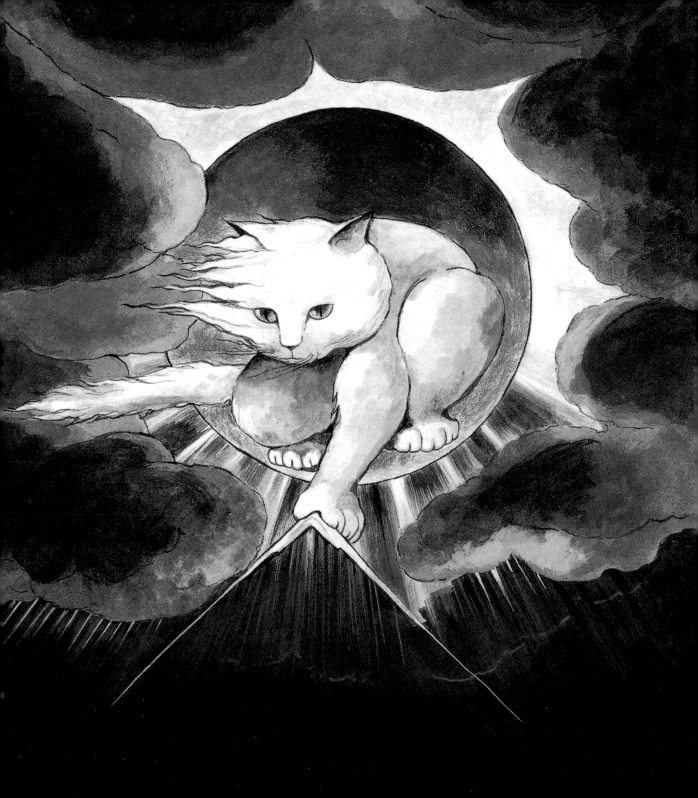

上　**弗朗茲·克薩韋爾·溫特哈爾特**，《**亞伯特·愛德華王子的肖像**》，1846 年
Franz Xaver Winterhalter, *Albert Edward, Prince of Wales*

左　**賈克－路易·大衛**，《**謝利薩先生的肖像**》，1795 年
Jacques-Louis David, *Pierre Sériziat, beau-frère de l'artiste*

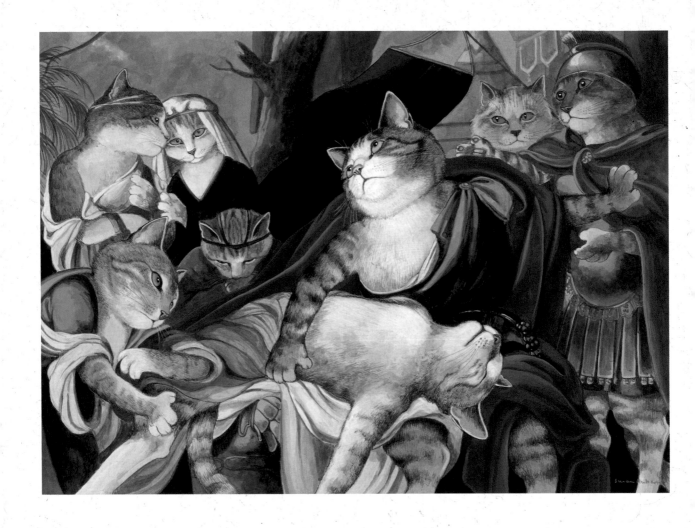

上 　加文・漢彌頓，《阿基里斯哀悼帕特羅克洛斯》，1760–1763 年
Gavin Hamilton, *Achilles Lamenting the Death of Patroclus*

右 　尚－奧古斯特－多明尼克・安格爾，《瓦平松的浴女》，1808 年
Jean-Auguste-Dominique Ingres, *La baigneus* (*Baigneuse de Valpinçon*)

美術巨作裡的藝之貓

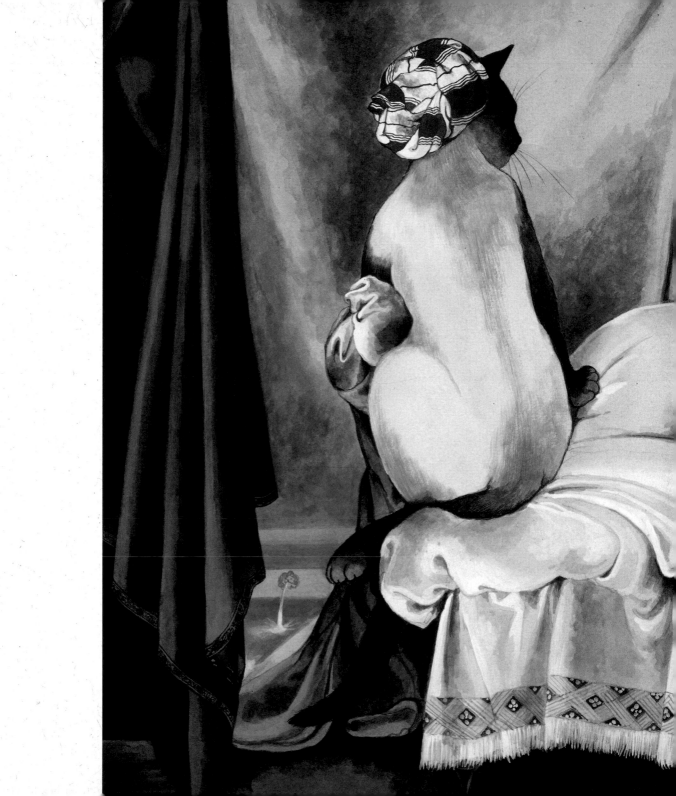

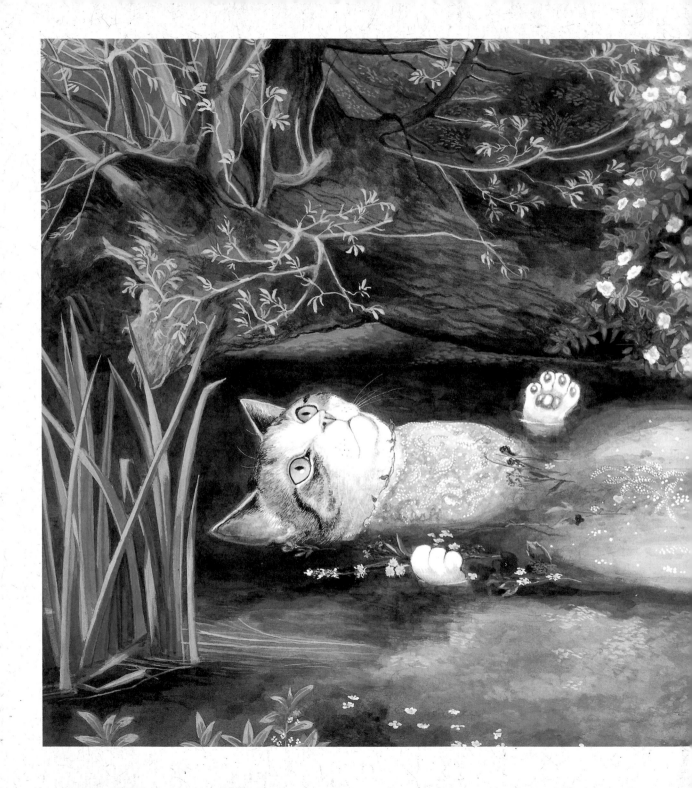

約翰・艾佛列特・米萊爵士
Sir John Everett Millais

《奧菲莉亞》
Ophelia

1850–1851 年

但丁·加百列·羅塞提
Dante Gabriel Rossetti

《心之女王》
Regina Cordium

1866 年

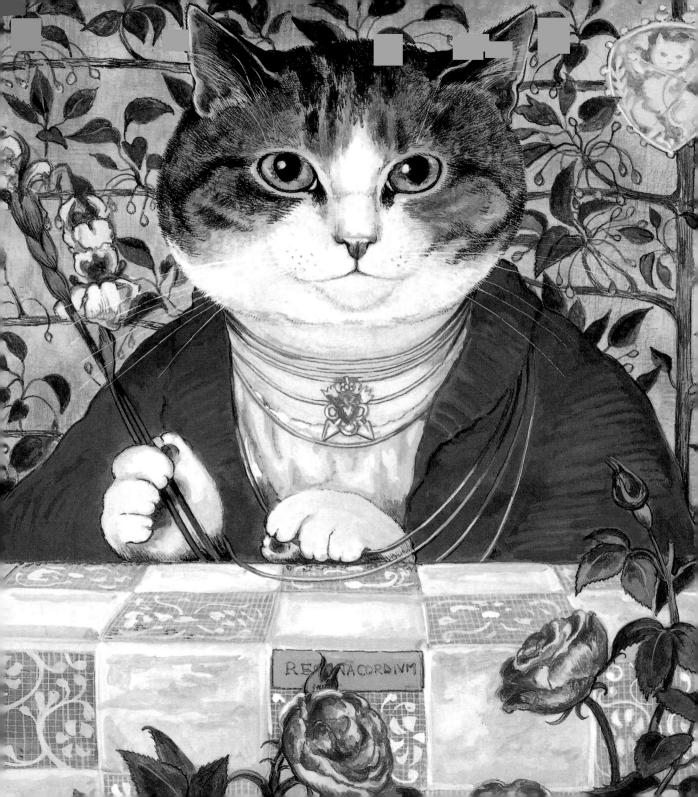

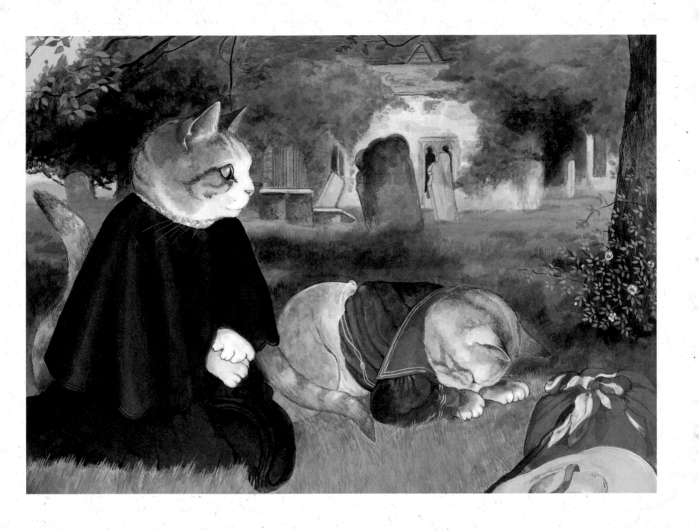

上 　亞瑟・休斯，《海上歸來》，1862 年
Arthur Hughes, *Home from Sea*

左 　約翰・艾佛列特・米萊爵士，《盲女》，1856 年
Sir John Everett Millais, *The Blind Girl*

居斯塔夫・庫爾貝
Gustave Courbet

《相遇》
La Rencontre

1854年

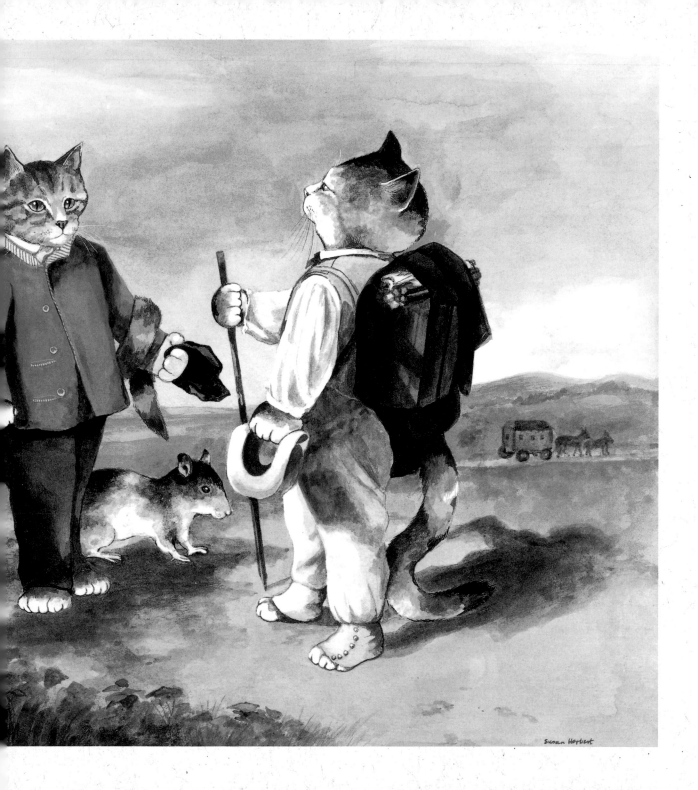

Susan Herbert

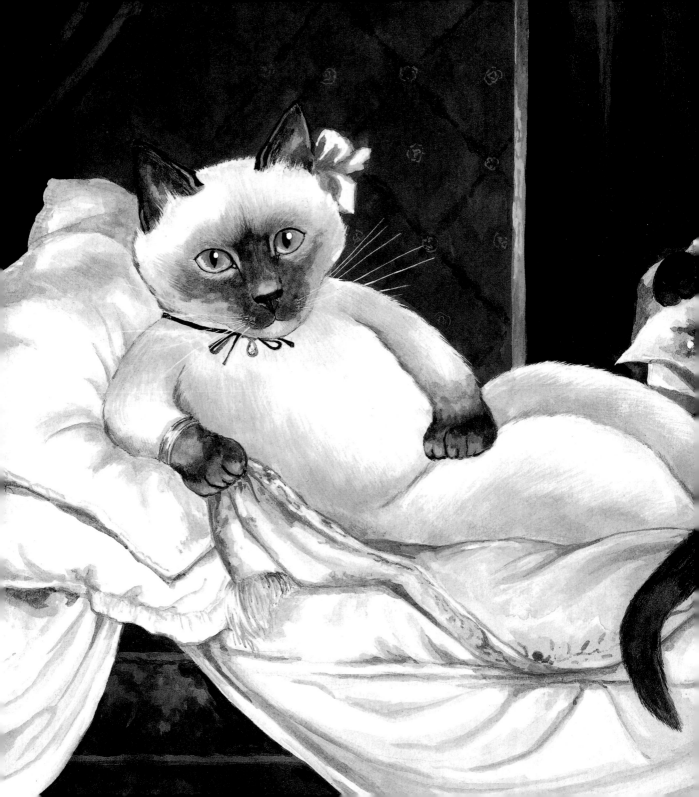

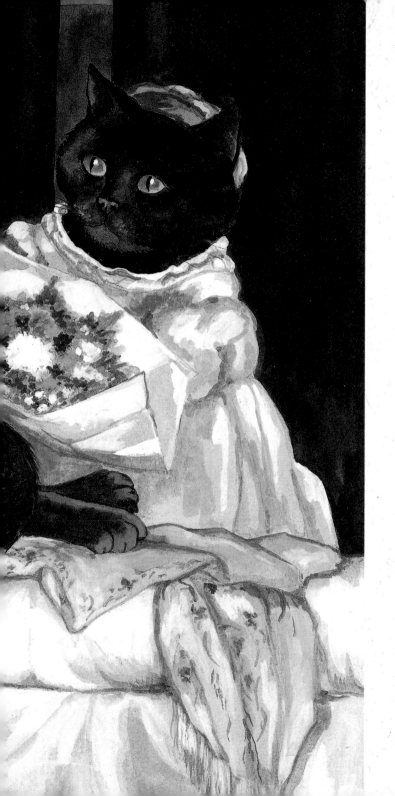

艾德華・馬內
Édouard Manet

《奧林匹亞》
Olympia

1863 年

約翰・艾佛列特・米萊爵士
Sir John Everett Millais

《休閒時光》
Leisure Hours

1864年

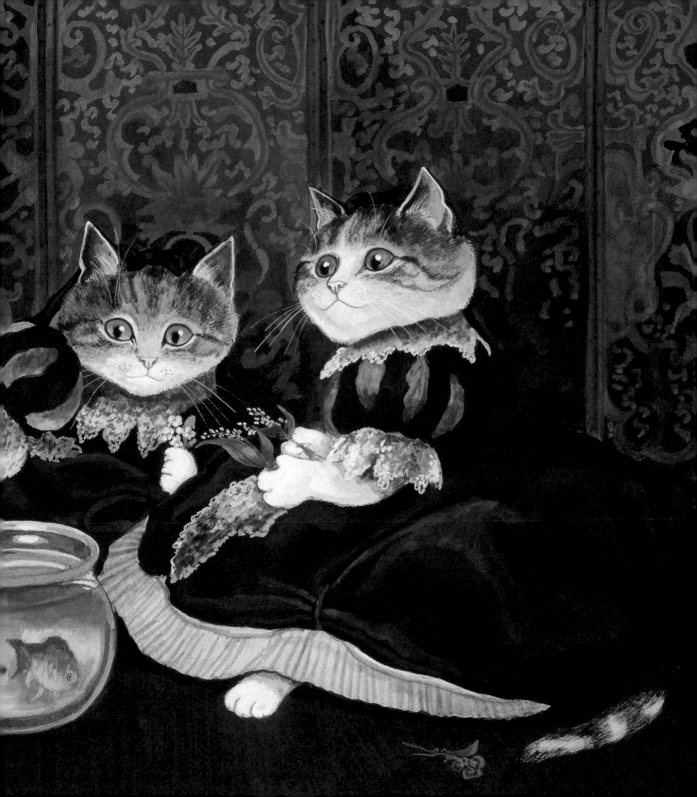

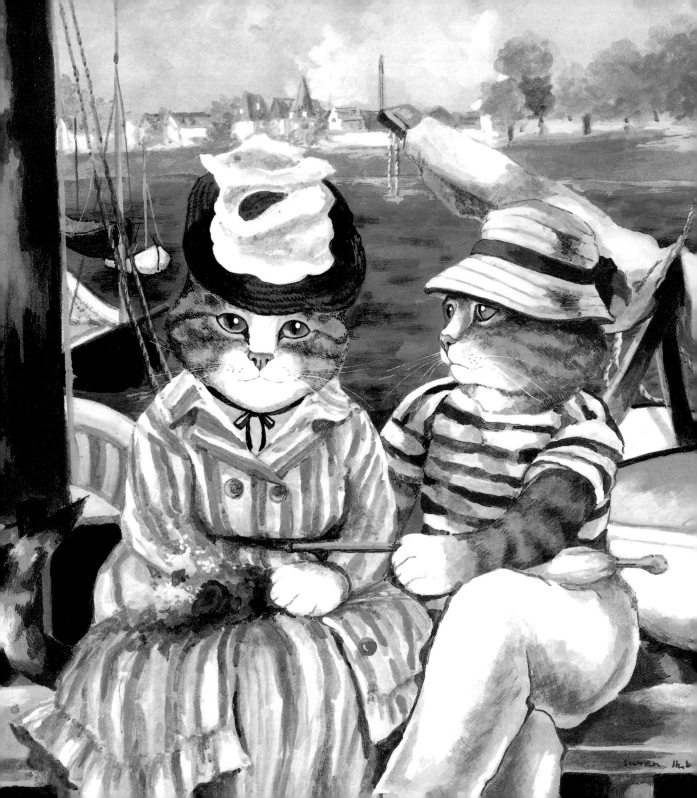

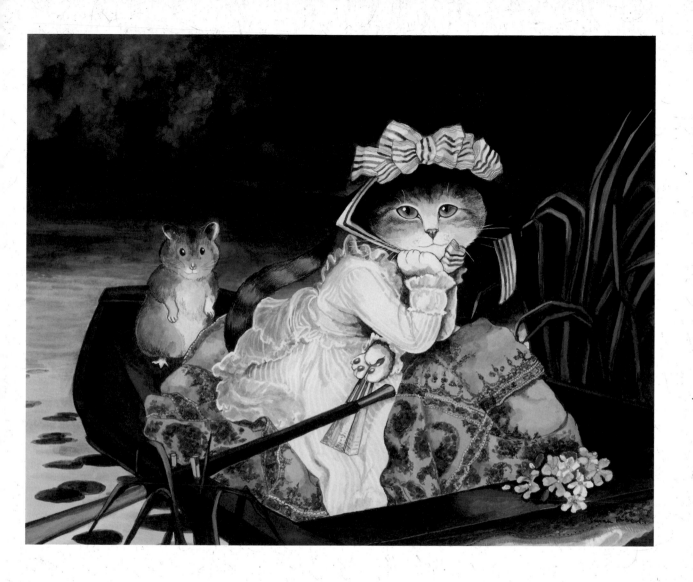

上　詹姆斯‧提梭，《坐在船上的年輕女子》，1870 年
James Tissot, *Young Lady in a Boat*

左　艾德華‧馬內，《阿讓特伊》，1874 年
Édouard Manet, *Argenteuil*

美術巨作裡的藝之貓

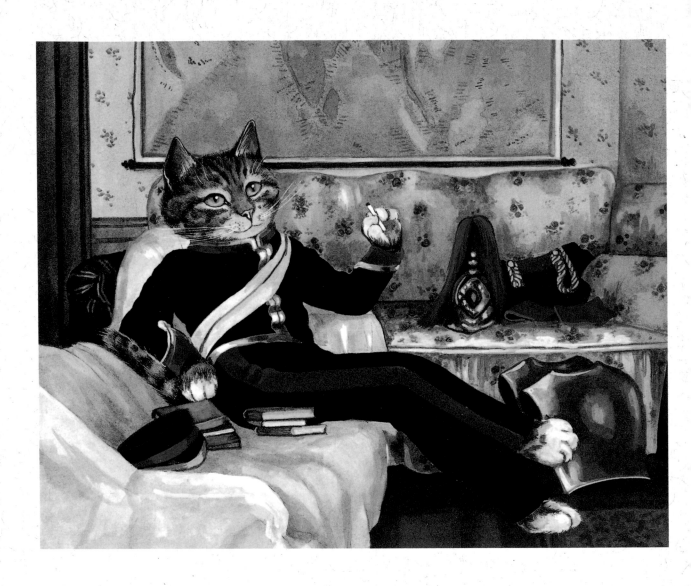

詹姆斯・提梭
James Tissot

《費德瑞克・巴納比》
Frederick Burnaby

1870 年

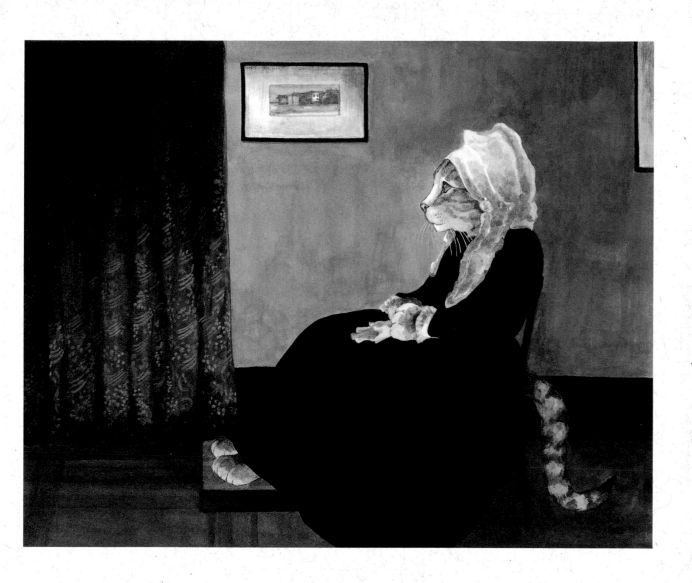

詹姆斯・亞伯特・馬克尼爾・惠斯勒
James Abbott McNeill Whistler

《灰與黑的組合一號（藝術家母親的肖像）》
Arrangement en gris et noir n°1 (La mère de l'artiste)

1871 年

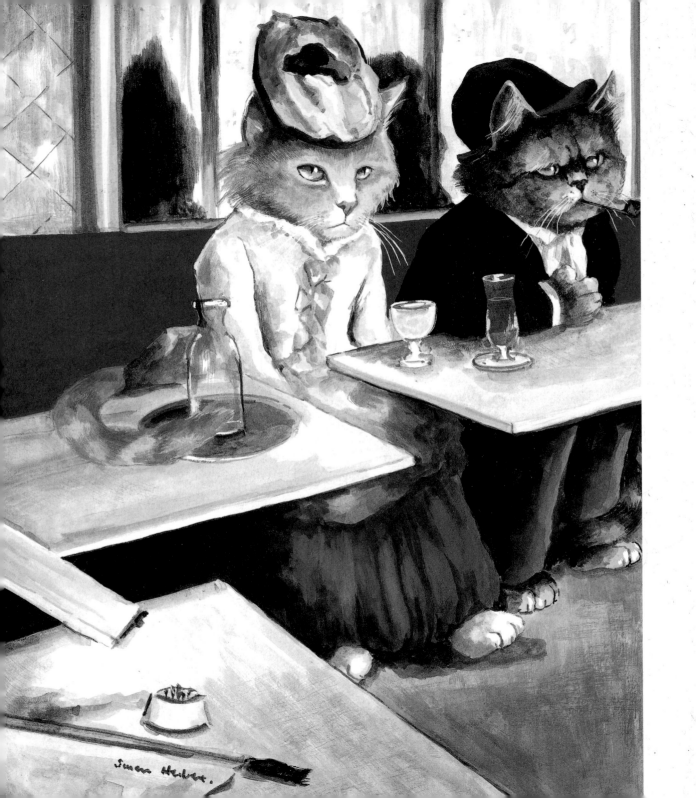

愛德加‧竇加
Edgar Degas

《苦艾酒》
L'absinthe

1876年

愛德加・竇加
Edgar Degas

《管弦樂者》
Orchestra Musicians

約 1872（1874–1876）年

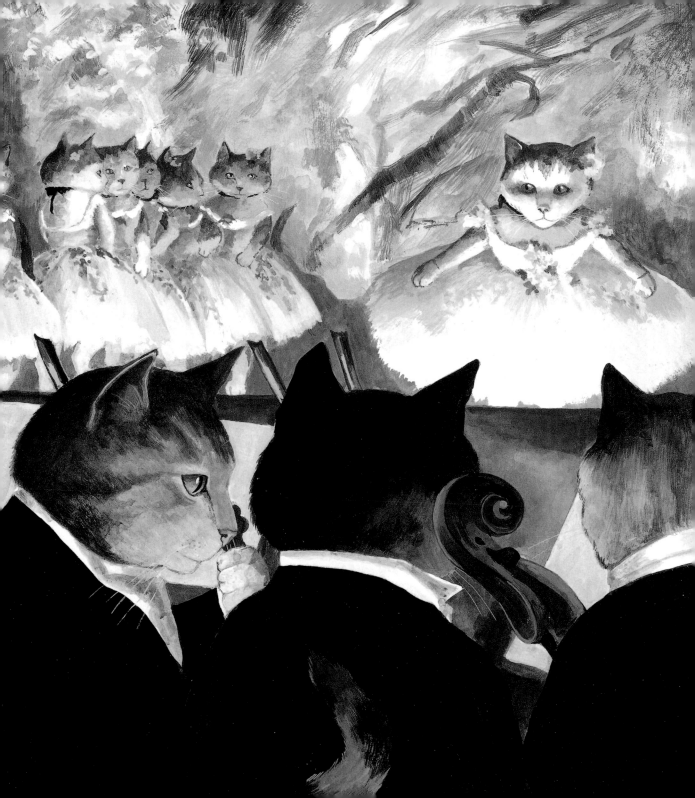

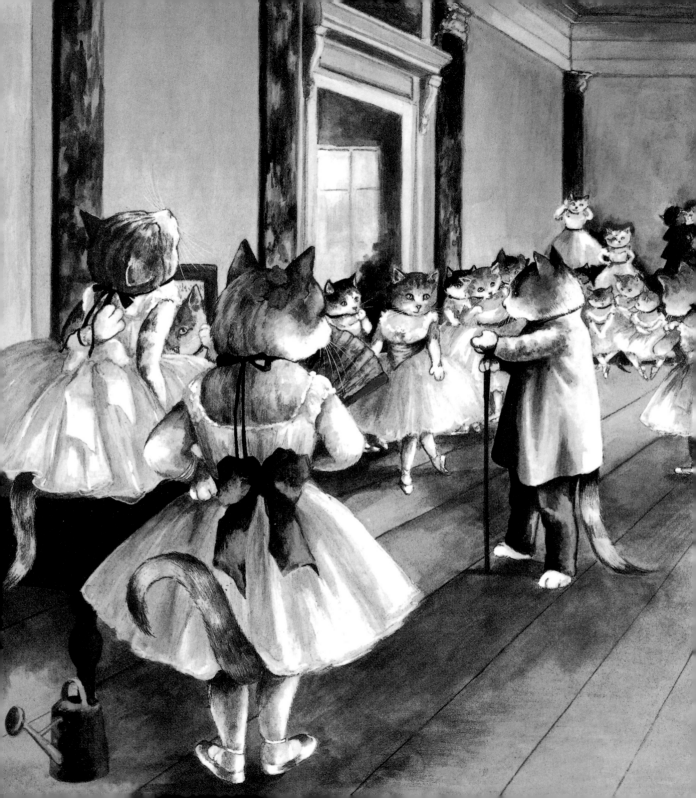

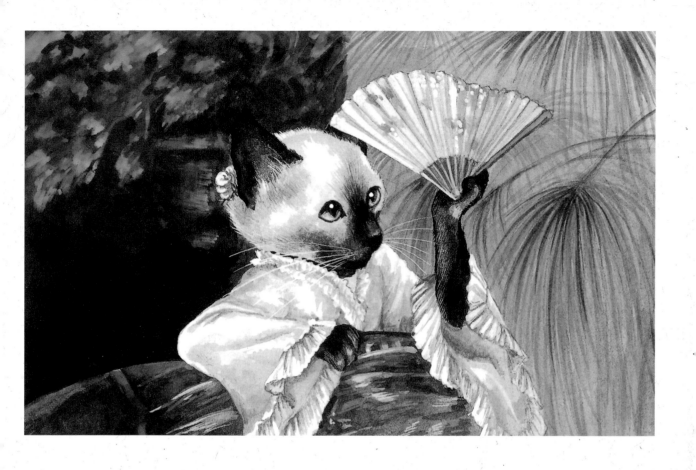

上　**詹姆斯・提梭，《扇子》**，約 1875 年
James Tissot, *The Fan*

左　**愛德加・竇加，《舞蹈課》**，1873–1876 年
Edgar Degas, *La Classe de danse*

美術巨作裡的藝之貓

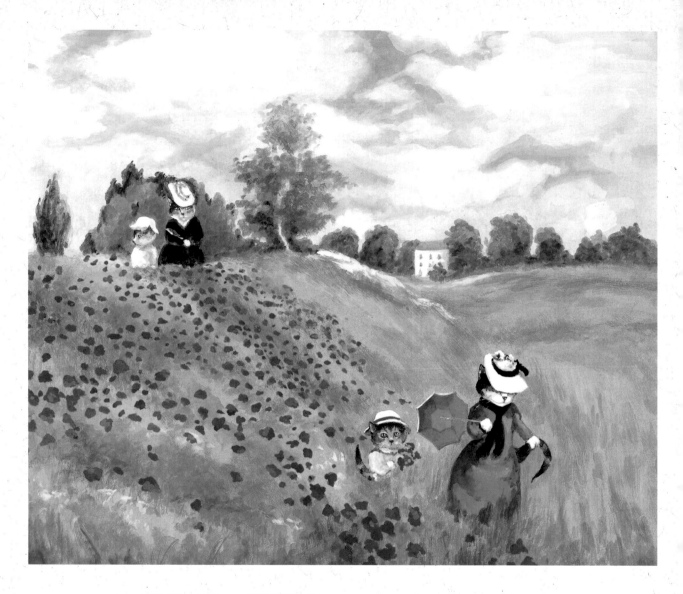

上　**克洛德・莫內，《罌粟花田》，1873**年
Claude Monet, *Coquelicots*

右　**克洛德・莫內，《撐陽傘的女人──莫內夫人和她的兒子》，1875**年
Claude Monet, *Woman with a Parasol – Madame Monet and Her Son*

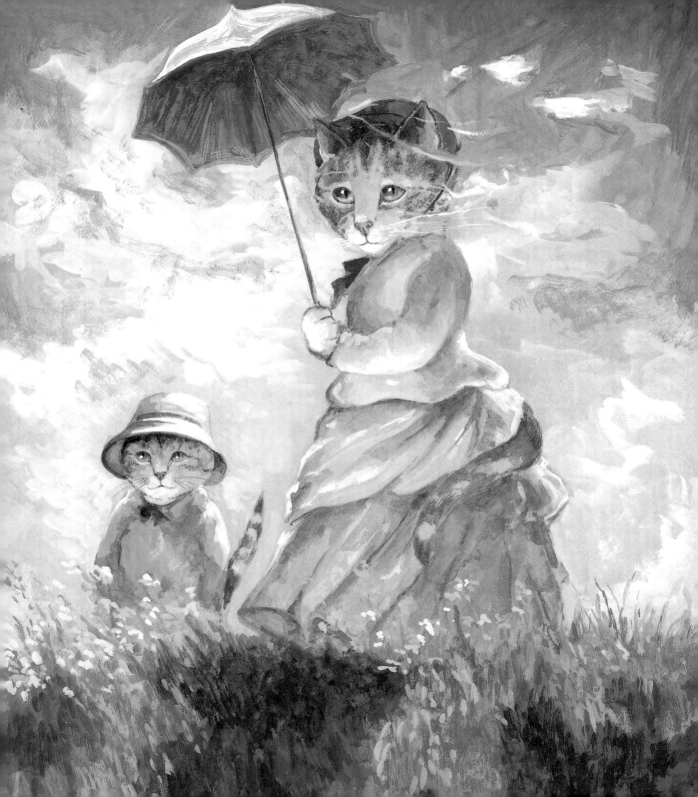

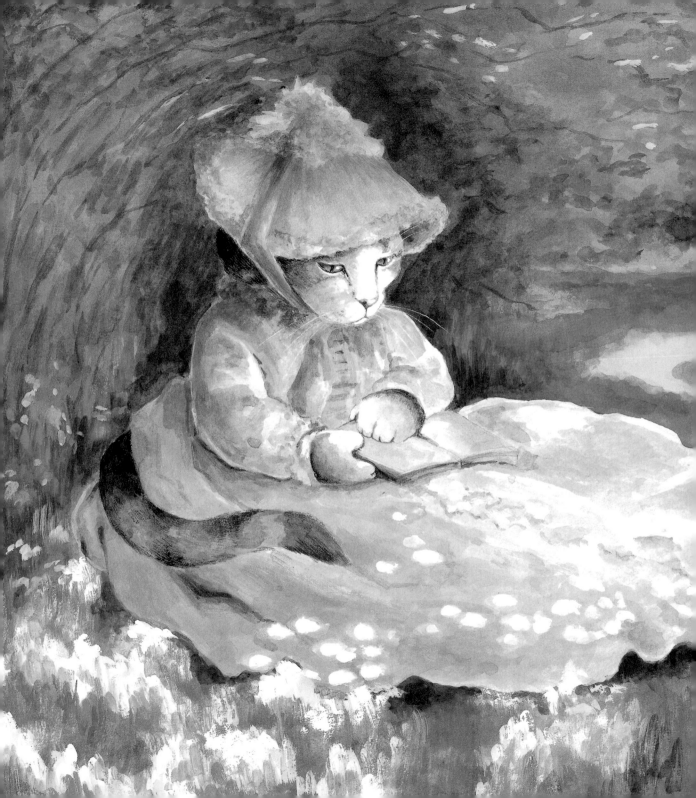

Susan Herbert

克洛德・莫內
Claude Monet

《春天》
Springtime

約 **1872** 年

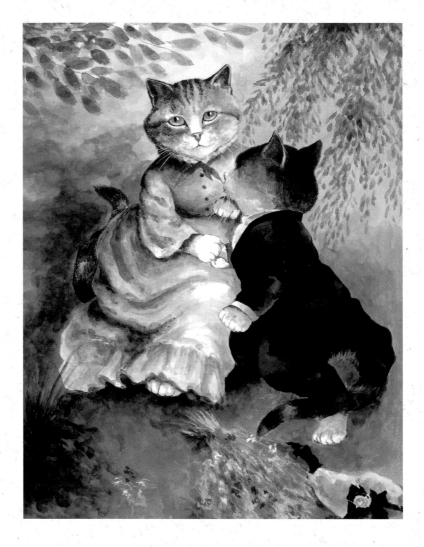

上 · **皮耶－奧古斯特 · 雷諾瓦**，《情侶》，約 1875 年
Pierre-Auguste Renoir, *The Lovers*

右 · **皮耶－奧古斯特 · 雷諾瓦**，《傘》，1881-1886 年
Pierre-Auguste Renoir, *The Umbrellas*

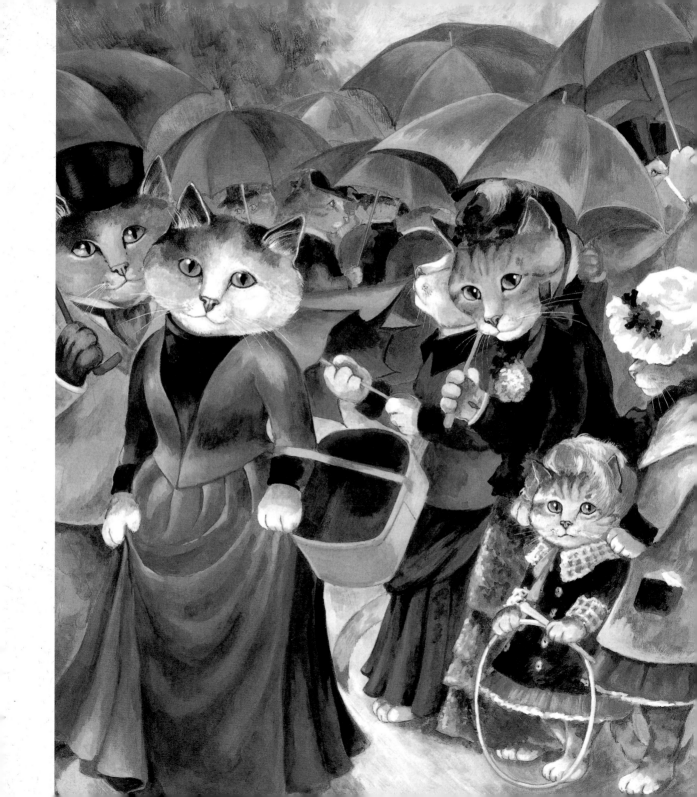

皮耶－奧古斯特·雷諾瓦
Pierre-Auguste Renoir

《划船會的午宴》
Luncheon of the Boating Party

1880–1881 年

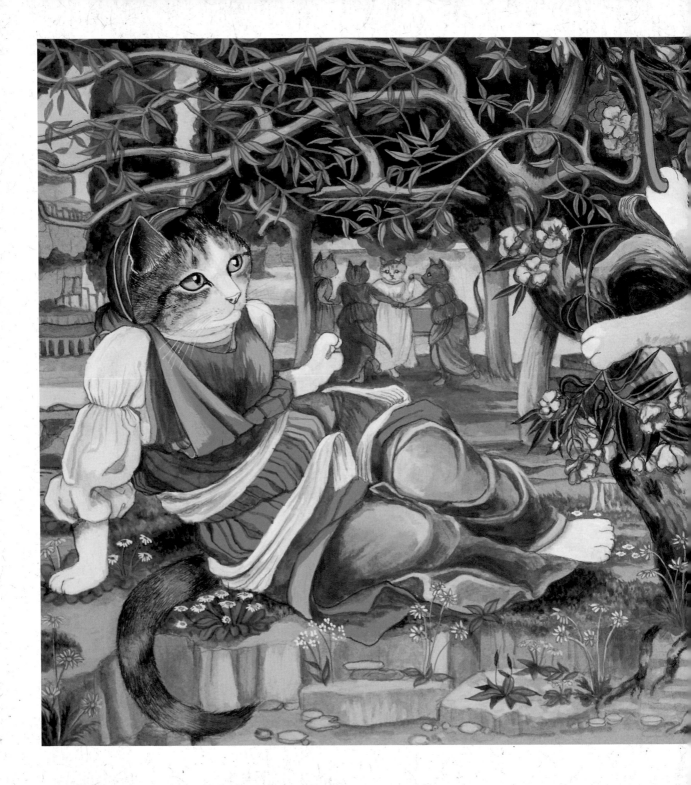

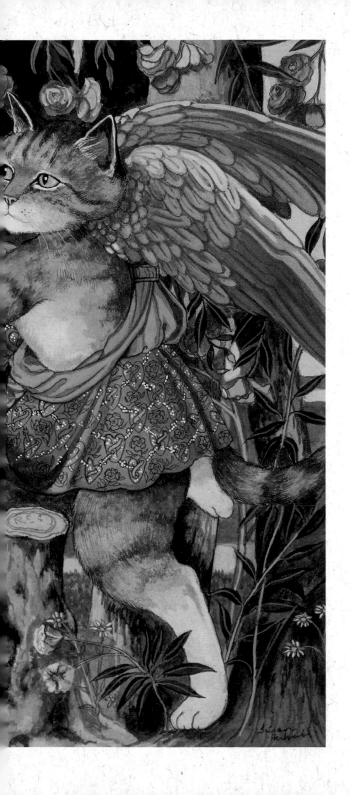

約翰・羅丹・斯本瑟・史丹霍普
John Roddam Spencer Stanhope

《愛神和少女》
Love and the Maiden

1877 年

上　**詹姆斯・提梭**，《十月》，約 1877 年
James Tissot, *October*

左　**卡米耶・畢沙羅**，《拿著長棍的牧羊女》，1881 年
Camille Pissarro, *La Bergère*

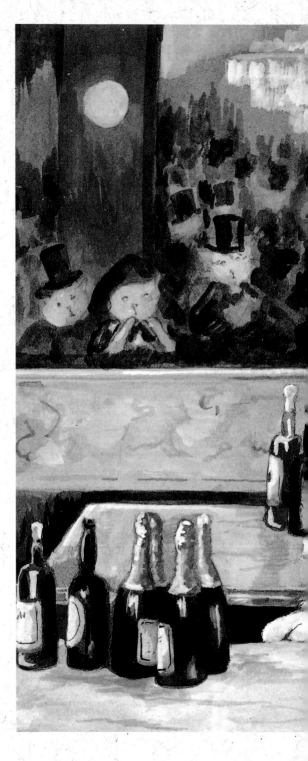

艾德華·馬內
Édouard Manet

《女神遊樂廳的吧檯》
A Bar at the Folies-Bergère

1882年

下頁 **約翰·亨利·翰叟，《吧檯後方》，1882**年
John Henry Henshall, *Behind the Bar*

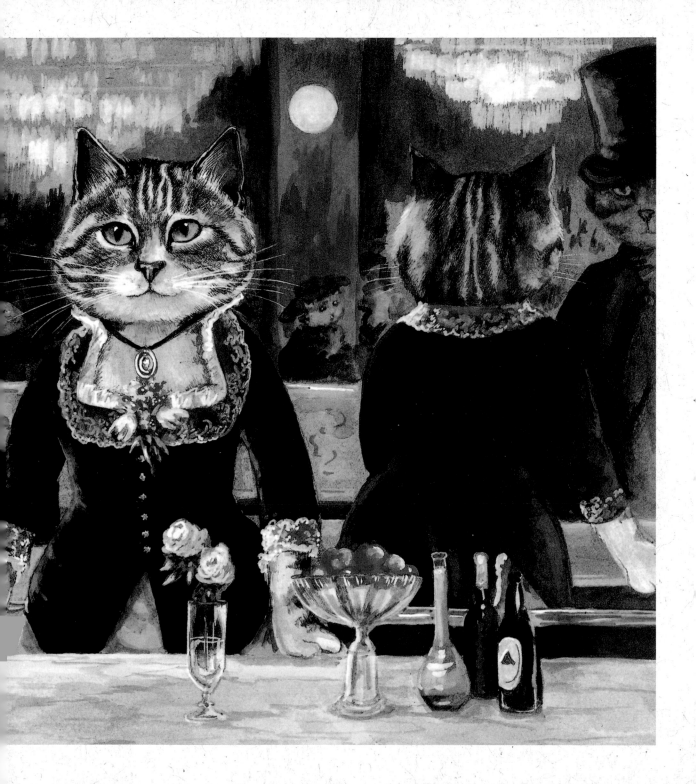

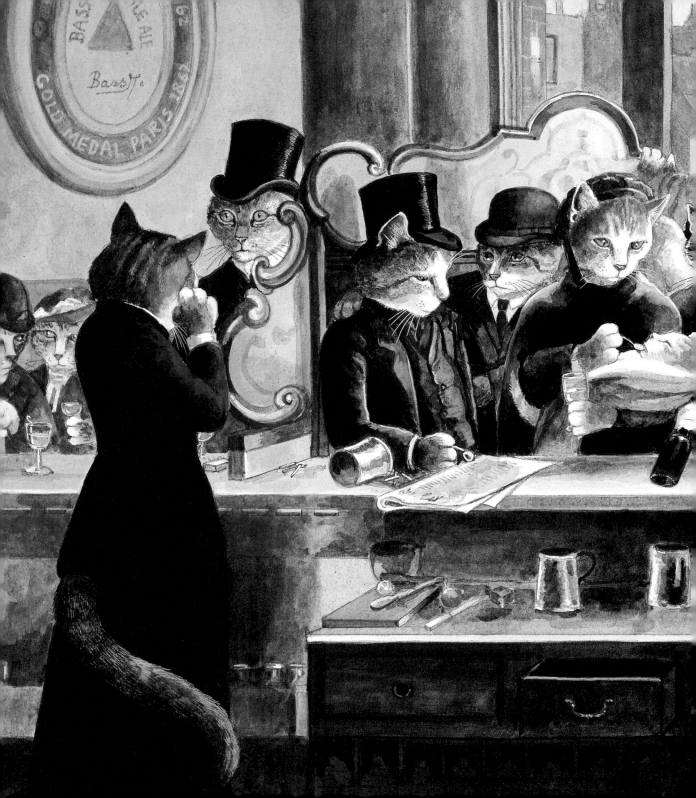

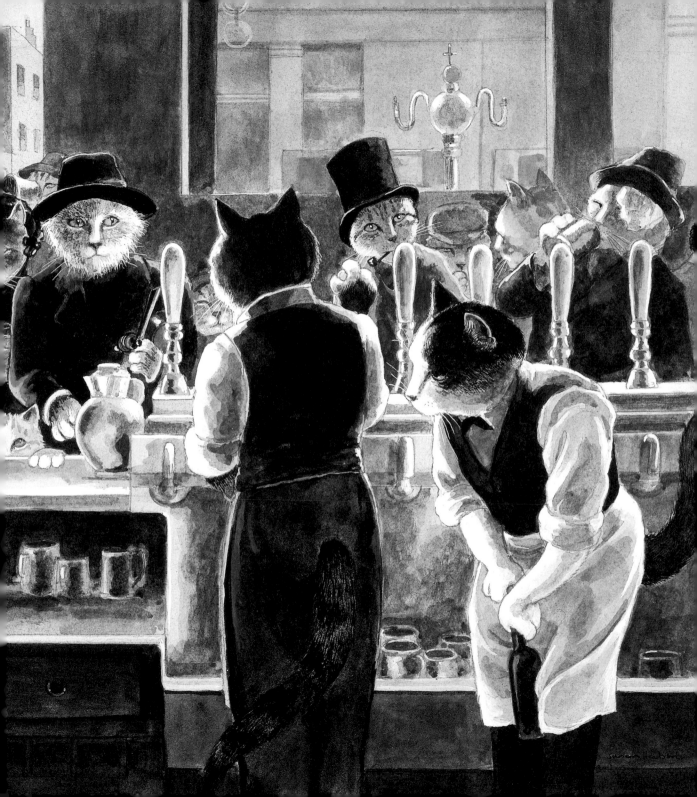

詹姆斯・提梭
James Tissot

《巴黎的女人：喜愛馬戲的人（業餘馬戲團）》
Women of Paris: The Circus Lover

1885年

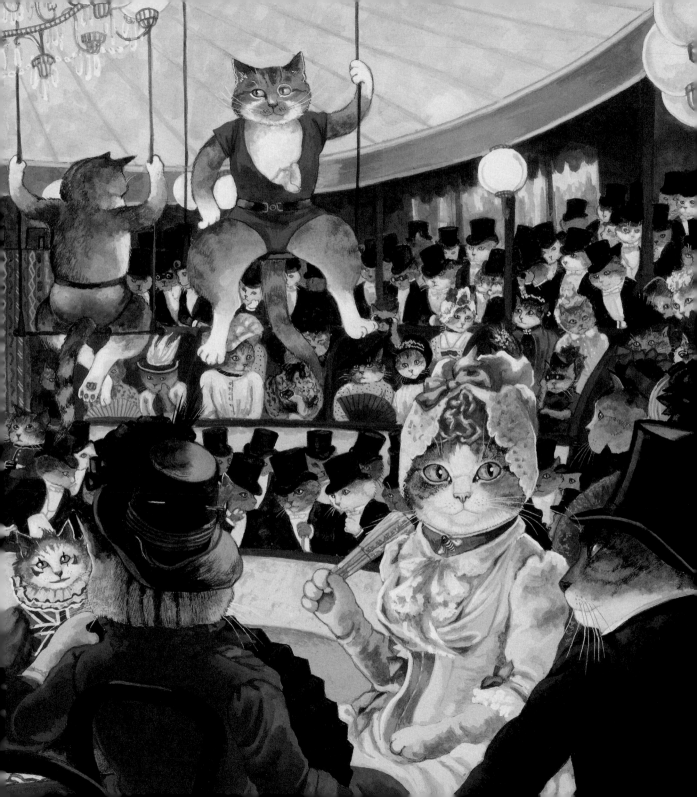

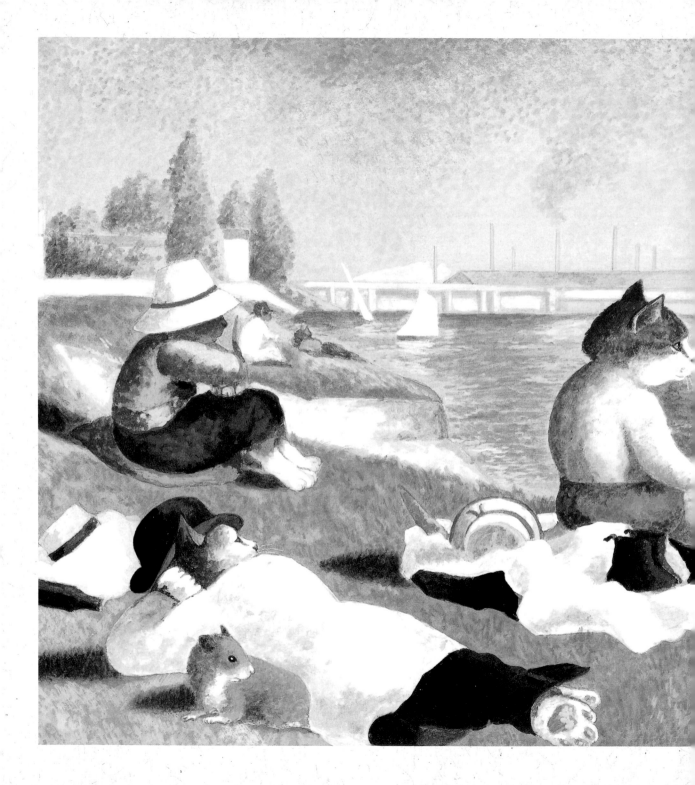

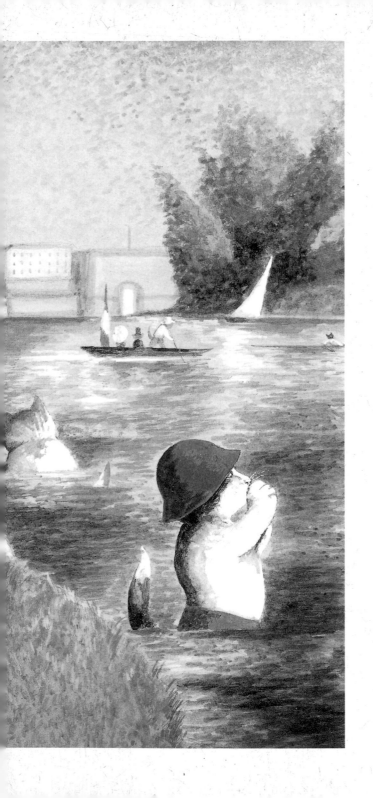

喬治・秀拉
Georges Seurat

《阿尼埃爾浴場》
Bathers at Asnières

1884 年

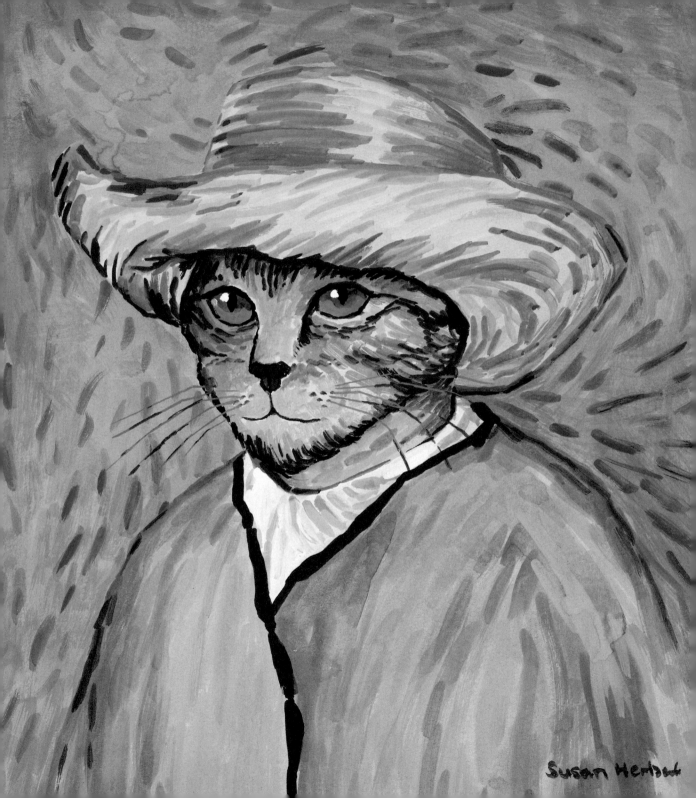

Susan Herbert

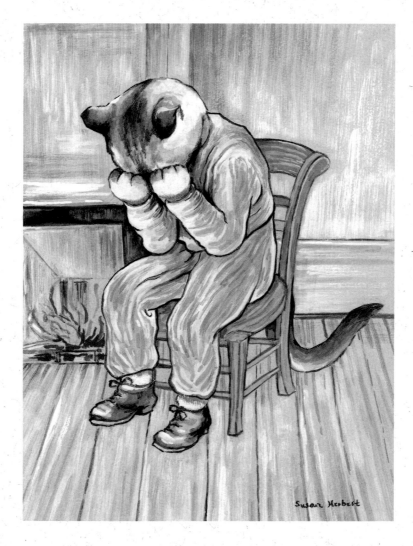

上　**文森・梵谷，《在永恆之門》，1890 年**
Vincent van Gogh, *Treurende oude man ('At Eternity's Gate')*

左　**文森・梵谷，《戴草帽的自畫像》，1887 年**
Vincent van Gogh, *Self-Portrait with Straw Hat*

文森・梵谷
Vincent van Gogh

《耳朵裹著繃帶、抽著煙斗的自畫像》
Self-Portrait with Bandaged Ear and Pipe

1889 年

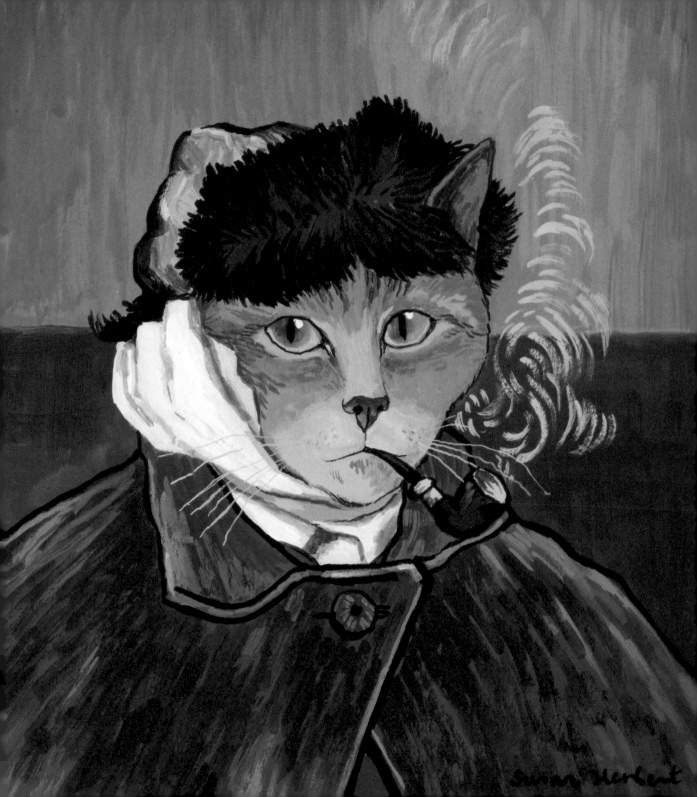

保羅・高更
Paul Gauguin

《沙灘上的大溪地女人》
Femmes de Tahiti

1891 年

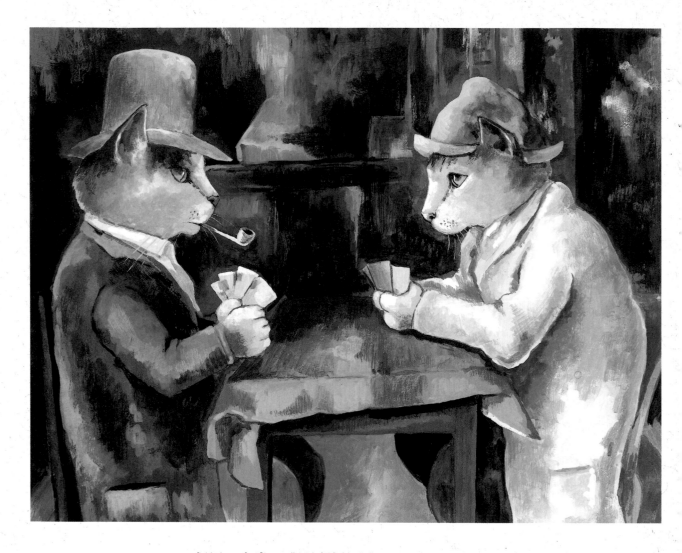

上 **保羅・塞尚**，《**玩紙牌的人**》，1890–1892 年
Paul Cézanne, *The Card Players*

右 **保羅・塞尚**，《**咖啡壺旁的女人**》，1890–1895 年
Paul Cézanne, *La Femme à la cafetière*

美術巨作裡的藝之貓

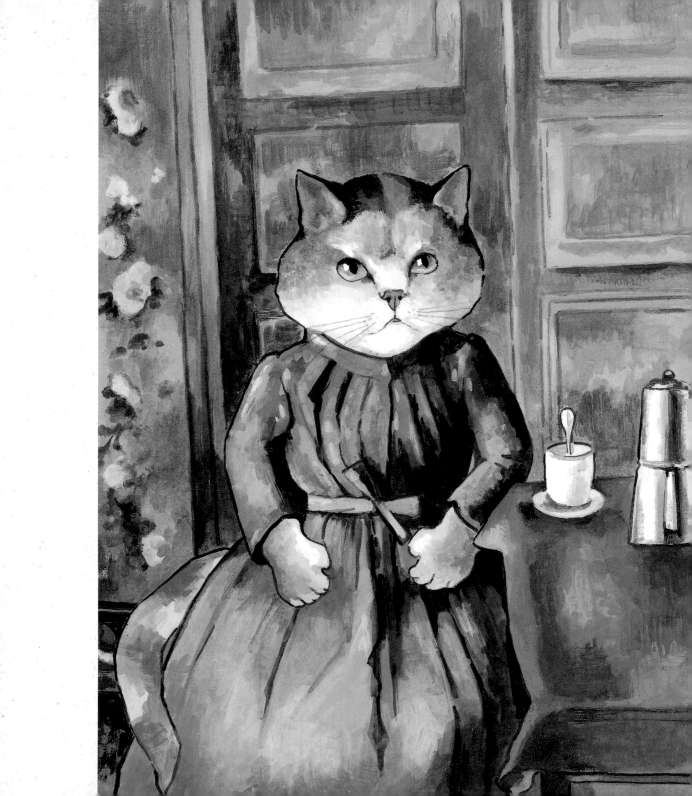

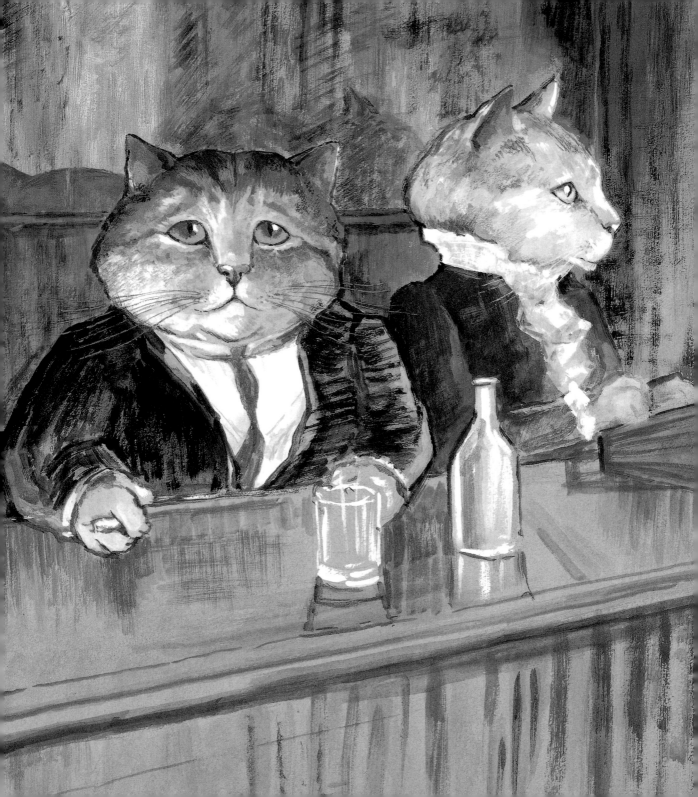

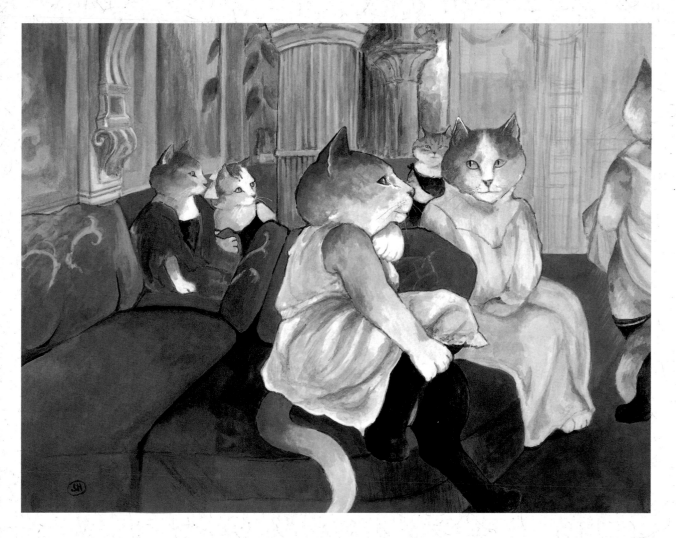

上　**亨利・德・土魯斯－羅特列克**，《紅磨坊沙龍》，1894 年
Henri de Toulouse-Lautrec, *Au salon de la rue des moulins*

左　**亨利・德・土魯斯－羅特列克**，《吧檯一角》，1898 年
Henri de Toulouse-Lautrec, *Au café: Le Patron et la Caissière chlorotique*

下頁　**約翰・拜恩・利斯敦・蕭**，《受祝福的少女》，1895 年
John Byam Liston Shaw, *The Blessed Damozel*

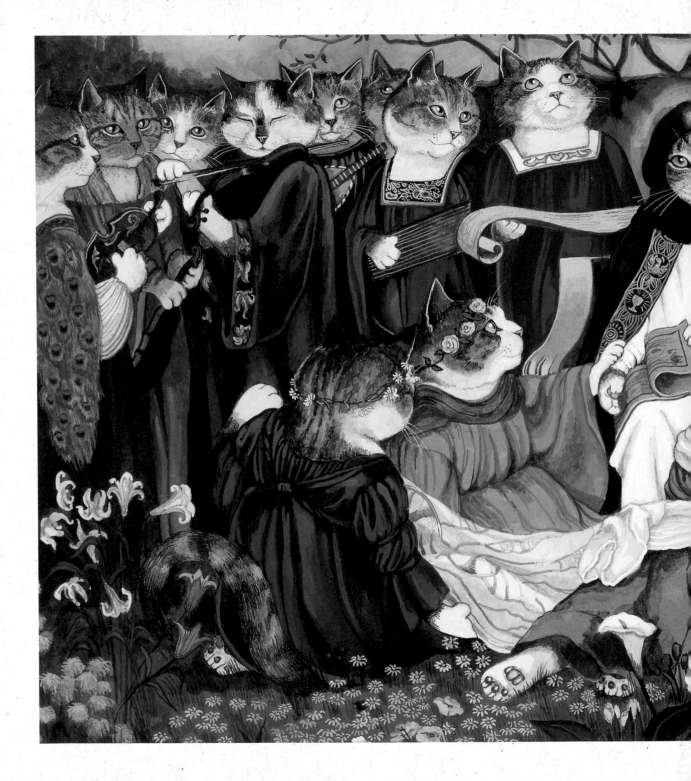

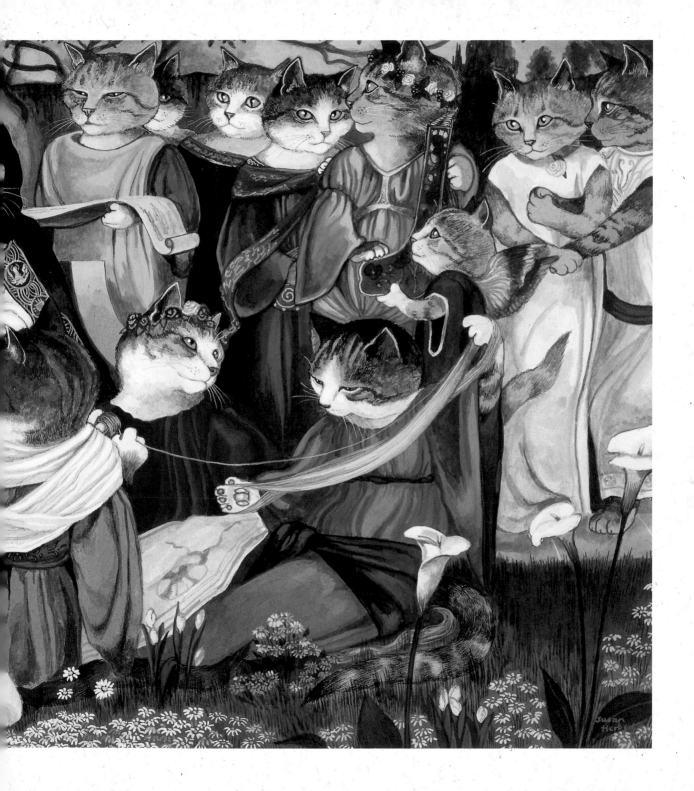

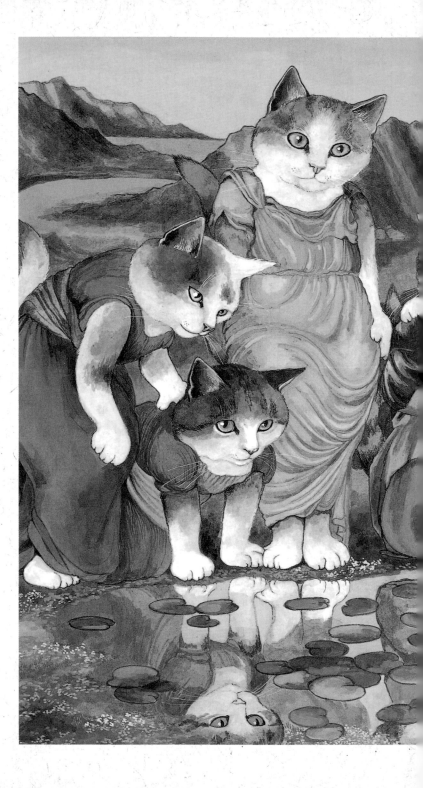

愛德華・伯恩－瓊斯爵士
Sir Edward Burne-Jones

《維納斯的鏡子》
The Mirror of Venus

1877 年

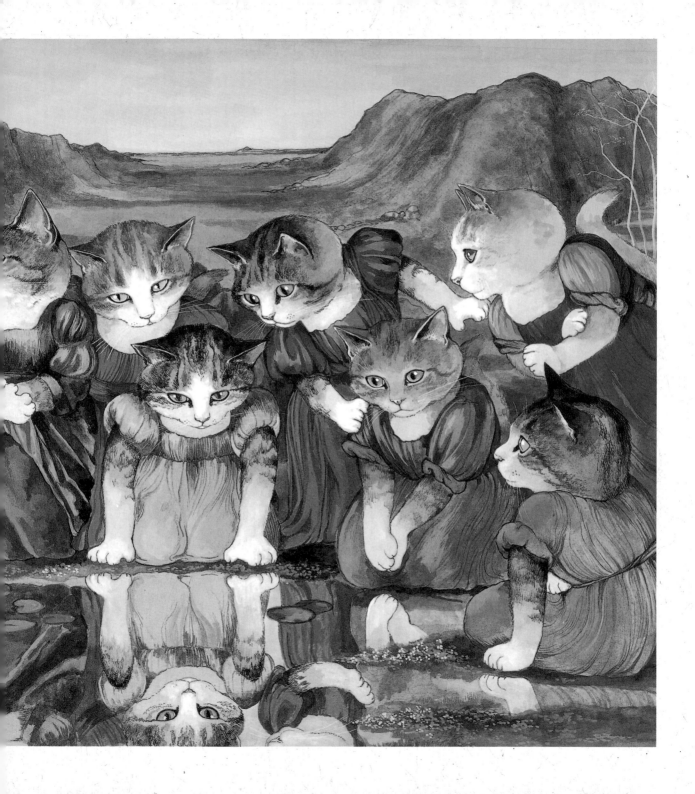

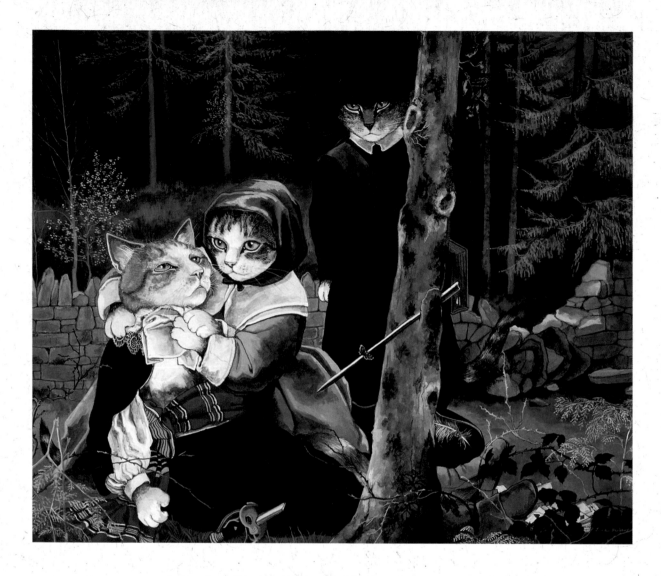

上　威廉・莎士比亞・伯頓，《受傷的保皇黨士兵》，1855 年
William Shakespeare Burton, *The Wounded Cavalier*

右　凱特・伊莉莎白・邦斯，《音樂（旋律）》，1895–1897 年
Kate Elizabeth Bunce, *Musica (Melody)*

下頁　威廉・瓦特豪斯，《海拉斯與水仙》，1896 年
William Waterhouse, *Hylas and the Nymphs*

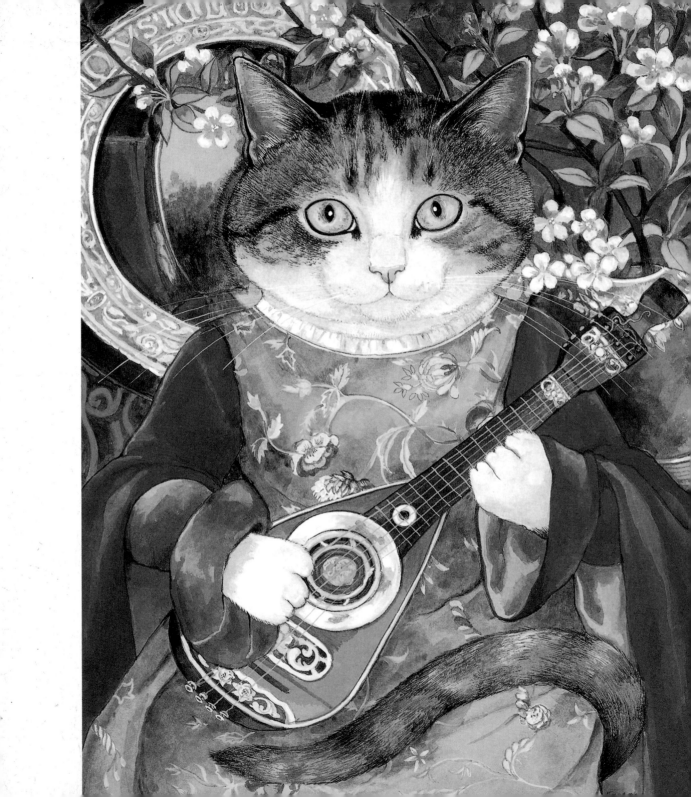

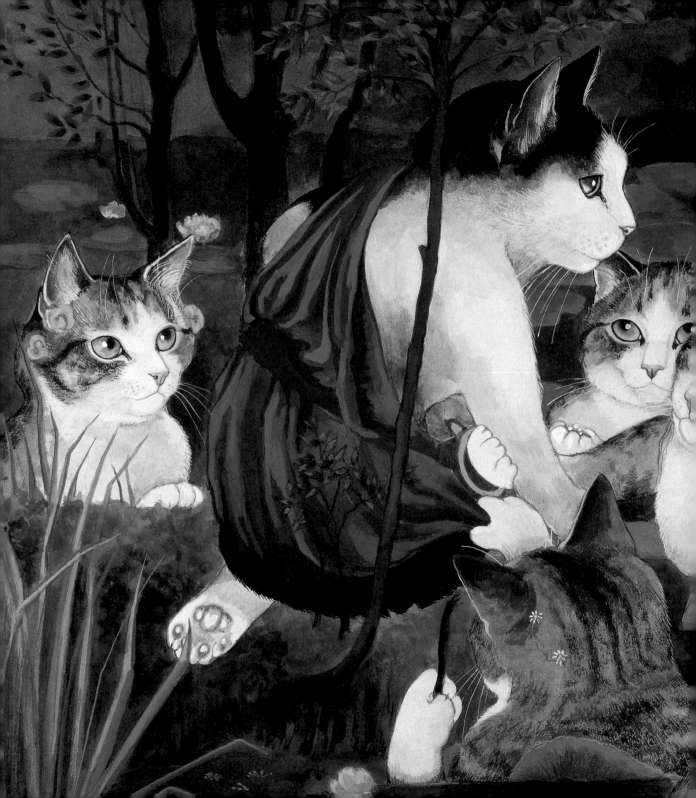

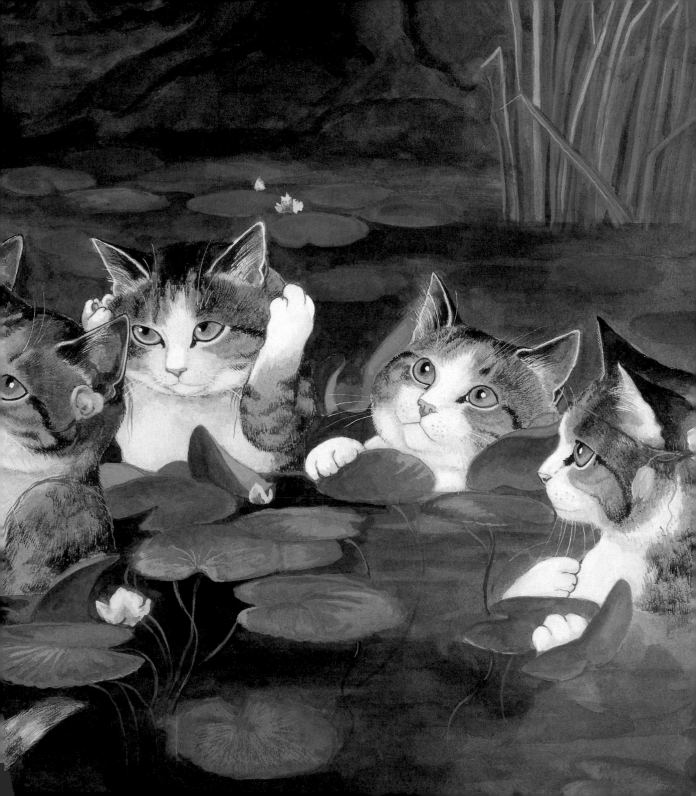

曠世名劇裡的藝之貓

譯註：莎士比亞劇作臺詞係參考梁實秋譯，《莎士比亞叢書》（三版二刷），
臺北：遠東圖書公司，1999 年 4 月。

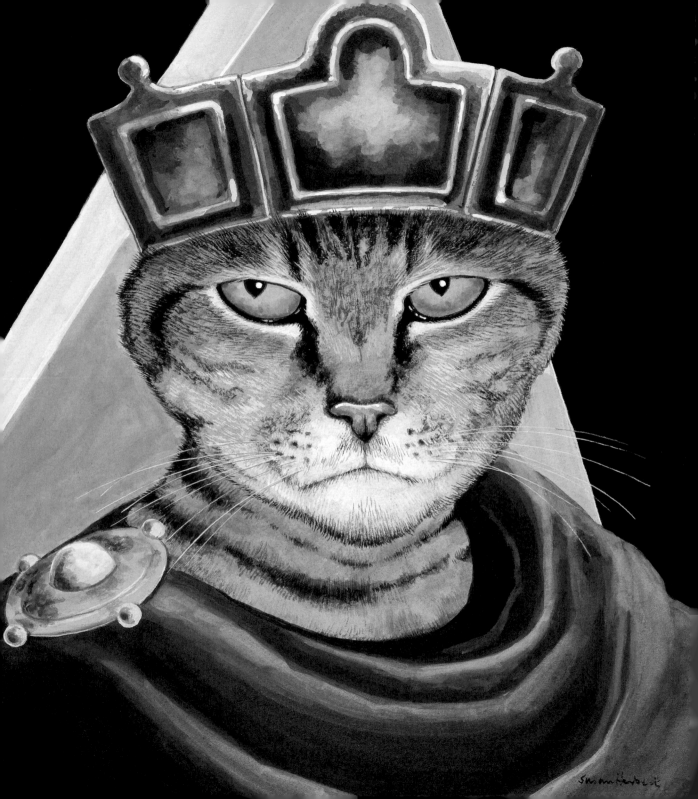

《馬克白》
Macbeth

第一幕，第四景

繁星，藏起你們的火光！
別教光明窺見我們黝深的慾望。

《馬克白》
Macbeth

第一幕，第三景

敬禮，馬克白，將來的國王！

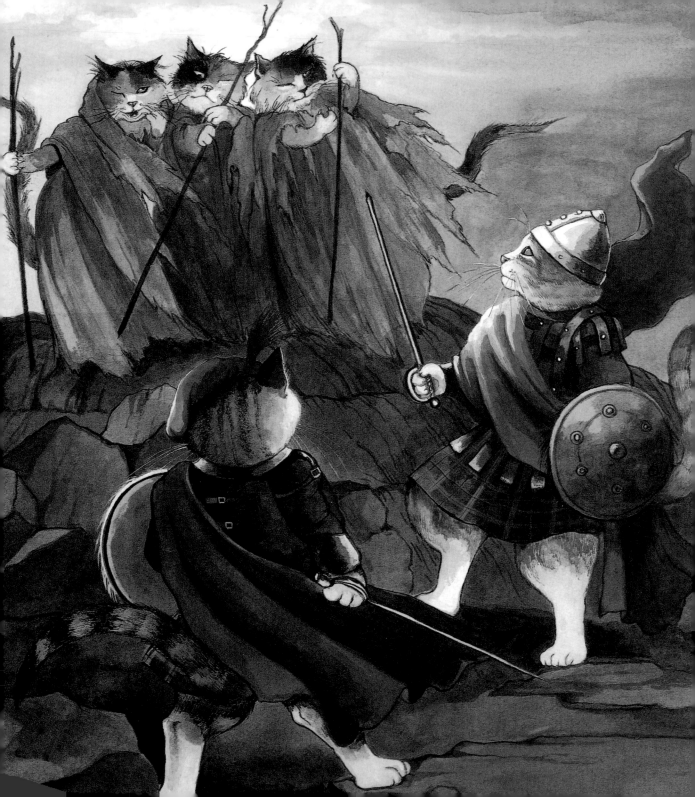

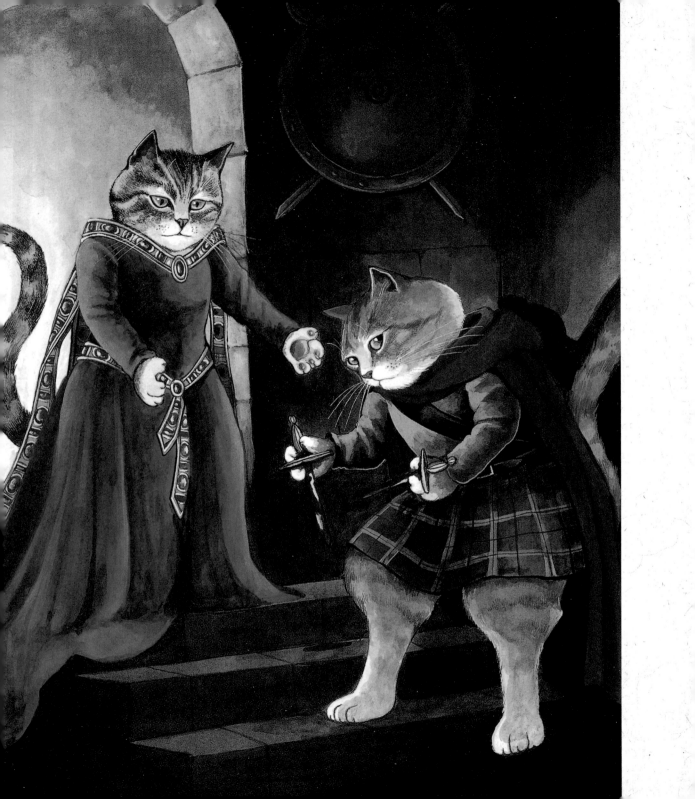

《馬克白》

Macbeth

左　第二幕，第二景
上　第五幕，第五景

《無事生非》
Much Ado About Nothing
第二幕，第一景

在這期間內我要負起一項艱鉅的任務，
使班奈底克先生和璧阿垂斯小姐互相的海誓山盟。

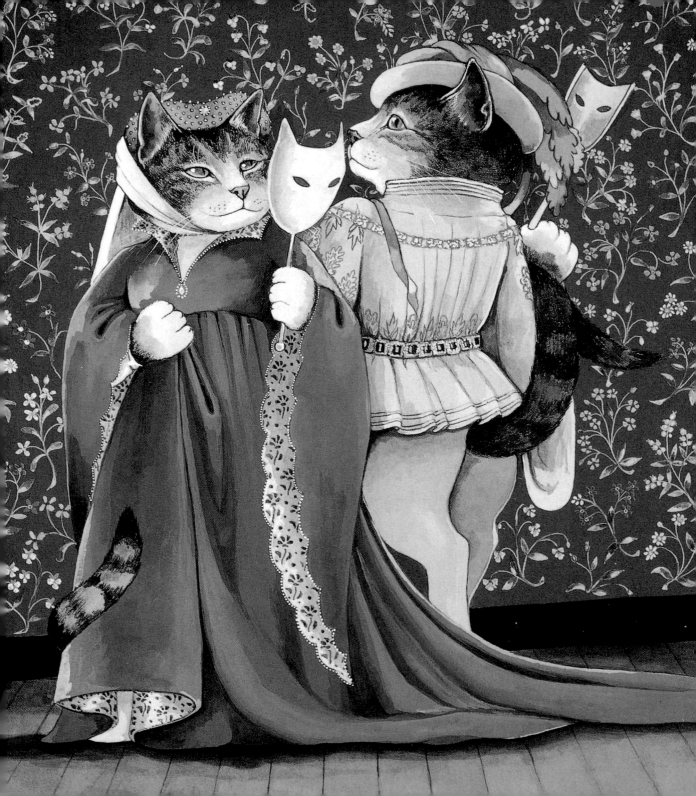

《仲夏夜之夢》
A Midsummer Night's Dream
第二幕，第一景

驕傲的鐵達尼亞，不幸又在月光裡相遇。

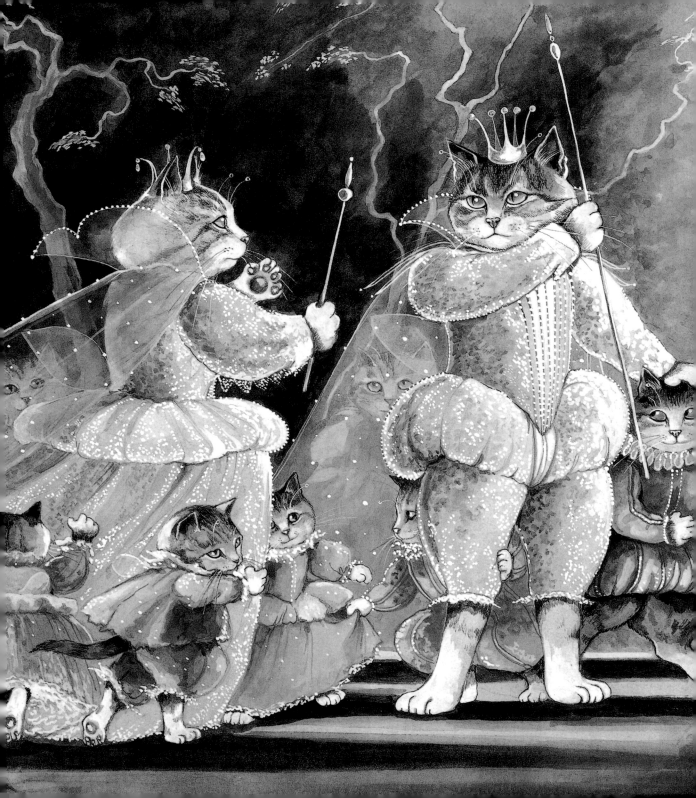

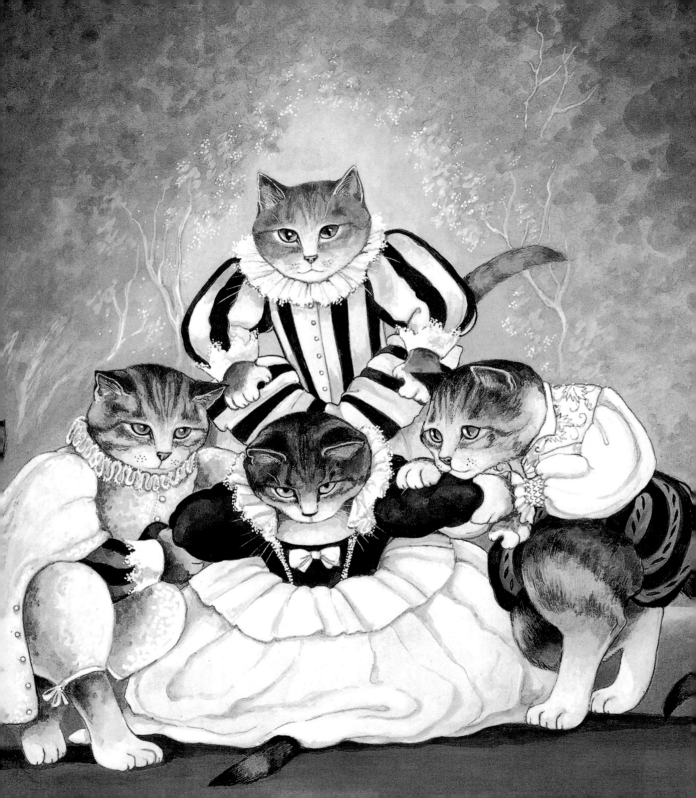

《仲夏夜之夢》
A Midsummer Night's Dream
第三幕，第二景

噯呀！你這騙子！你這花苞蛀蟲！
你這愛情的竊賊！
什麼！你可是夜裡潛來把我的愛人的心偷走了麼？

《仲夏夜之夢》
A Midsummer Night's Dream
第四幕，第一景

來，你在這花壇上坐下，
讓我撫摸你的可愛的雙腮，
在你的光滑的頭上插朵玫瑰花，
吻你的美麗的大耳朵，我的乖。

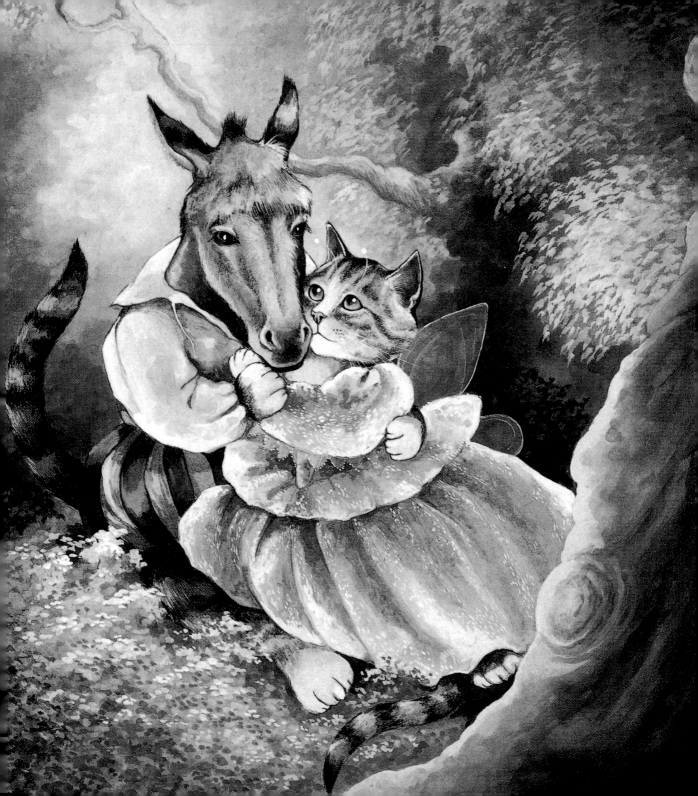

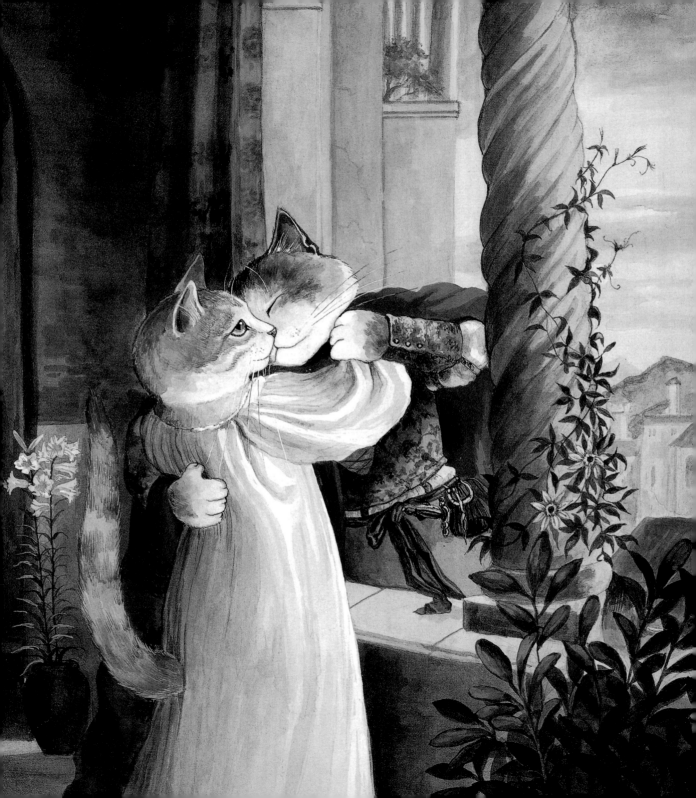

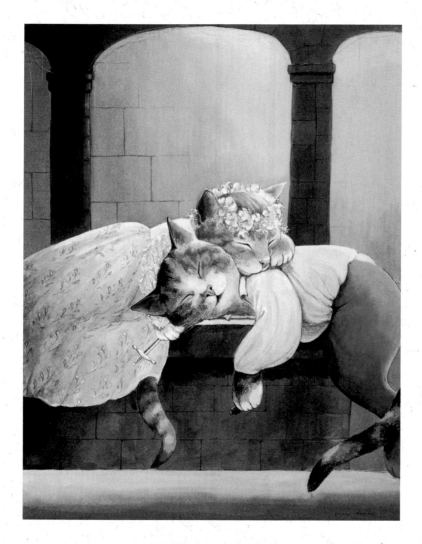

《羅密歐與茱麗葉》
Romeo and Juliet

左　第二幕，第二景
上　第五幕，第三景

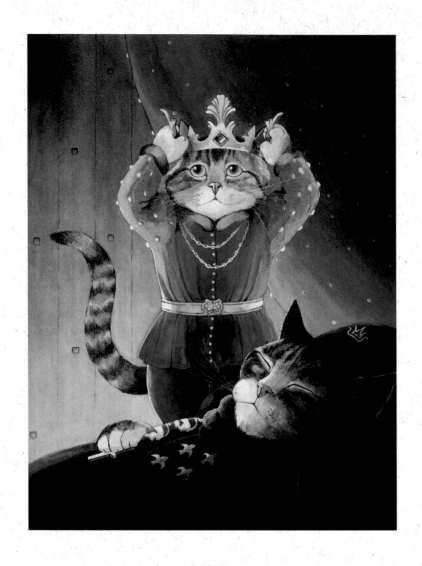

上　《**亨利四世**》（*Henry IV*），第二部，第四幕，第五景

右　《**亨利五世**》（*Henry V*），第三幕，第一景

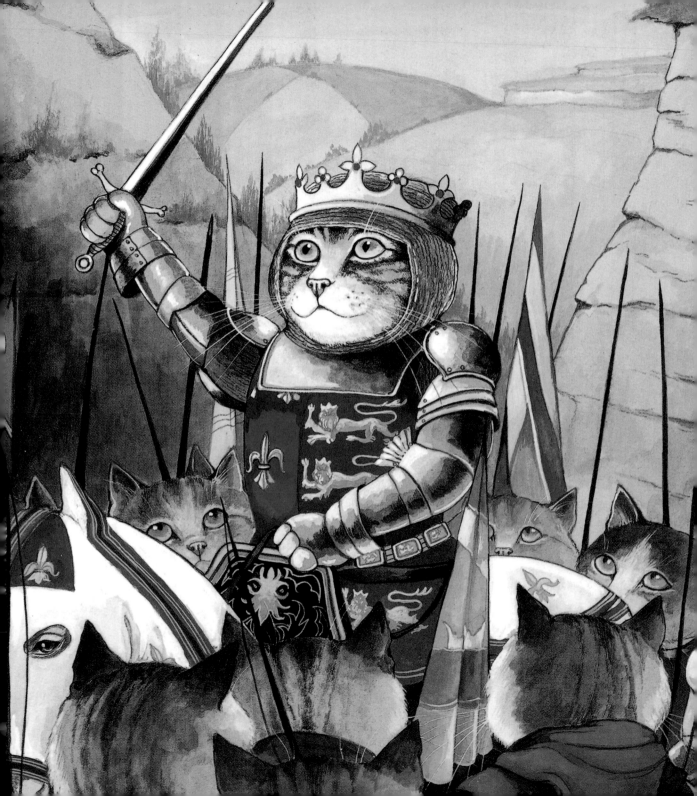

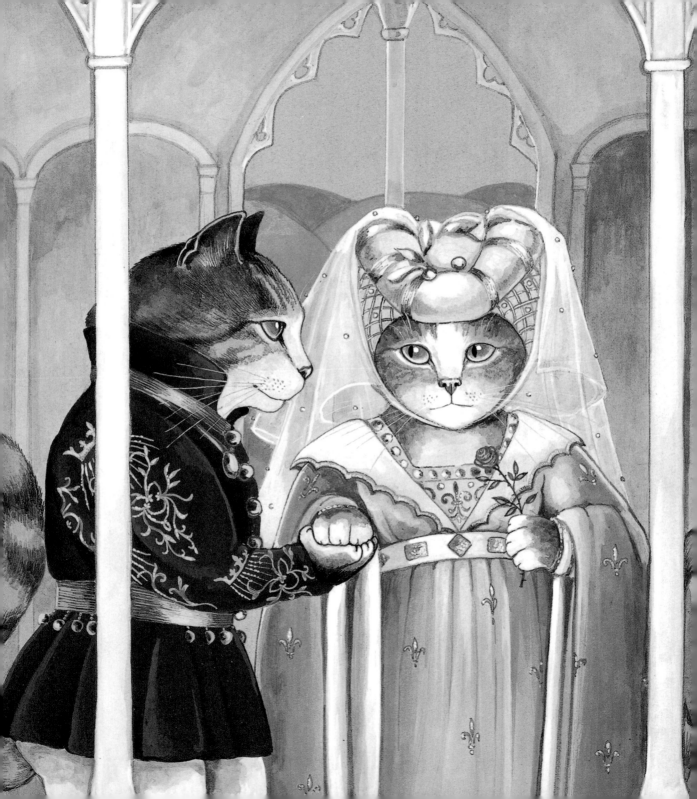

《亨利五世》

Henry V

第五幕，第二景

所以告訴我罷，美麗的卡薩林，你要不要我？
收起你處女的羞怯：以皇后的神情來宣布你心裡的情思罷；
拉著我的手，說：「英格蘭的哈利，我是屬於你了。」

《馴悍記》
The Taming of the Shrew
第三幕，第二景

我自己的東西，我有權處理。
她是我的貨物，我的動產，她是我的房屋，
我的家庭用具，我的田地，我的穀倉，
我的馬，我的牛，我的驢，我的任何東西。

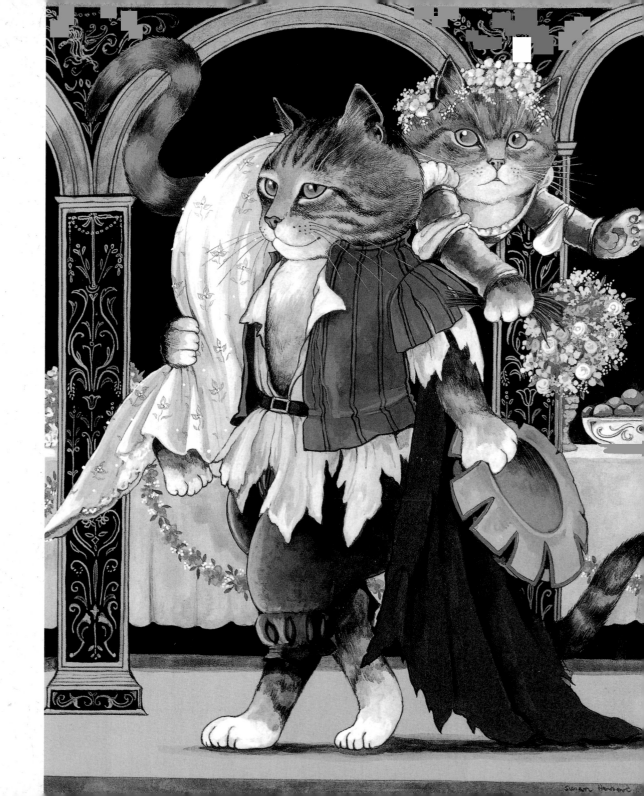

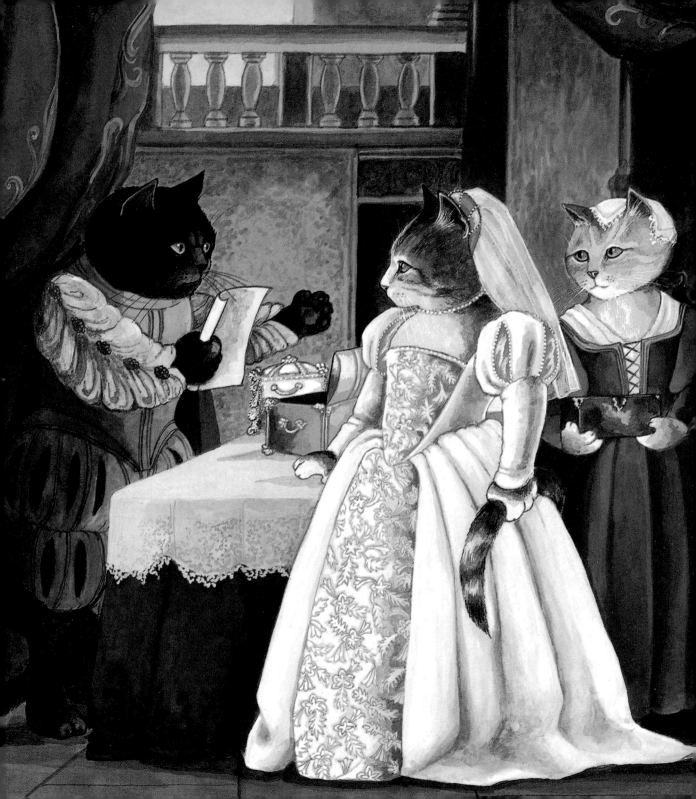

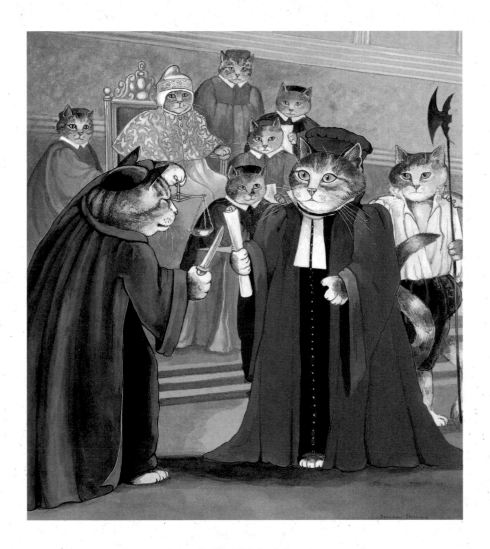

《威尼斯商人》
The Merchant of Venice

左　第二幕，第七景
上　第四幕，第一景

《理查二世》
Richard II
第一幕,第一景

兩位怒火中燒的貴人,且聽我的勸告;
我們用不放血的方法醫治這一場憤怒罷,
我雖非醫生,這是我的處方:仇恨深,就要劃一道深的創傷。
忘懷,寬恕;謀求和平的解決,醫生們說這個月不是放血的季節。

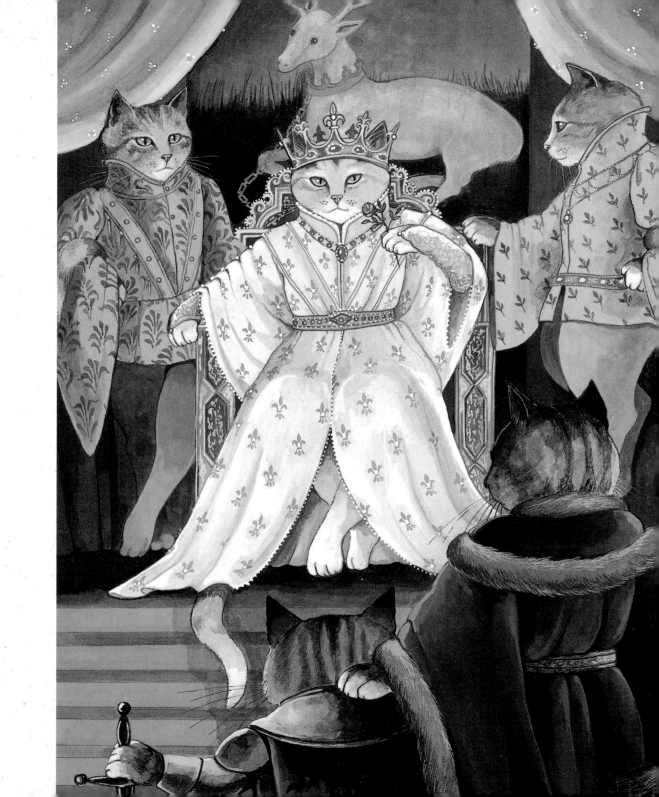

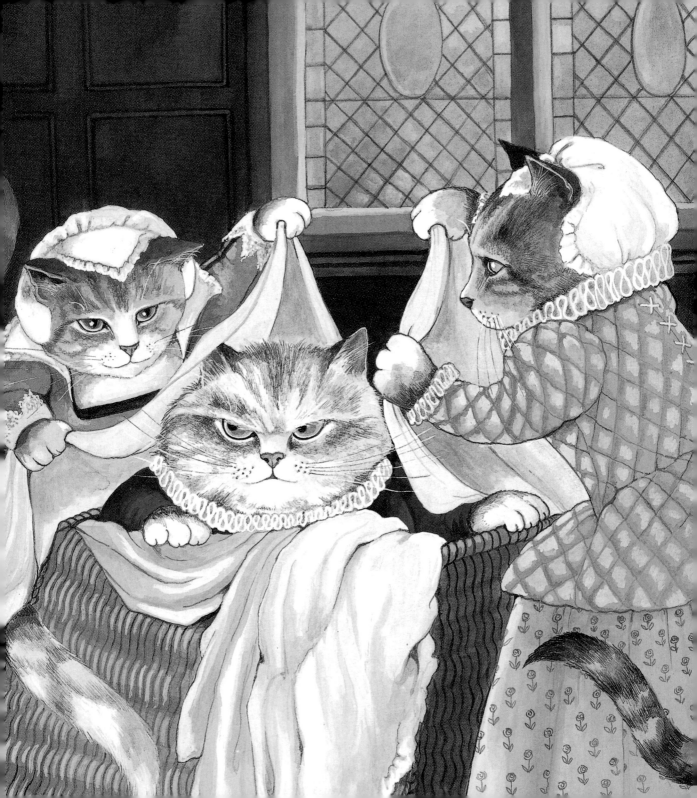

《溫莎的風流寡婦》
The Merry Wives of Windsor
第三幕，第五景

是啊！髒衣服的筐！
連同一些髒衣服，臭襪子，油手巾，就把我給塞進去了；
在那裡，布魯克先生，
有人的鼻子所從來沒有聞到過的幾種怪味混合起來的臭味道。

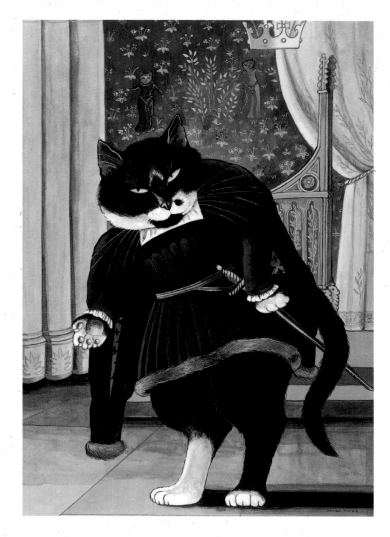

《理查三世》

Richard III

上　第一幕，第一景
右　第四幕，第三景

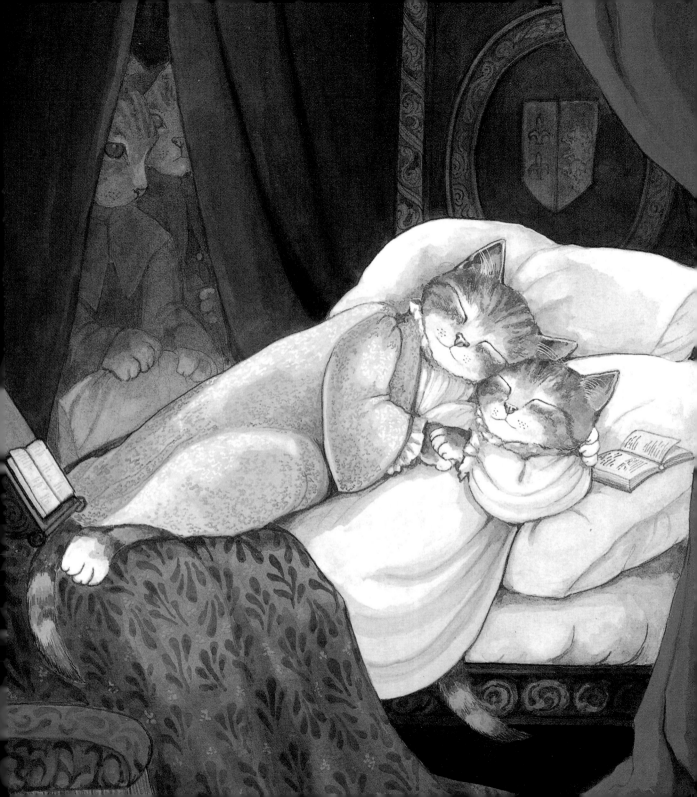

《皆大歡喜》
As You Like It
第二幕，第七景

整個世界是一座舞臺，
所有的男男女女不過是演員罷了：
他們有上場，有下場；
一個人一生扮演好幾種腳色，
他一生的情節共分七個時期。

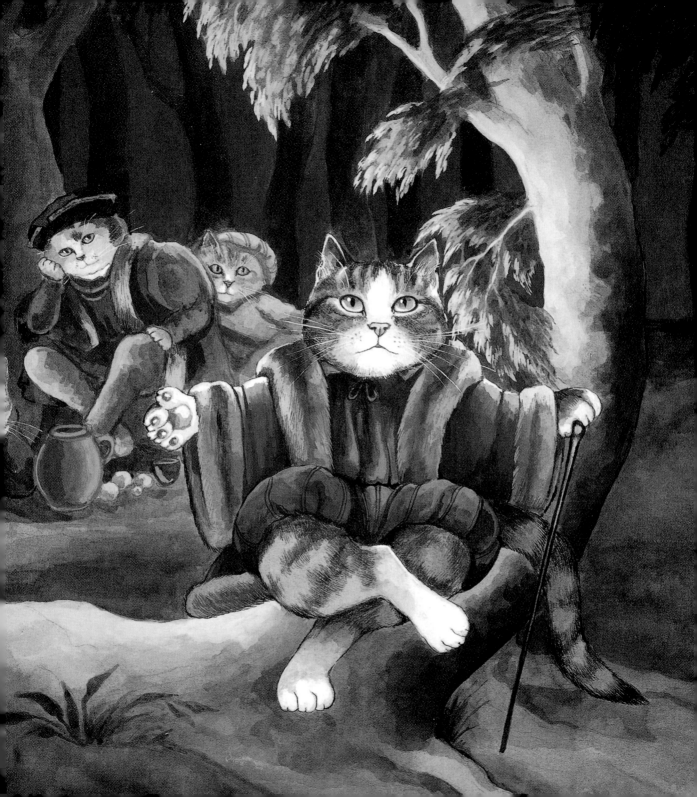

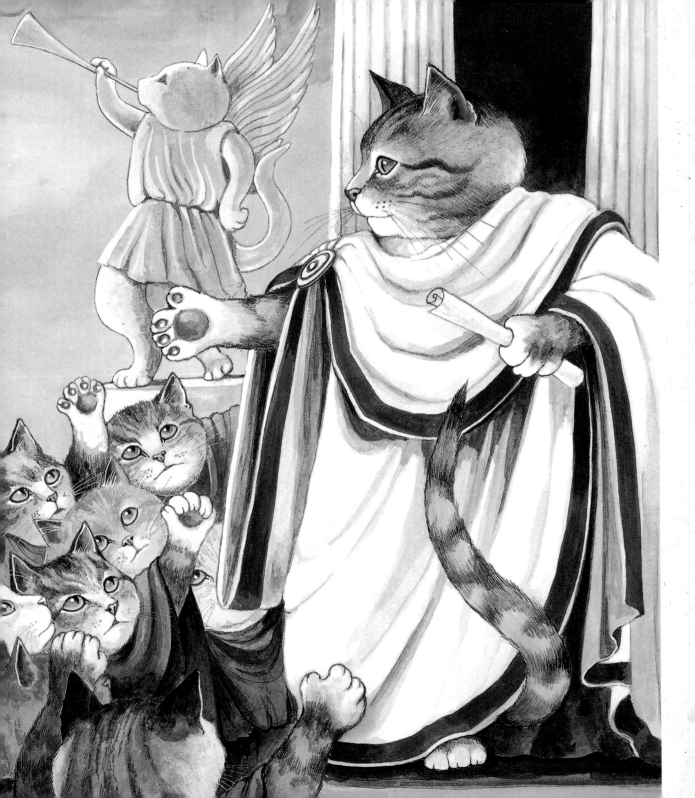

《凱薩大帝》
Julius Caesar
第三幕，第二景

朋友們，羅馬公民，同胞們，請聽我言：
我是來埋葬凱撒的，不是來稱讚他的。
人之為惡，在死後不能被人遺忘，
人之為善，則常隨同骸骨被埋在地下：
所以凱撒有什麼好處也不必提了。

《第十二夜》
Twelfth Night
第三幕，第四景

有些是生而尊貴的，有些人贏得尊貴，
又有些人是尊貴相逼而來的。

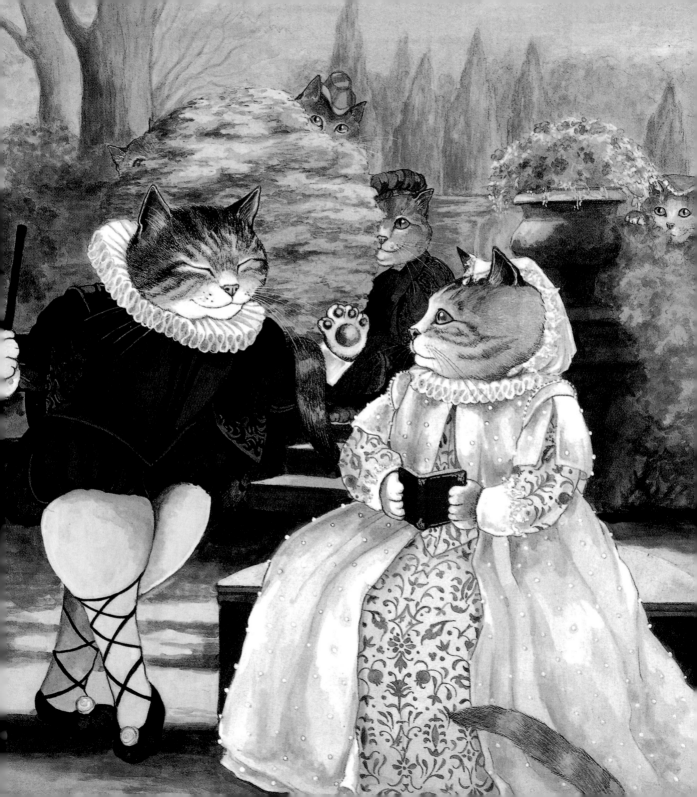

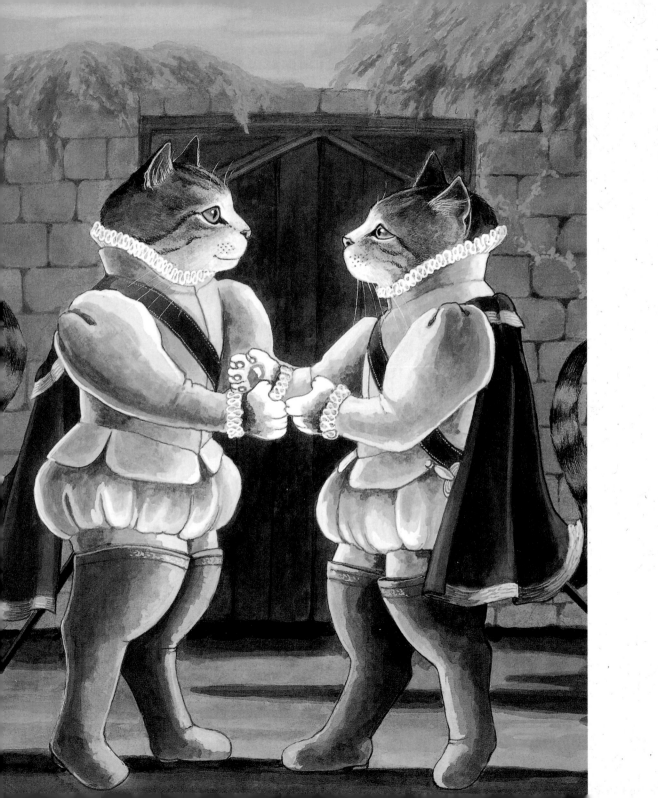

《第十二夜》
Twelfth Night
第五幕，第一景

假如你是個女人，我的淚就要滾下了腮，
並且說「加三倍的歡迎，淹死了的壞歐拉！」

《哈姆雷特》
Hamlet
第四幕，第七景

河邊有一株斜長的楊柳，
白葉倒映在玻璃似的流水裡；
她就來到那個地方，拿著奇異的花圈，
紮的是毛茛，蕁麻，延命菊，
以及粗野牧人呼以不雅之名
而純潔女郎卻呼為「死人指」的紫蘭。

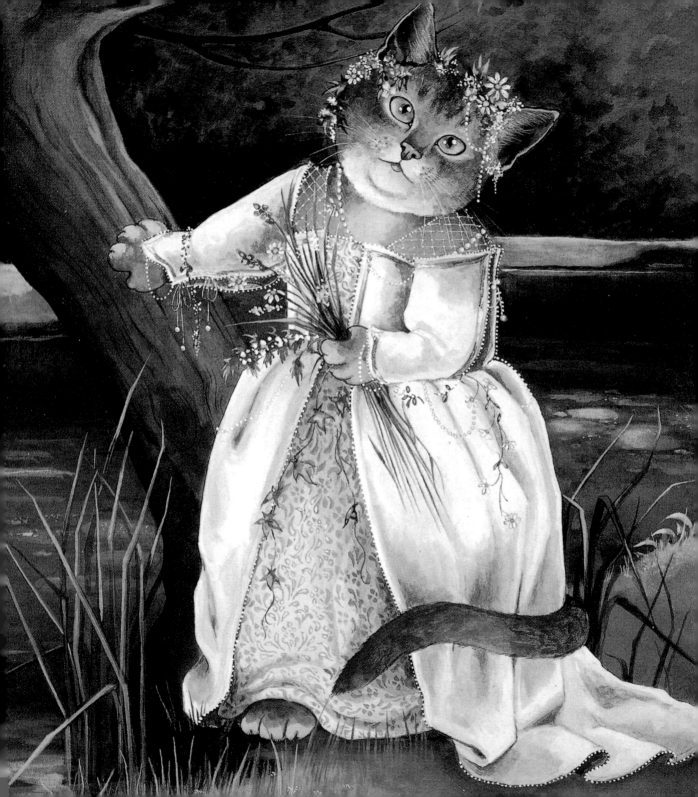

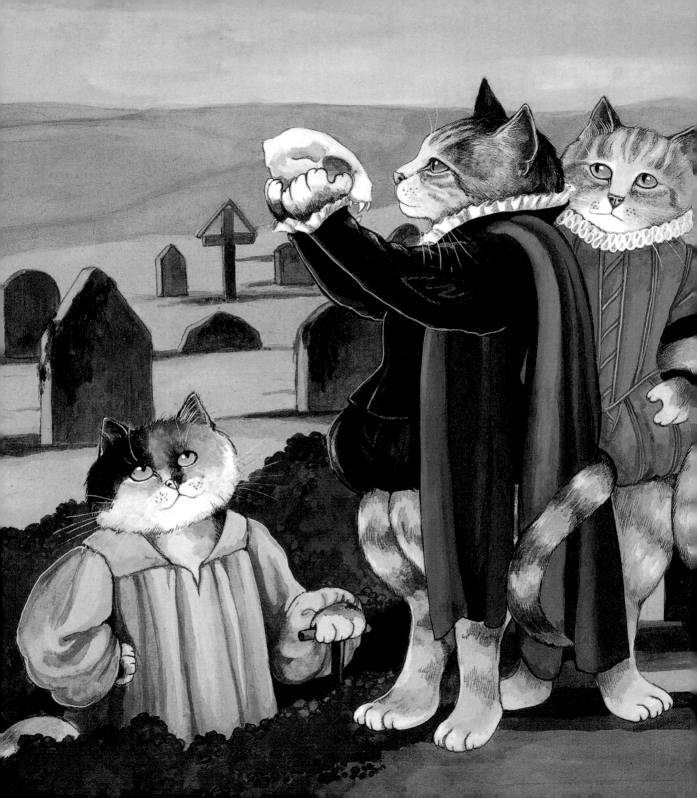

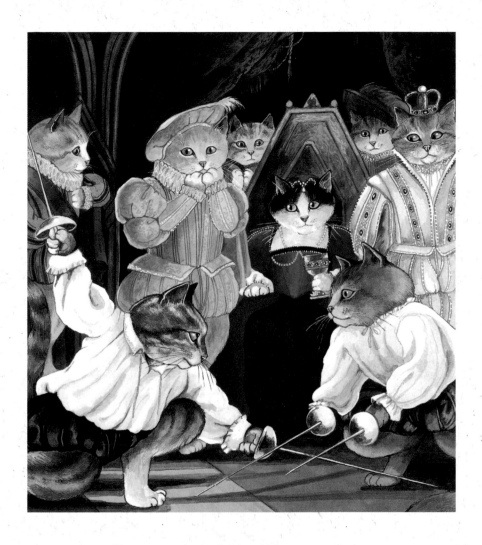

《哈姆雷特》

Hamlet

左　第五幕，第一景
上　第五幕，第二景

《奧賽羅》
Othello
第三幕，第三景

哦！將軍，要當心嫉妒：
嫉妒是一個青眼睛的妖怪，最會戲弄
它所要吞噬的魚肉。

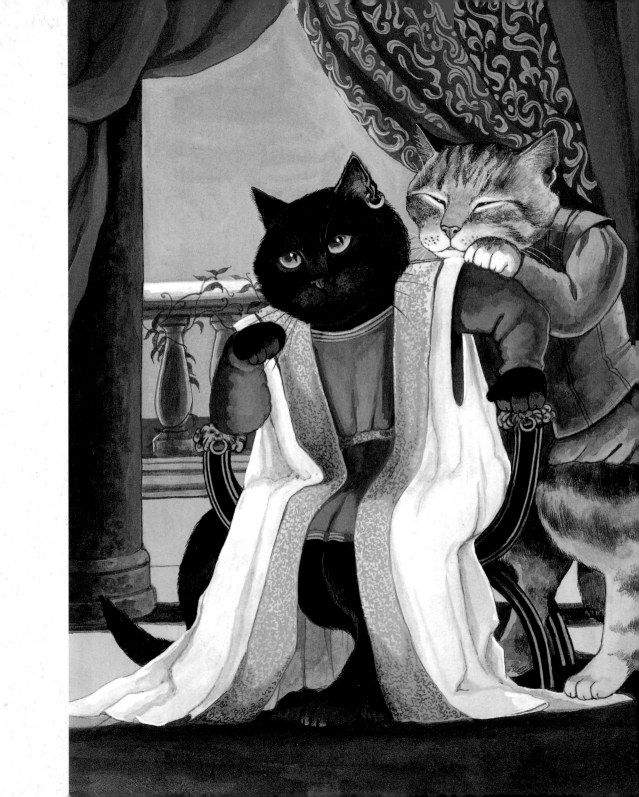

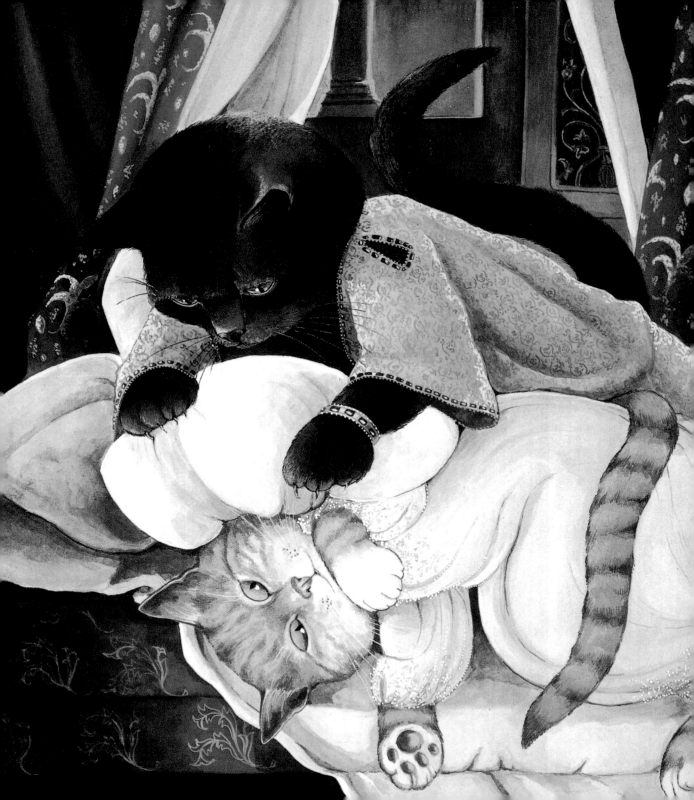

《奧賽羅》
Othello

第五幕，第二景

明天再殺，讓我再活一晚！

《安東尼與克利歐佩特拉》
Antony and Cleopatra
第二幕，第二景

年齡不能使她衰老，她的無窮的變化也不會變成為陳腐。

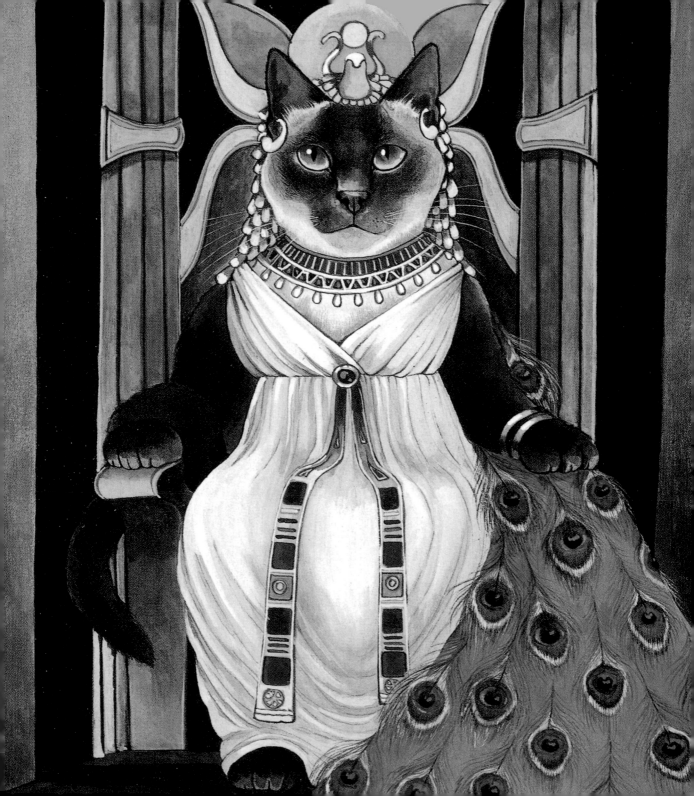

《李爾王》
King Lear
第一幕，第一景

我誠然不幸，我不能
把心嘔到嘴裡。
我按照我的義務
愛陛下；不多亦不少。

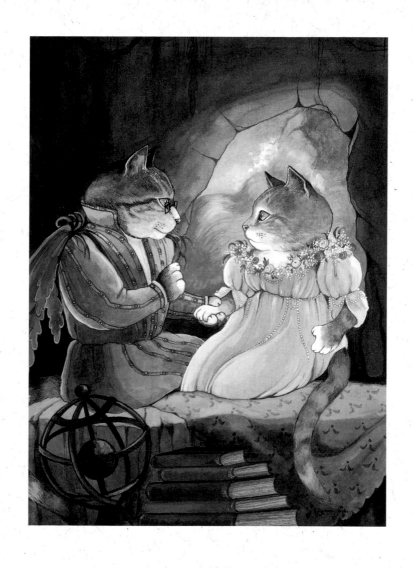

左　《李爾王》（*King Lear*），第三幕，第二景

上　《暴風雨》（*The Tempest*），第一幕，第二景

《玫瑰騎士》

Der Rosenkavalier

理查·史特勞斯

Richard Strauss

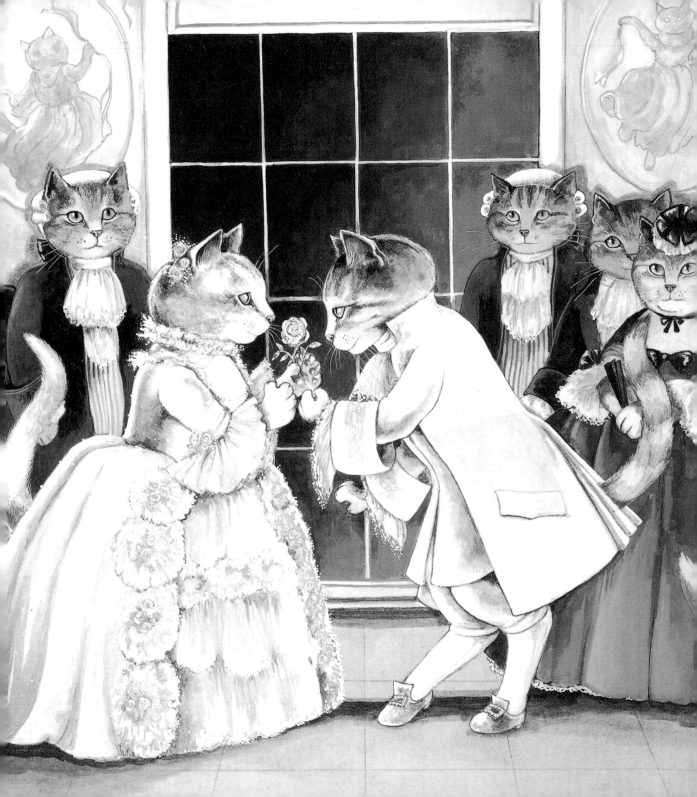

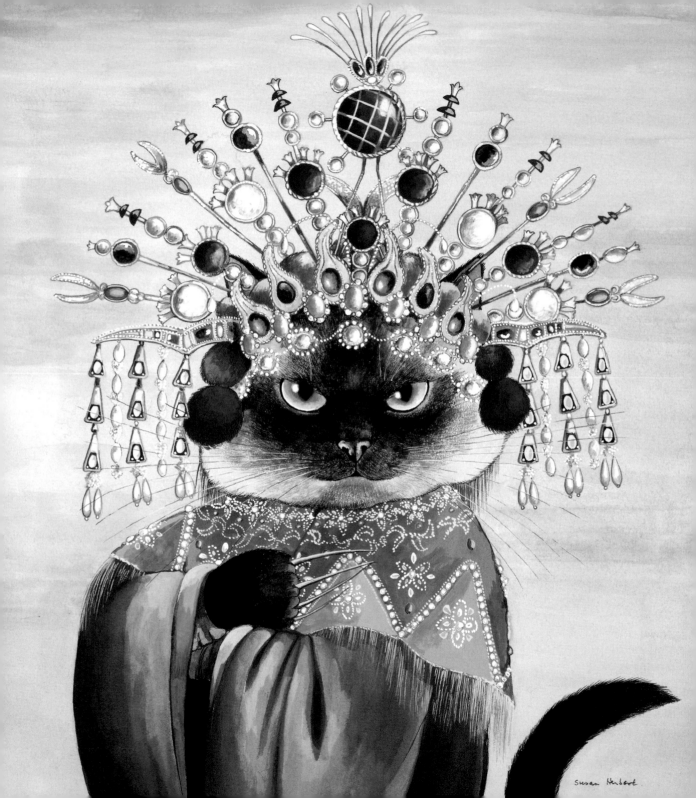

Susan Herbert

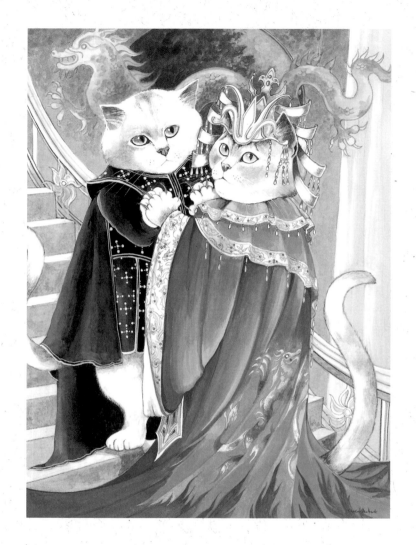

《杜蘭朵》
Turandot

賈科莫·普契尼
Giacomo Puccini

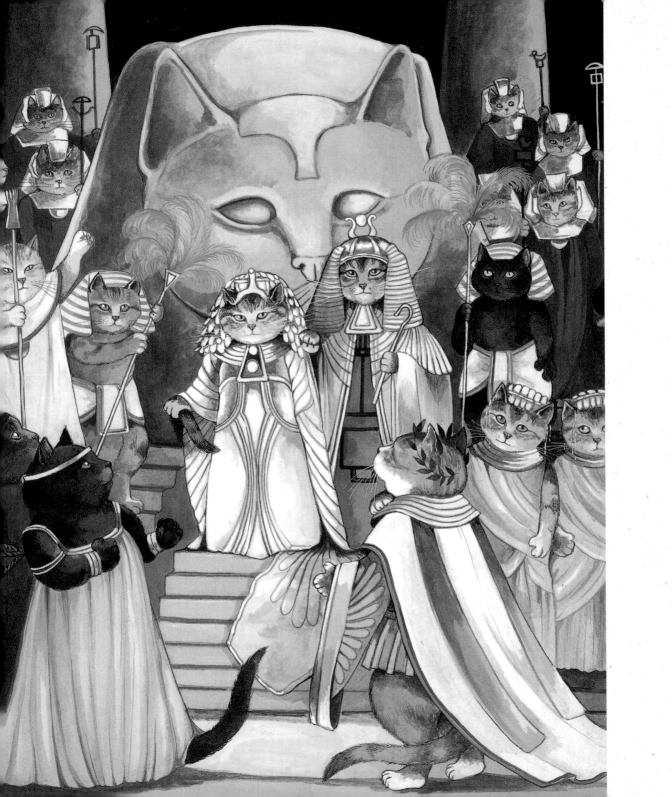

《阿依達》
Aida

朱塞佩·威爾第
Giuseppe Verdi

《魔笛》
Die Zauberflöte

沃夫岡・阿瑪迪斯・莫札特
Wolfgang Amadeus Mozart

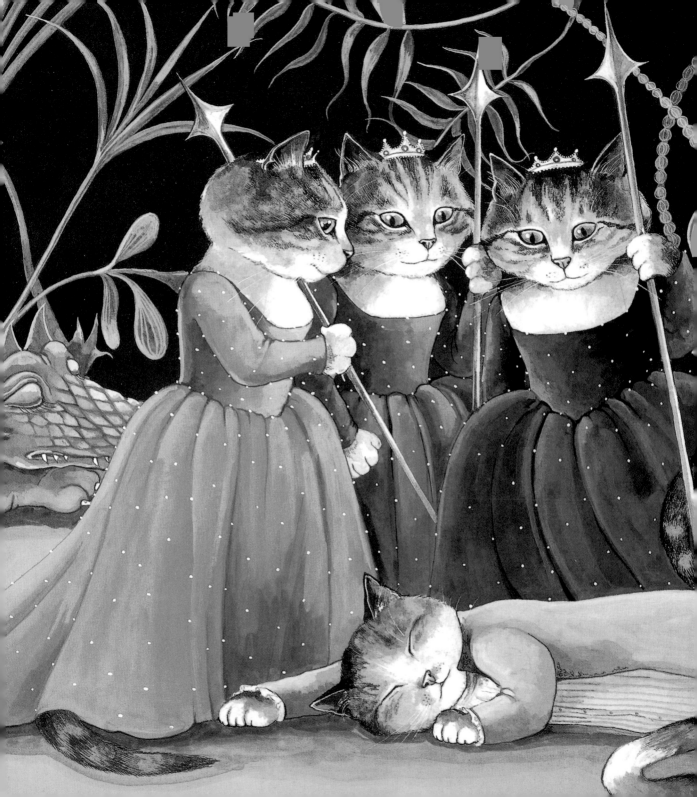

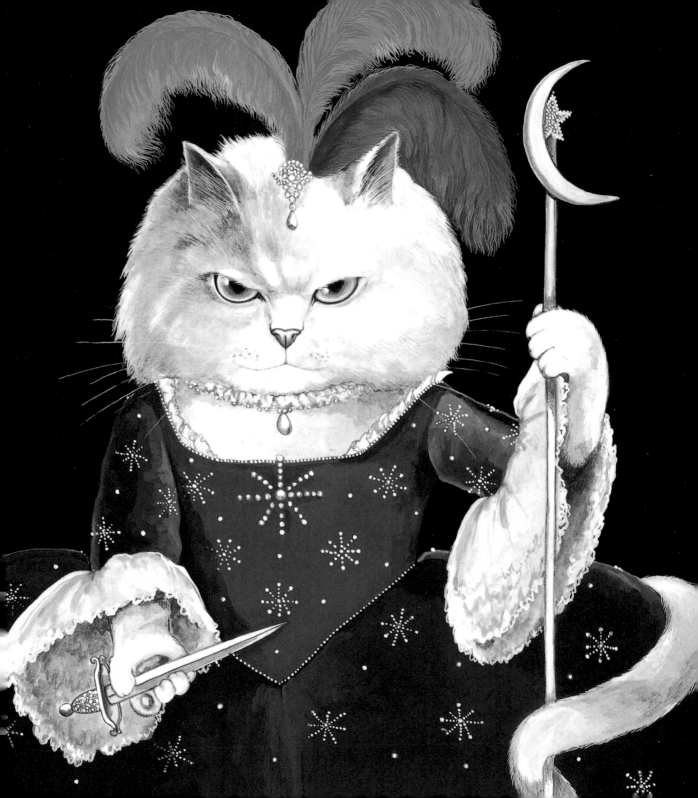

《魔笛》
Die Zauberflöte

沃夫岡・阿瑪迪斯・莫札特
Wolfgang Amadeus Mozart

《蝙蝠》
Die Fledermaus

小約翰‧史特勞斯
Johann Strauss (Sohn)

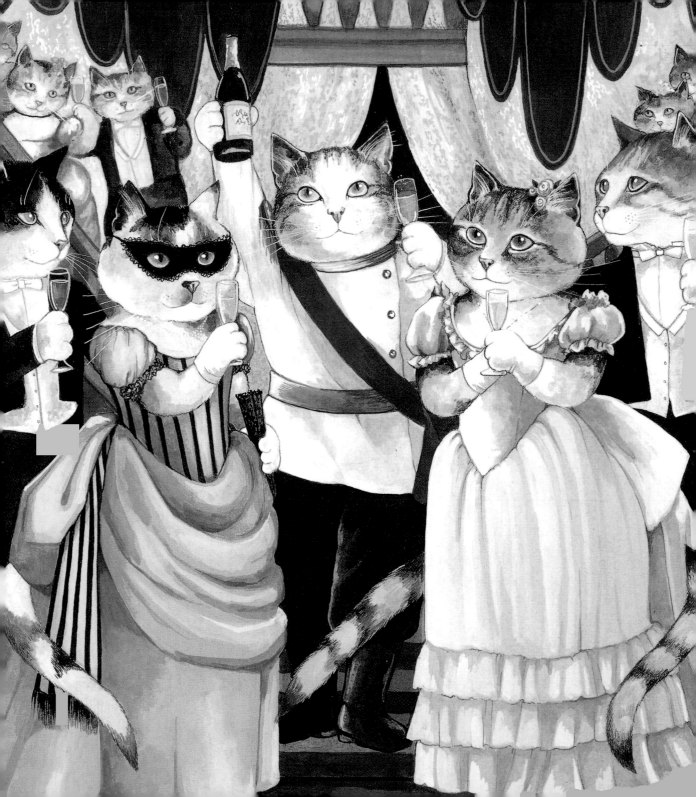

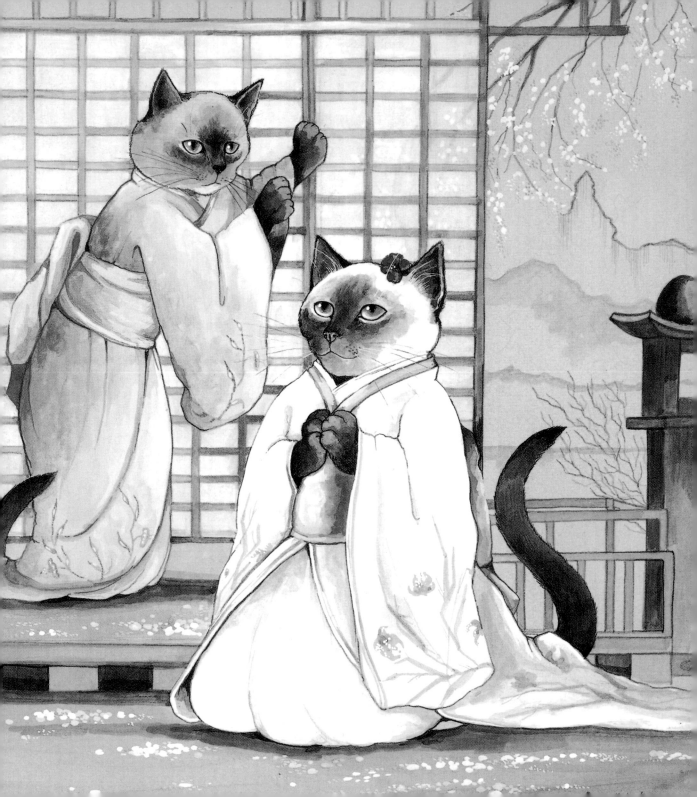

《蝴蝶夫人》
Madama Butterfly

賈科莫・普契尼
Giacomo Puccini

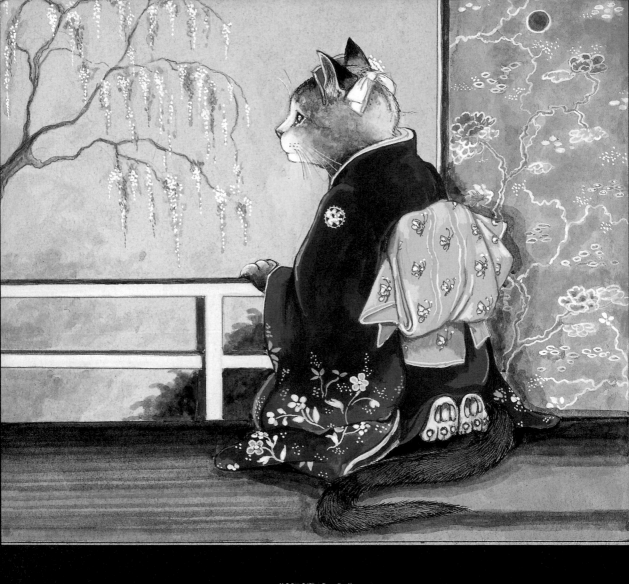

《蝴蝶夫人》
Madama Butterfly

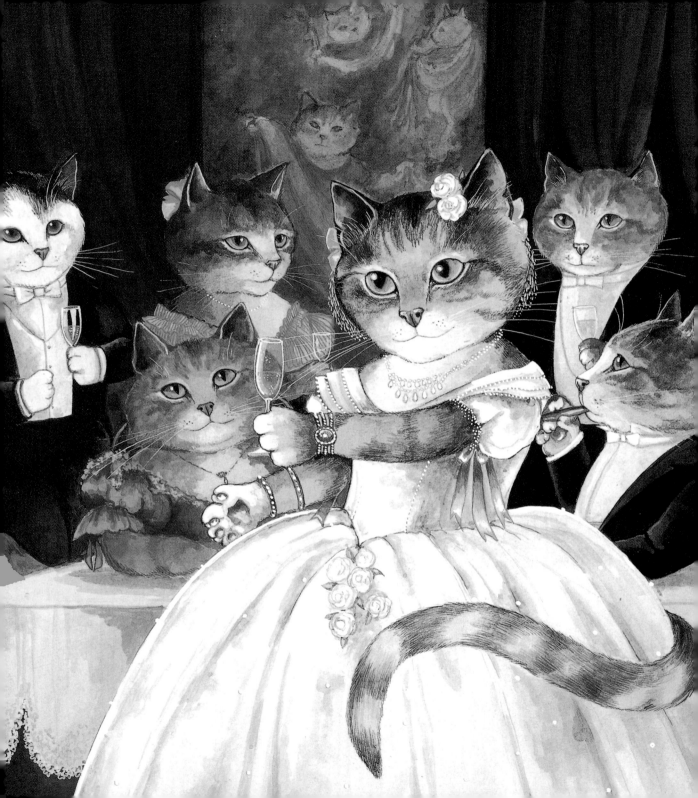

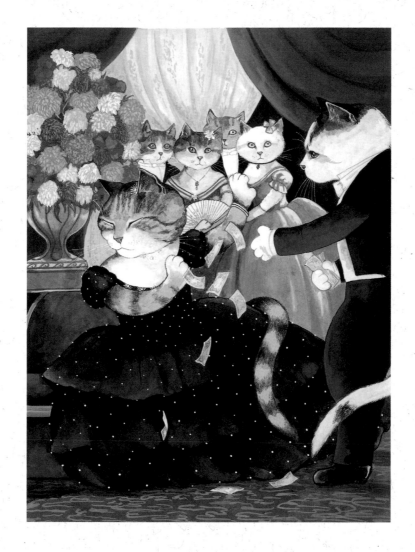

《茶花女》
La traviata

朱塞佩·威爾第
Giuseppe Verdi

《唐卡洛》
Don Carlos

朱塞佩·威爾第
Giuseppe Verdi

《女人皆如此》
Così fan tutte

沃夫岡‧阿瑪迪斯‧莫札特
Wolfgang Amadeus Mozart

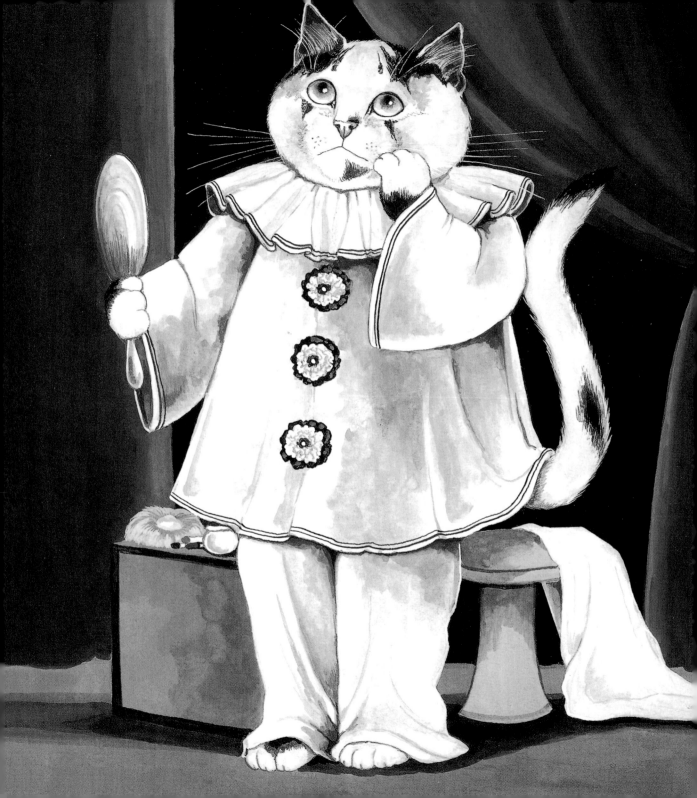

《丑角》
Pagliacci

魯傑羅·雷翁卡瓦洛
Ruggiero Leoncavallo

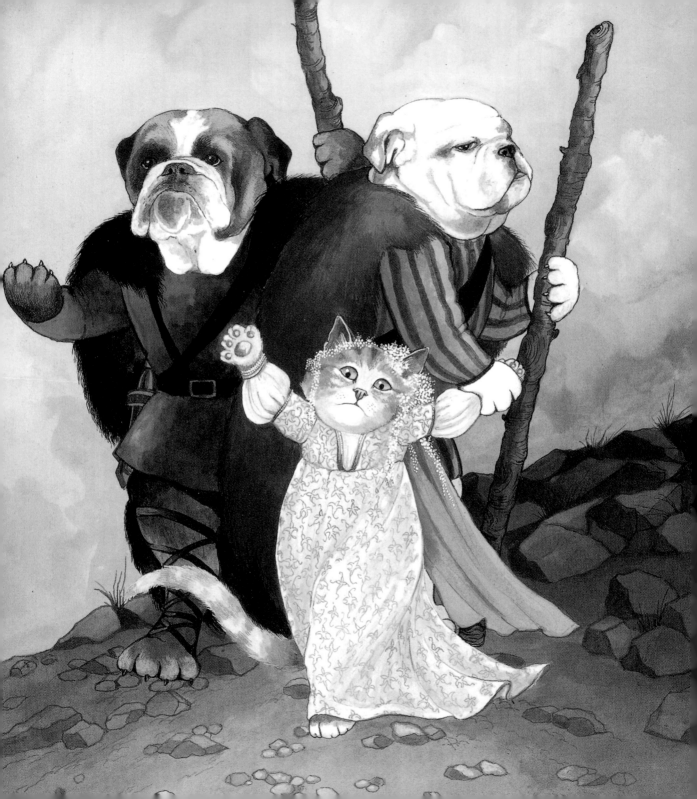

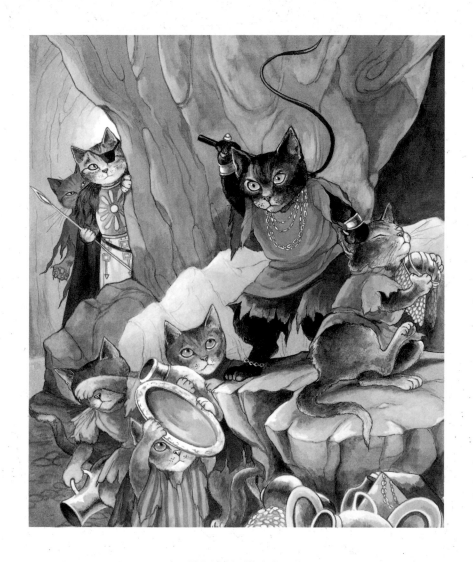

《萊茵的黃金》
Das Rheingold

理查・華格納
Richard Wagner

《鮑里斯・戈杜諾夫》
Борис Годунов

莫傑斯特・穆索斯基
Модест Мусоргский

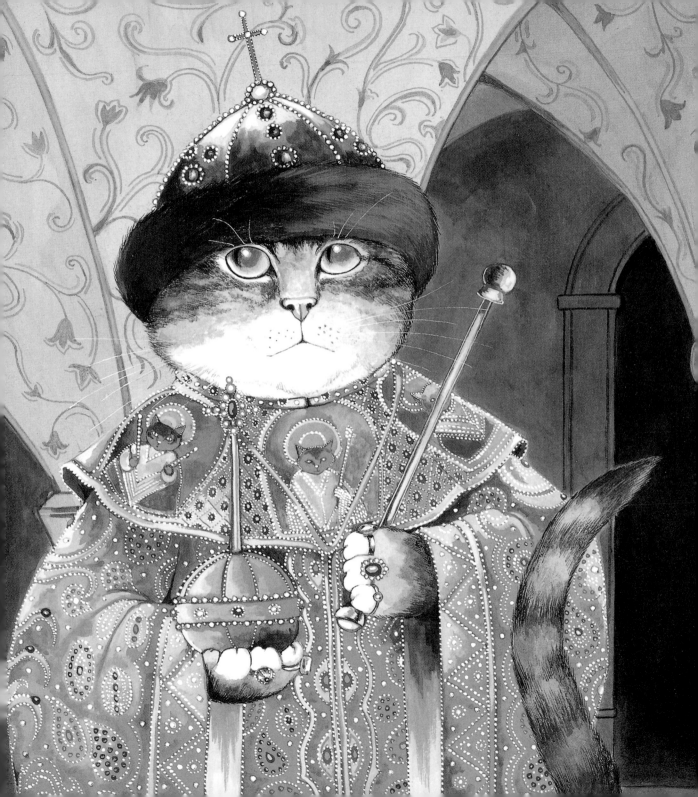

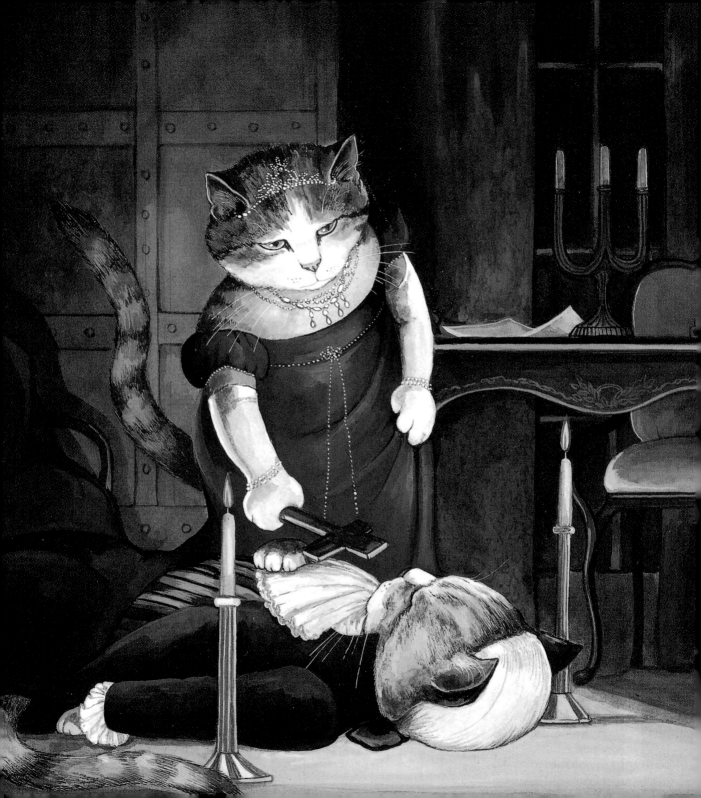

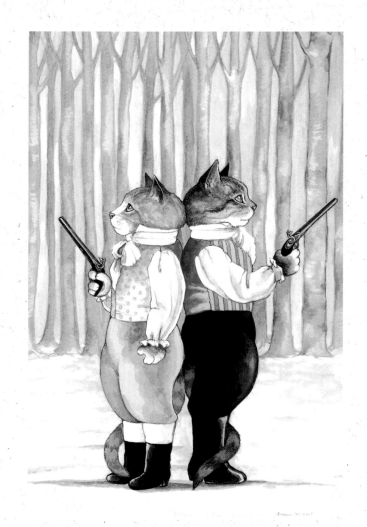

上 《尤金・奧涅金》，彼得・伊里奇・柴可夫斯基
Евгений Онегин by Пётр Ильи́ч Чайко́вский

左 《托斯卡》，賈科莫・普契尼
Tosca by Giacomo Puccini

《女武神》
Die Walküre

理查·華格納
Richard Wagner

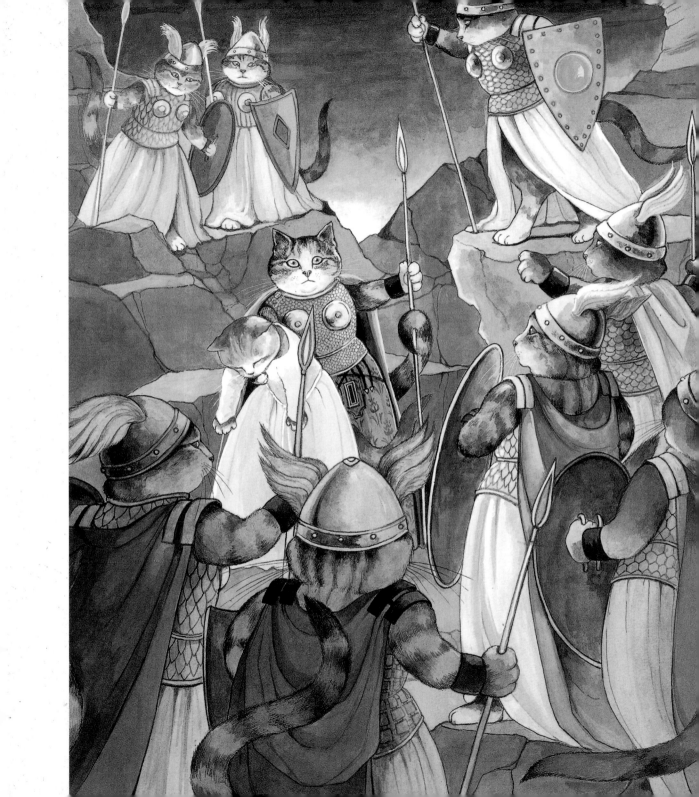

《紐倫堡的名歌手》
Die Meistersinger von Nürnberg

理查·華格納
Richard Wagner

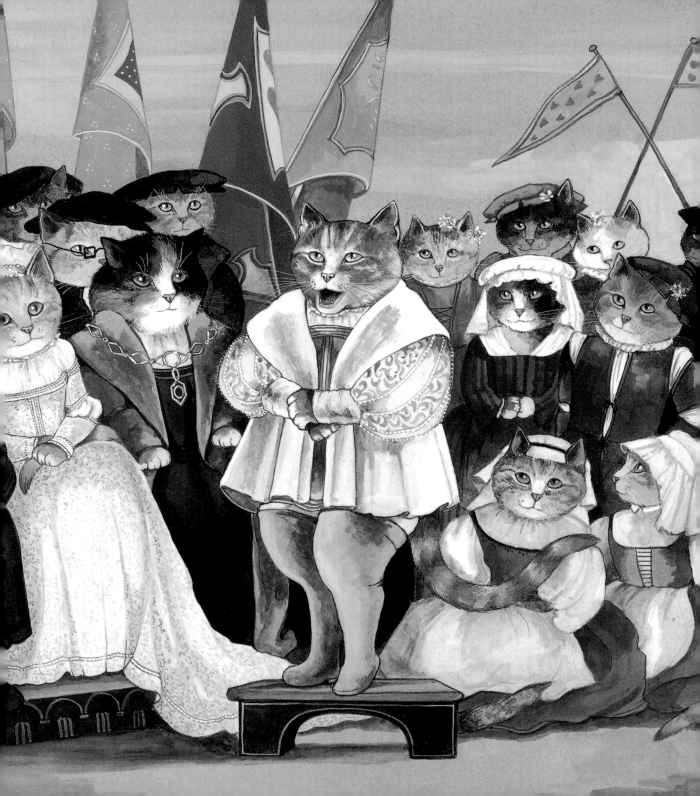

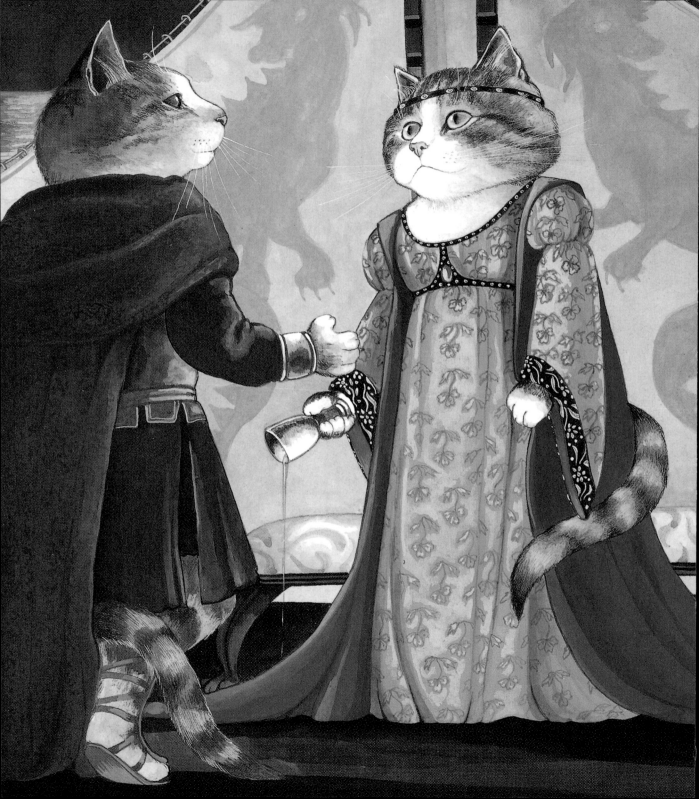

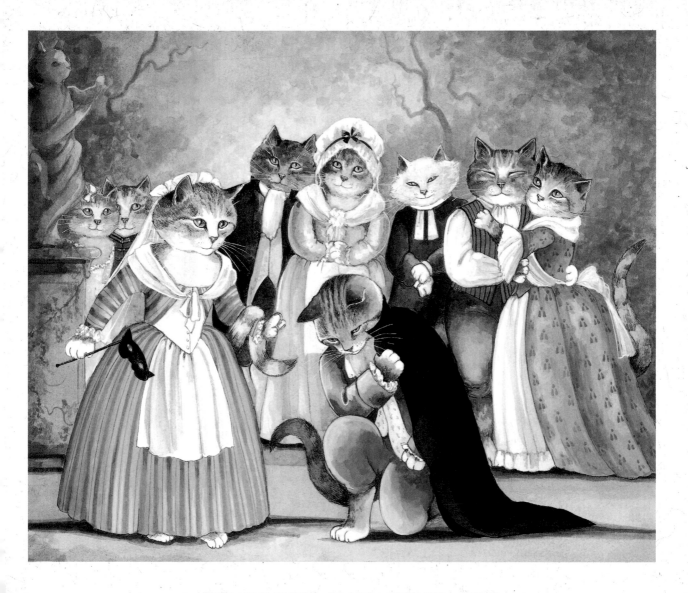

上 《費加洛的婚禮》，沃夫岡・阿瑪迪斯・莫札特
Le nozze di Figaro by Wolfgang Amadeus Mozart

左 《崔斯坦與伊索德》，理查・華格納
Tristan und Isolde by Richard Wagner

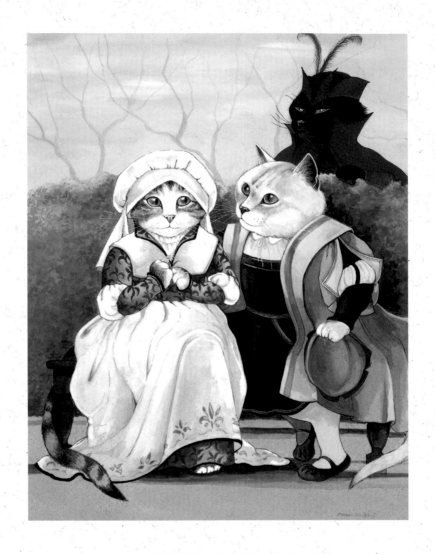

上　《浮士德》，夏爾·古諾
Faust by Charles Gounod

右　《弄臣》，朱塞佩·威爾第
Rigoletto by Giuseppe Verdi

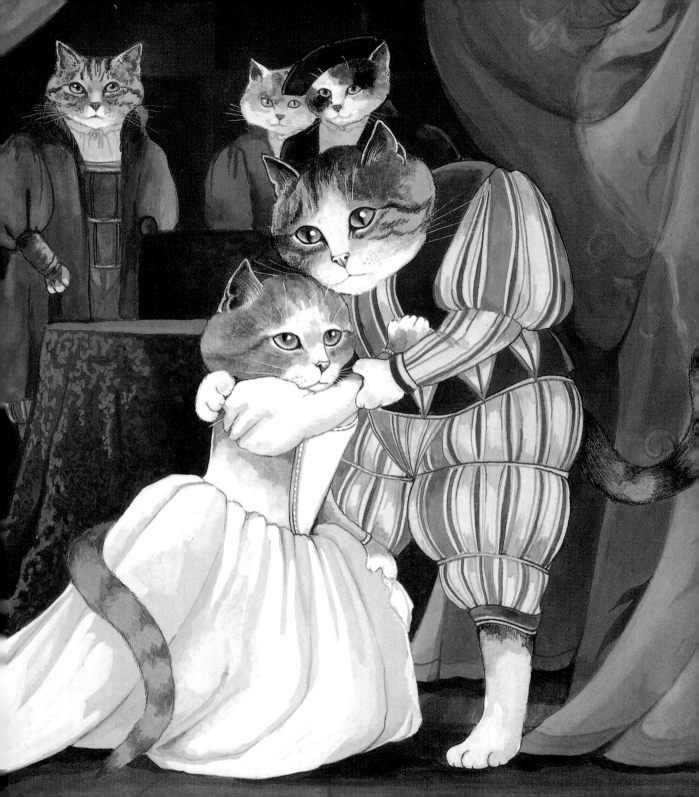

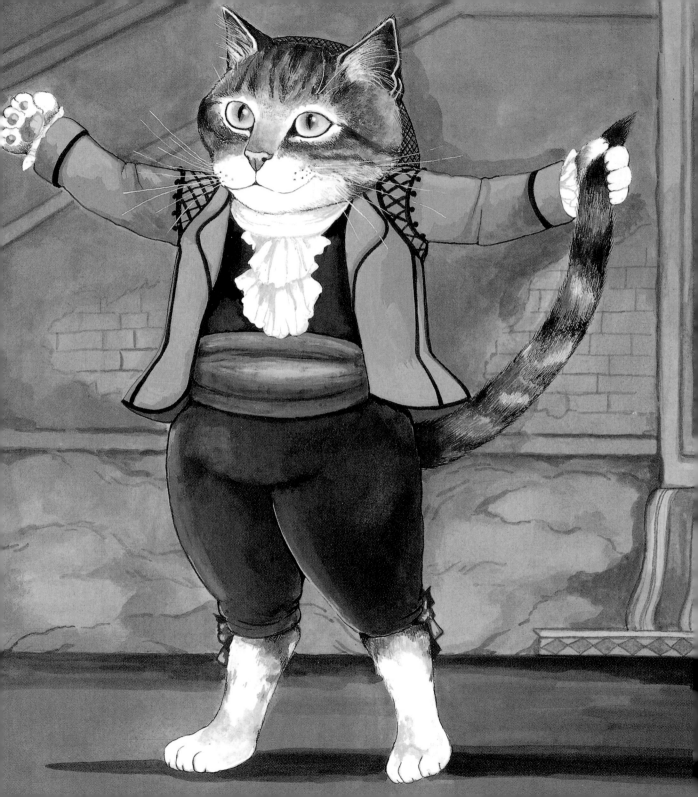

《塞維亞的理髮師》
Le Barbier de Séville

喬亞齊諾・羅西尼
Gioachino Rossini

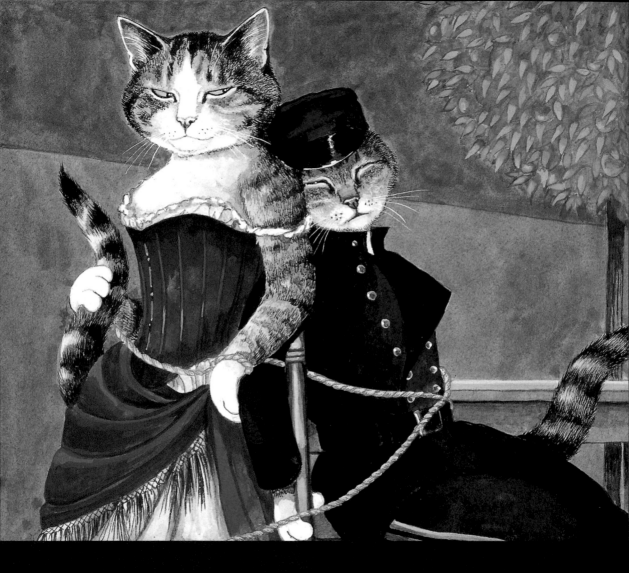

《卡門》
Carmen

喬治・比才
Georges Bizet

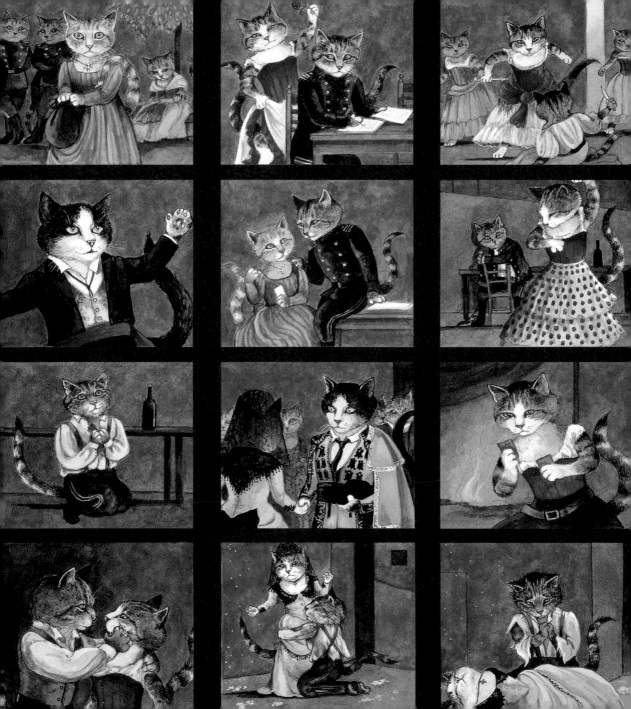

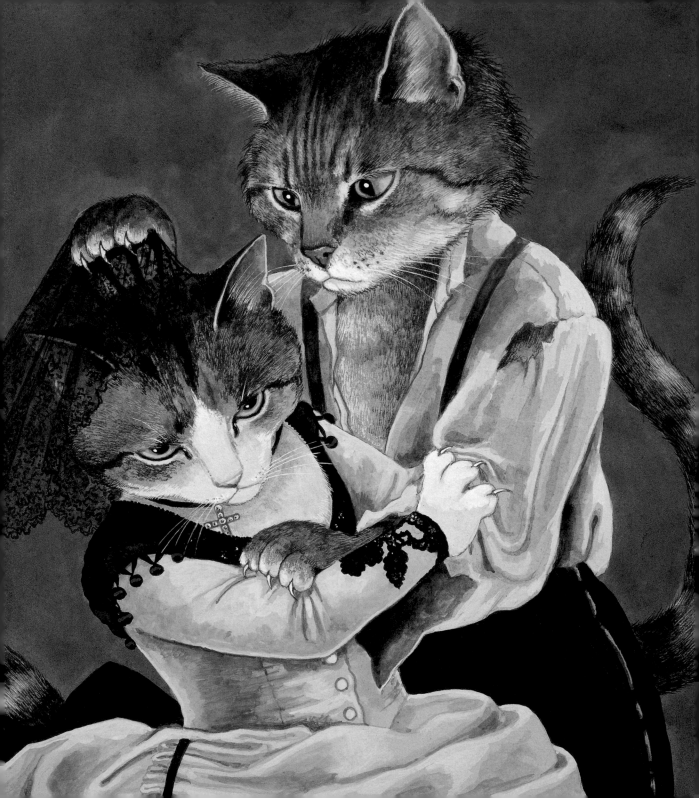

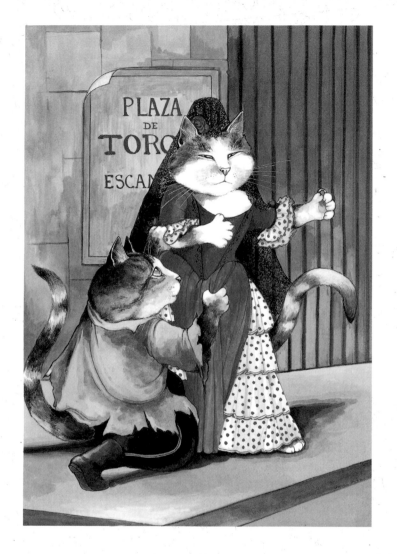

《卡門》
Carmen

喬治・比才
Georges Bizet

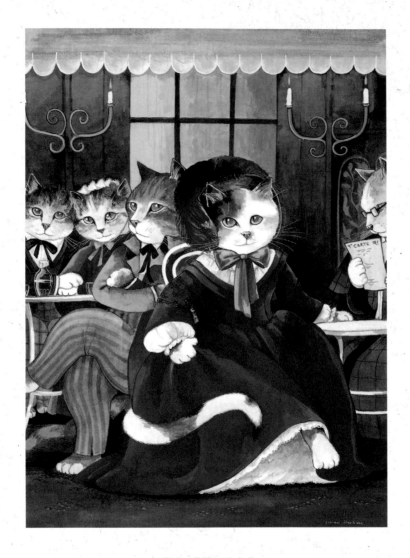

《波希米亞人》
La Bohème

賈科莫・普契尼
Giacomo Puccini

曠世名劇裡的藝之貓
240

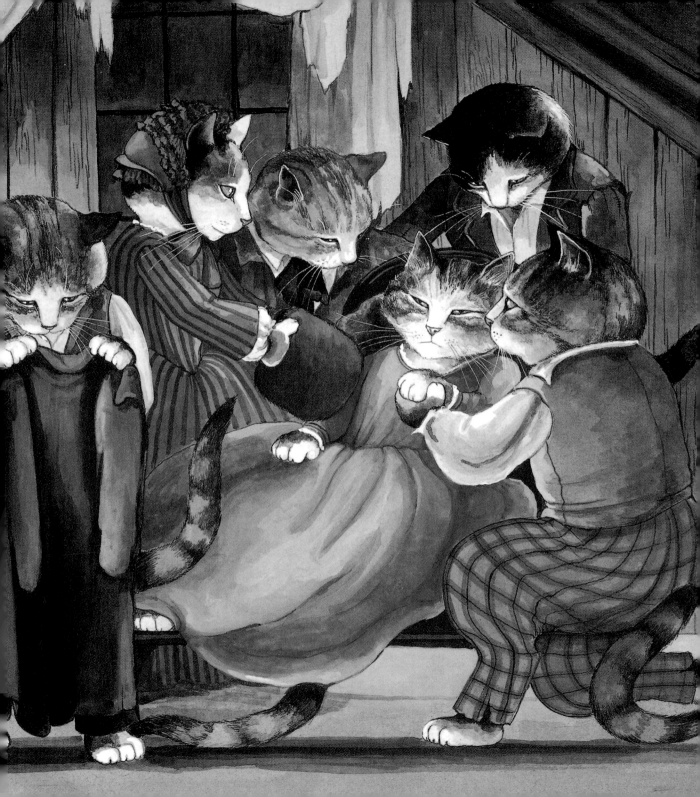

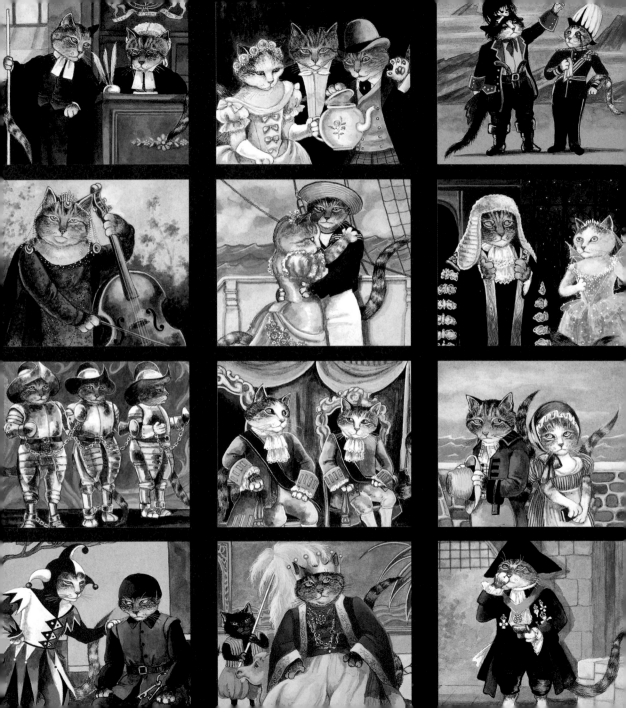

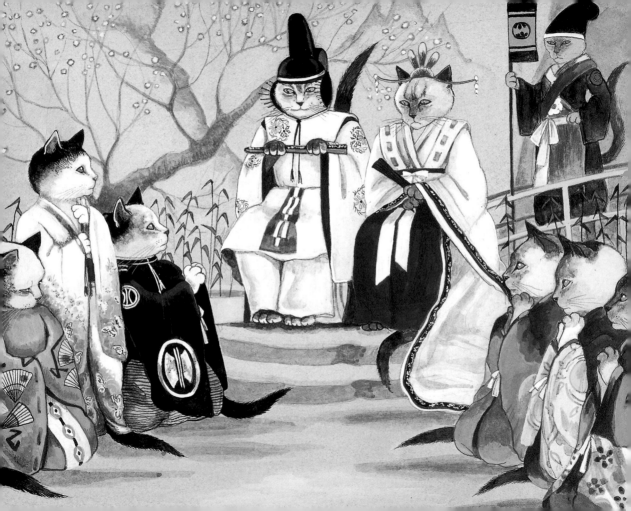

經典電影裡的藝之貓

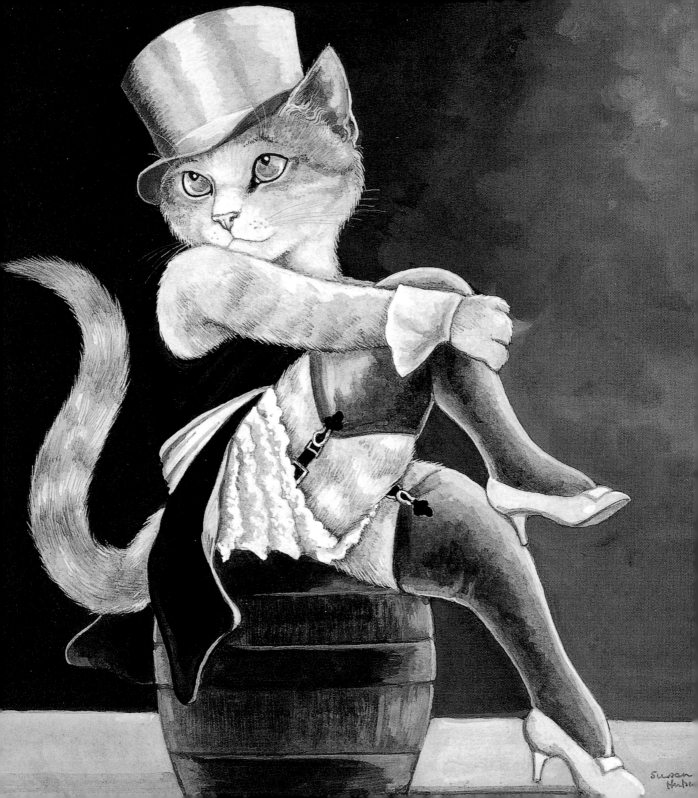

瑪琳 · 黛德麗
Marlene Dietrich

《藍天使》
Der blaue Engel

1930 年

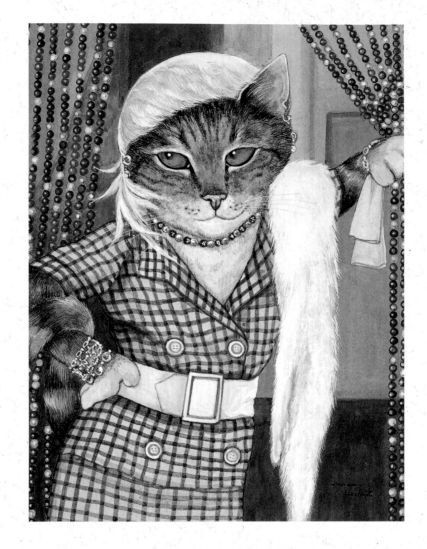

上 **瓊·克勞馥**,《雨》,1932 年
Joan Crawford in *Rain*

右 **梅·韋斯特**,《九〇年代美女》,1934 年
Mae West in *Belle of the Nineties*

經典電影裡的藝之貓

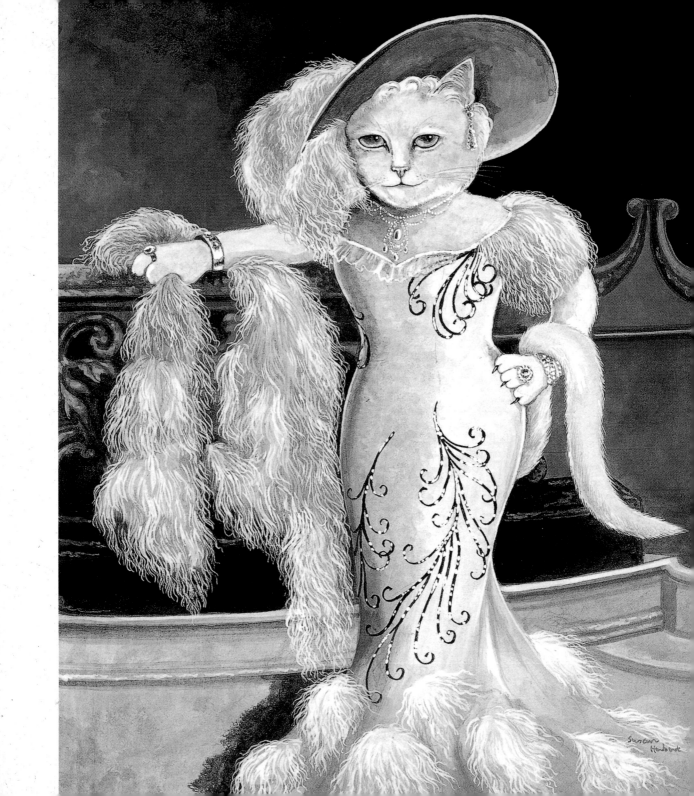

Susan
Henderson

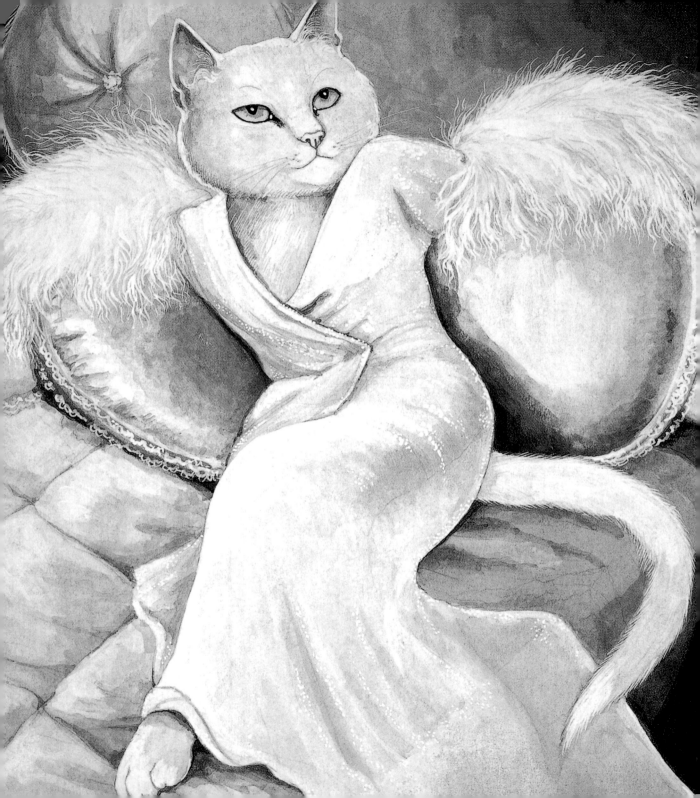

珍‧哈露
Jean Harlow

《晚宴》
Dinner at Eight

1933年

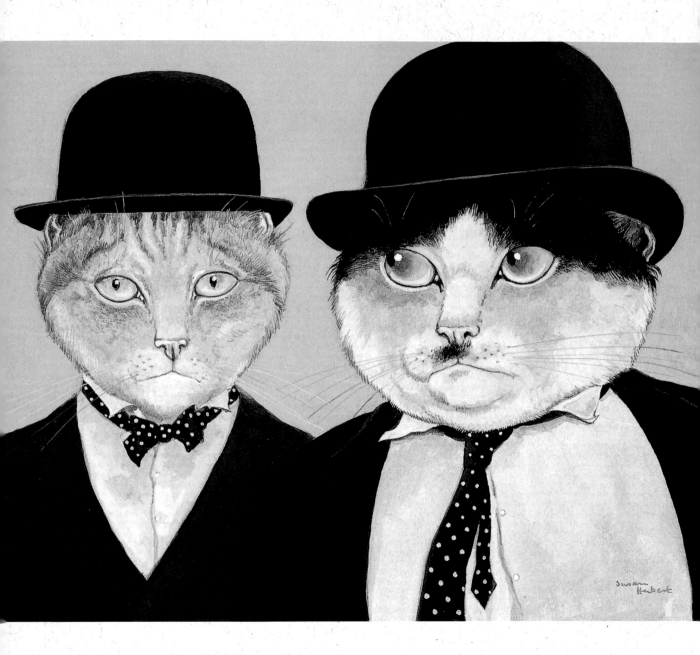

勞萊與哈台
Laurel and Hardy

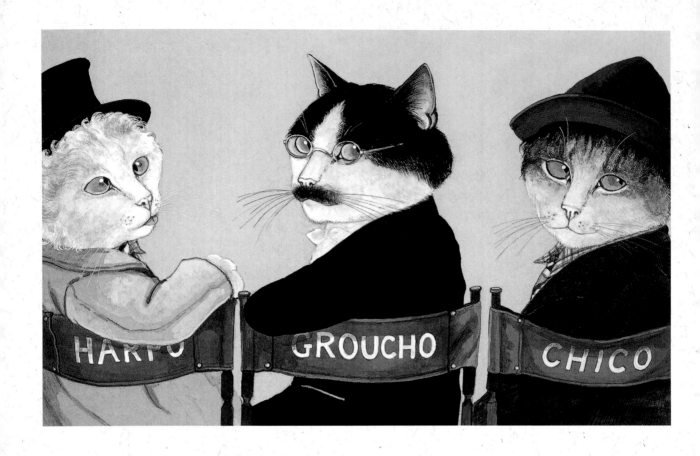

上　**馬克斯兄弟**，《**歌劇之夜**》，1935 年
Max Brothers in *A Night at the Opera*

右　**查理·卓別林、傑基·庫根**，《**孤兒流浪記**》，1921 年
Charlie Chaplin and Jackie Coogan in *The Kid*

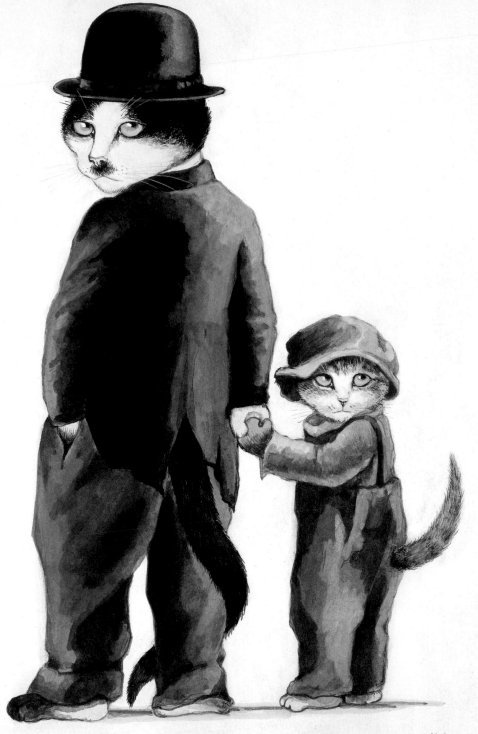

Susan Herbert

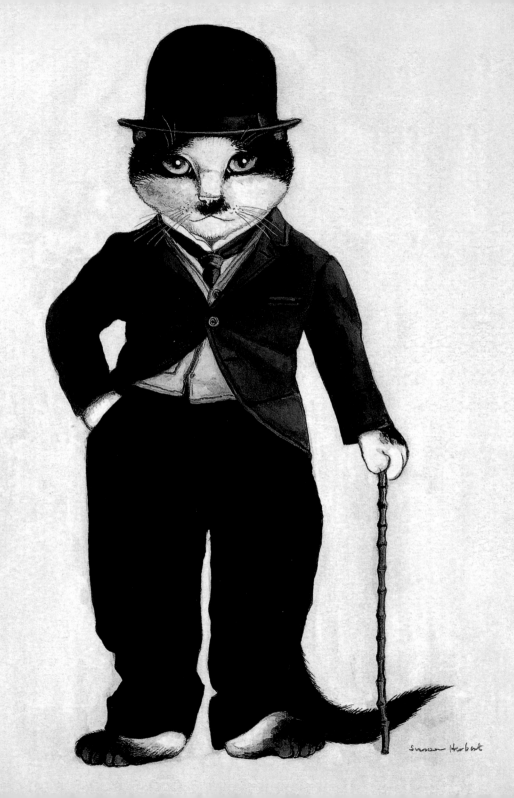

查理・卓別林
Charlie Chaplin

《流浪漢》
The Tramp

1915 年

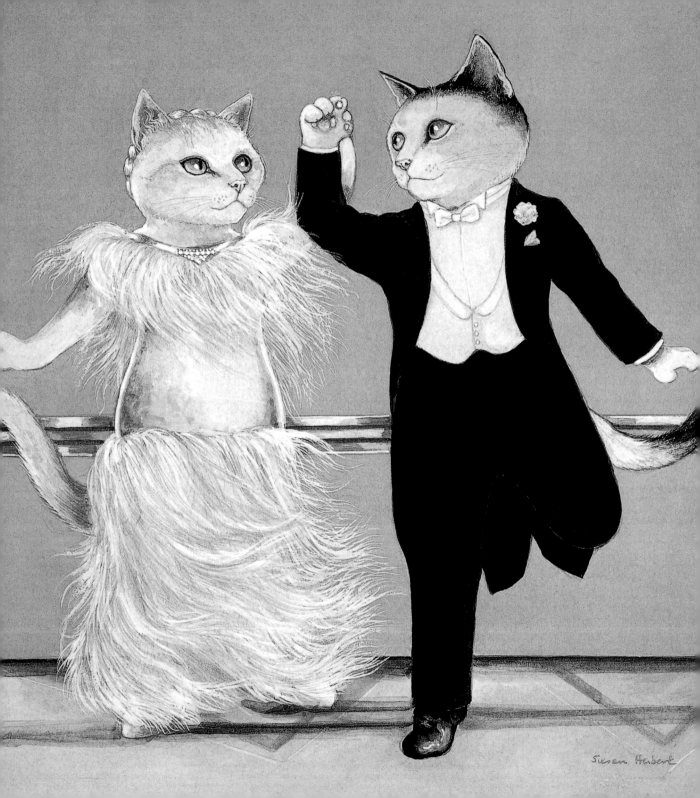

Susan Herbert

琴吉・羅傑斯 & 佛雷・亞士坦
Ginger Rogers Fred Astaire

《大禮帽》
Top Hat

1935年

《1935 年淘金女郎》
Gold Diggers of 1935

編舞
巴士比・柏克萊
Busby Berkeley

1935 年

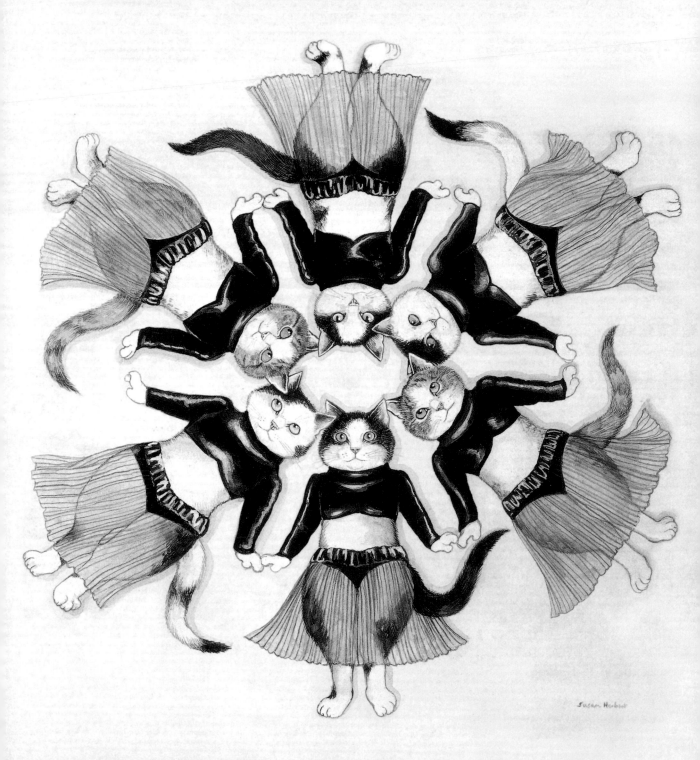

Susan Herbert

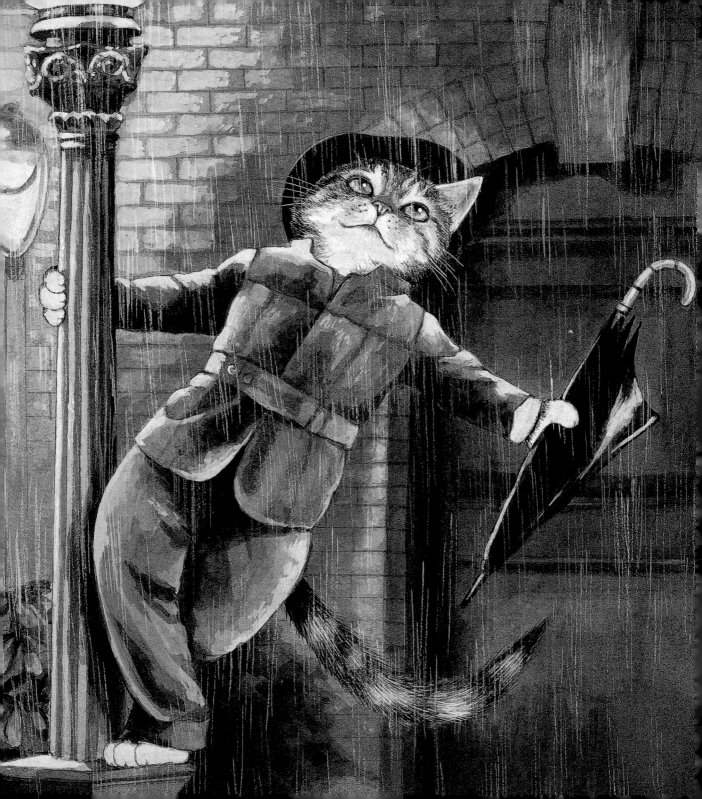

金凱利
Gene Kelly

《萬花嬉春》
Singin' in the Rain

1952 年

黛博拉・寇兒 & 尤・伯連納
Deborah Kerr　　　Yul Brynner

《國王與我》
The King and I

1956年

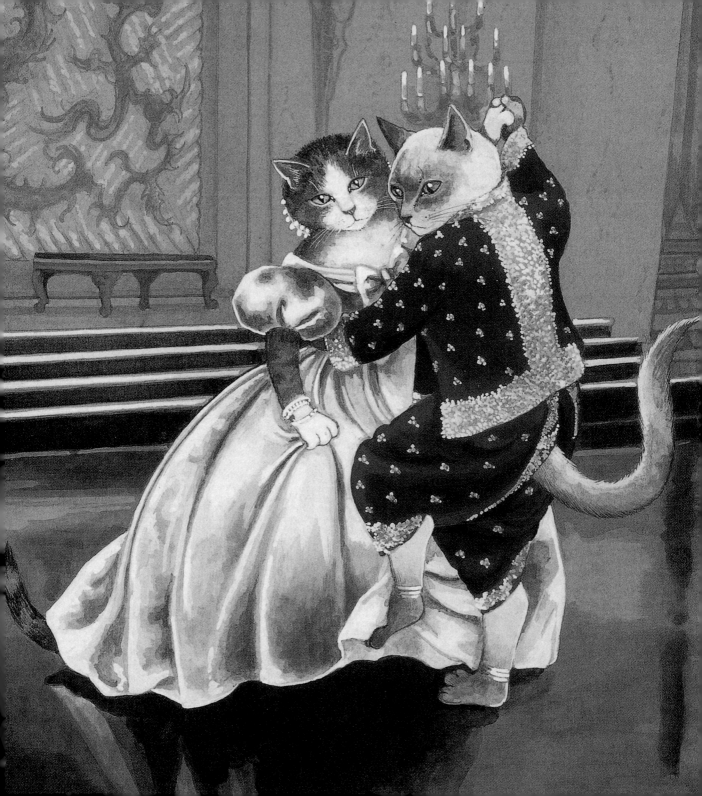

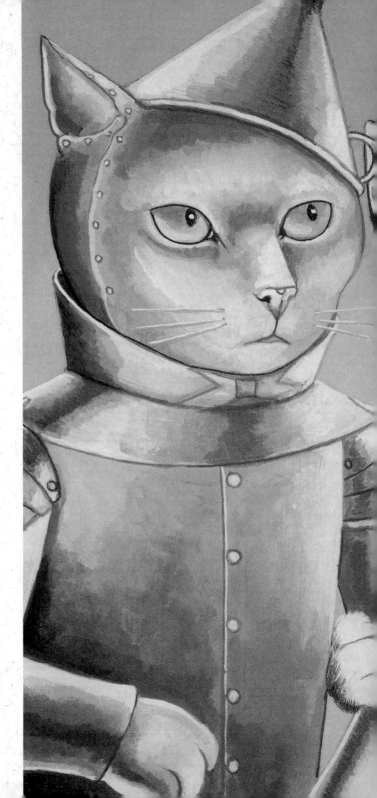

《綠野仙蹤》
The Wizard of Oz

1939 年

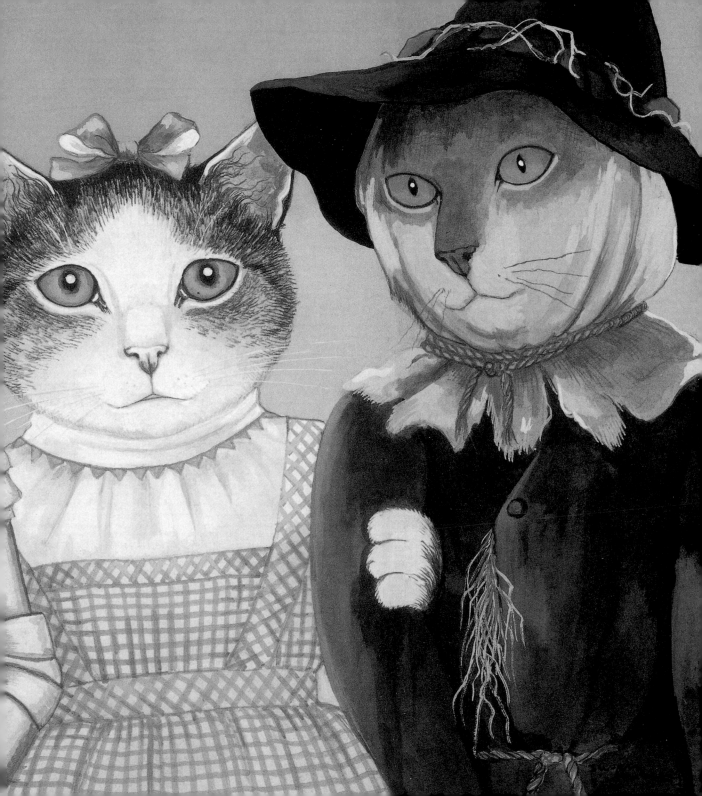

羅納・考爾曼
Ronald Colman

《雙城記》
A Tale of Two Cities

1935 年

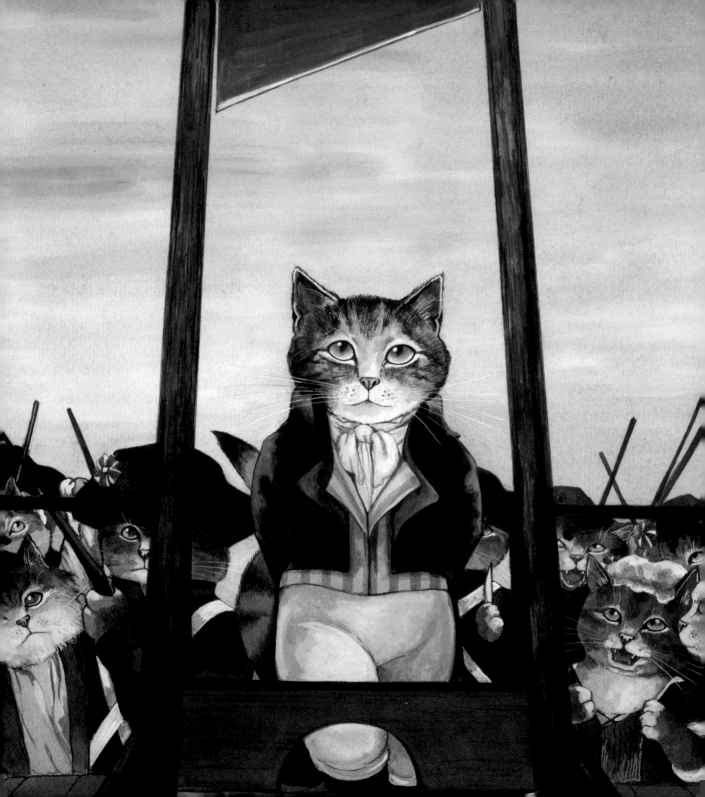

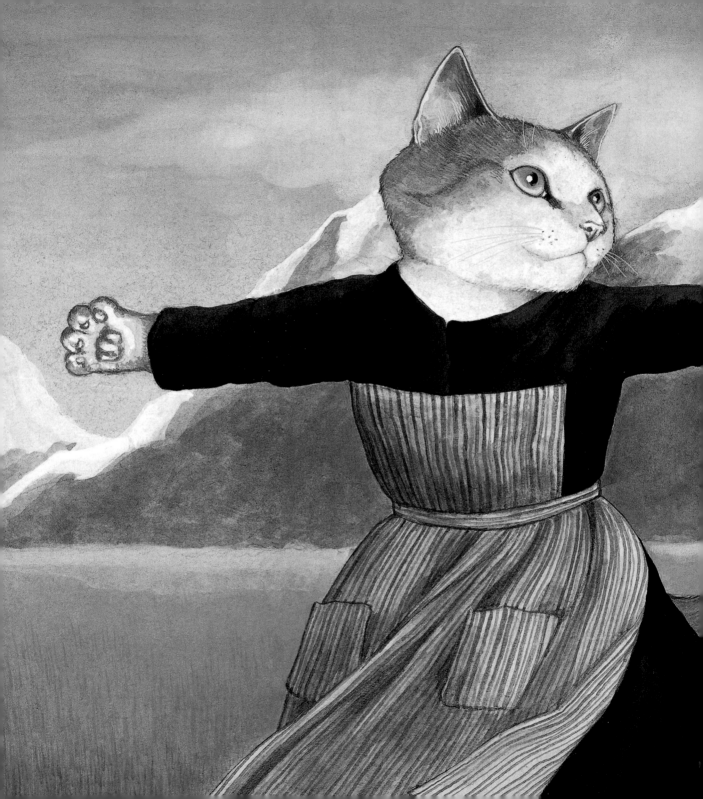

茱莉·安德鲁斯
Julie Andrews

《真善美》
The Sound of Music

1965 年

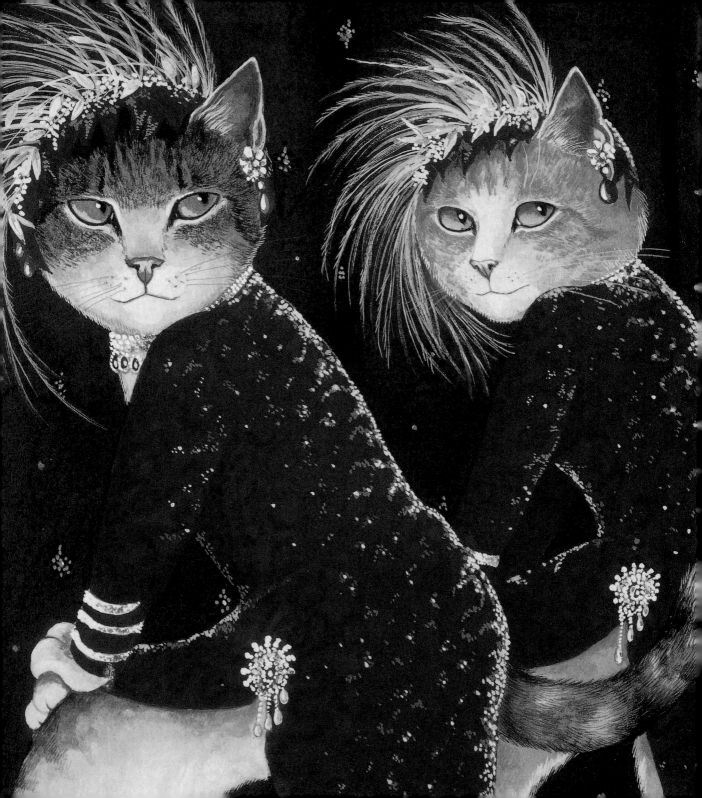

珍・羅素 & 瑪麗蓮・夢露
Jane Russell　　Marilyn Monroe

《紳士愛美人》
Gentlemen Prefer Blondes

1953 年

《西城故事》
West Side Story

1961 年

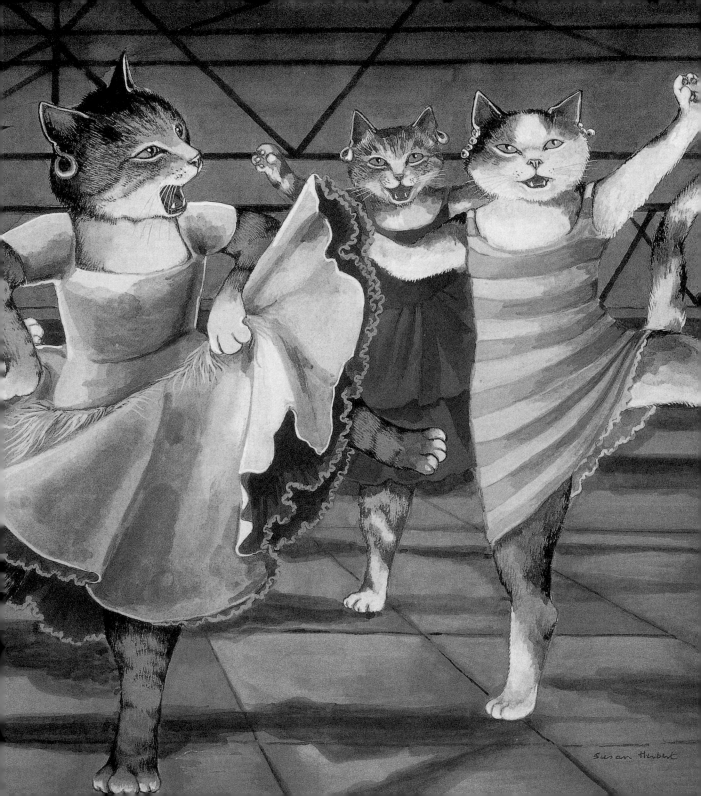

Susan Herbert

上、右 **奧黛莉・赫本，《窈窕淑女》，1964** 年

Audrey Hepburn in *My Fair Lady*

下頁・左　**卻爾登・希斯頓，《十誡》，1956** 年
Charlton Heston in *The Ten Commandments*

下頁・右　**伊莉莎白・泰勒，《埃及艷后》，1963** 年
Elizabeth Taylor in *Cleopatra*

經典電影裡的藝之貓

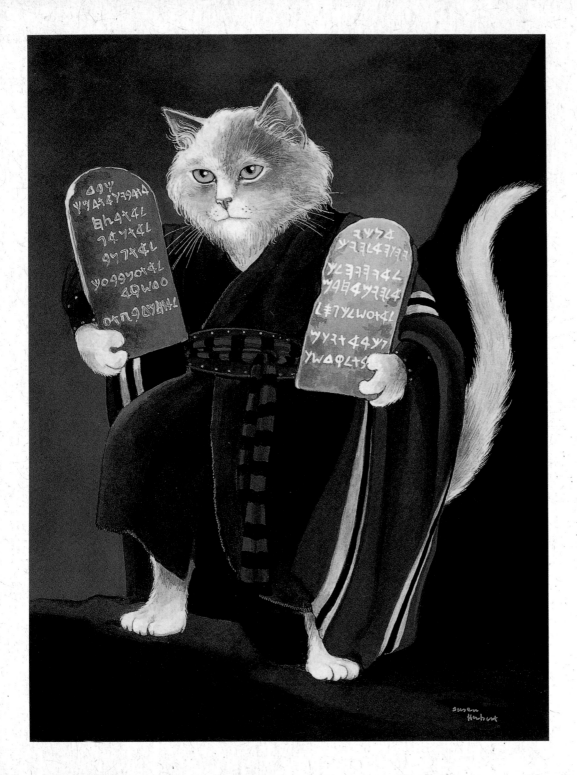

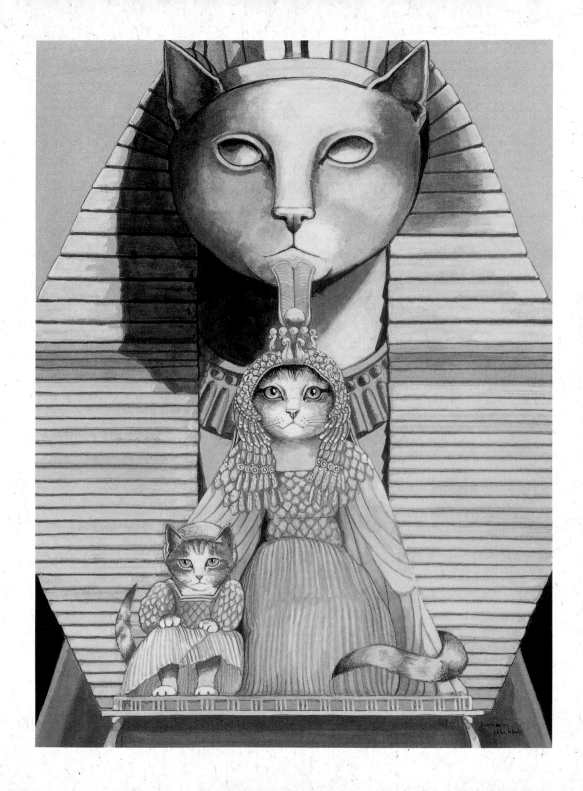

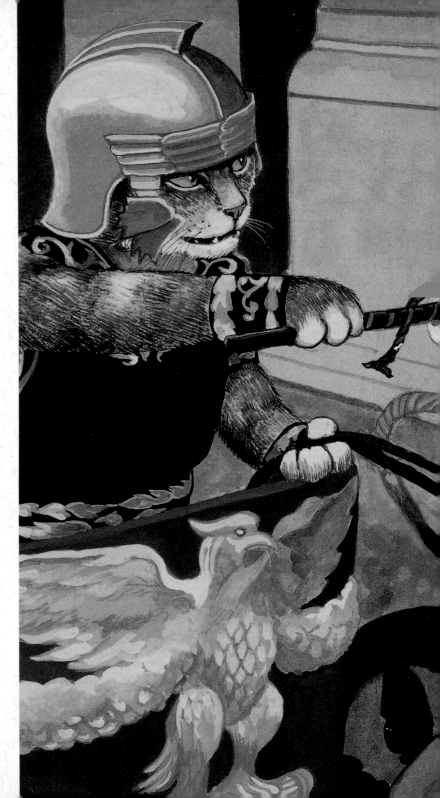

卻爾登 · 希斯頓
Charlton Heston

《賓漢》
Ben-Hur

1959 年

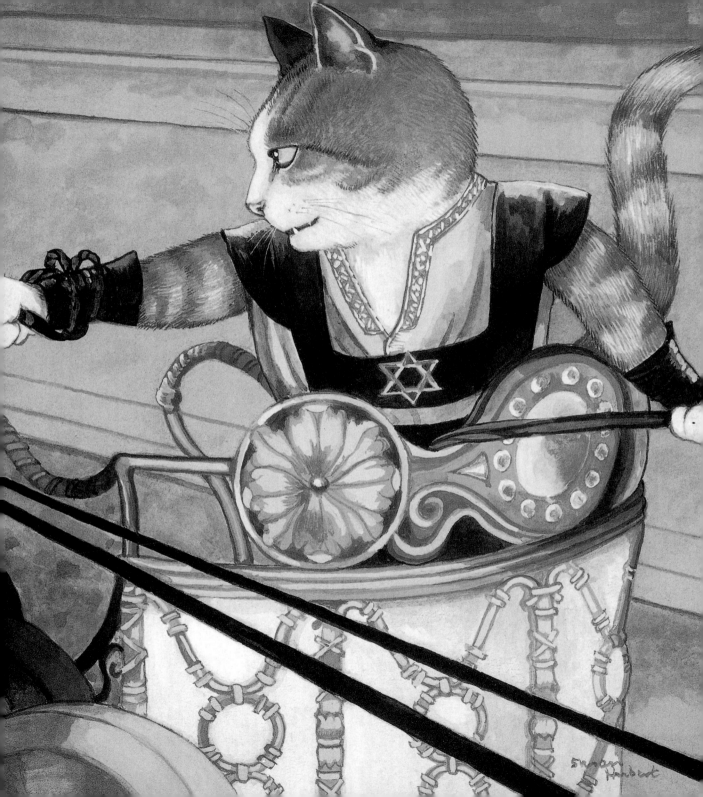

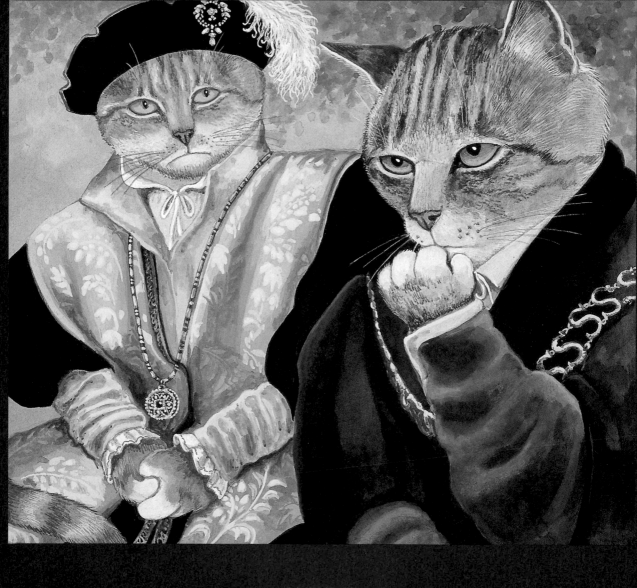

《良相佐國》

A Man for All Seasons

彼得・奧圖
Peter O'Toole

《阿拉伯的勞倫斯》
Lawrence of Arabia

1962 年

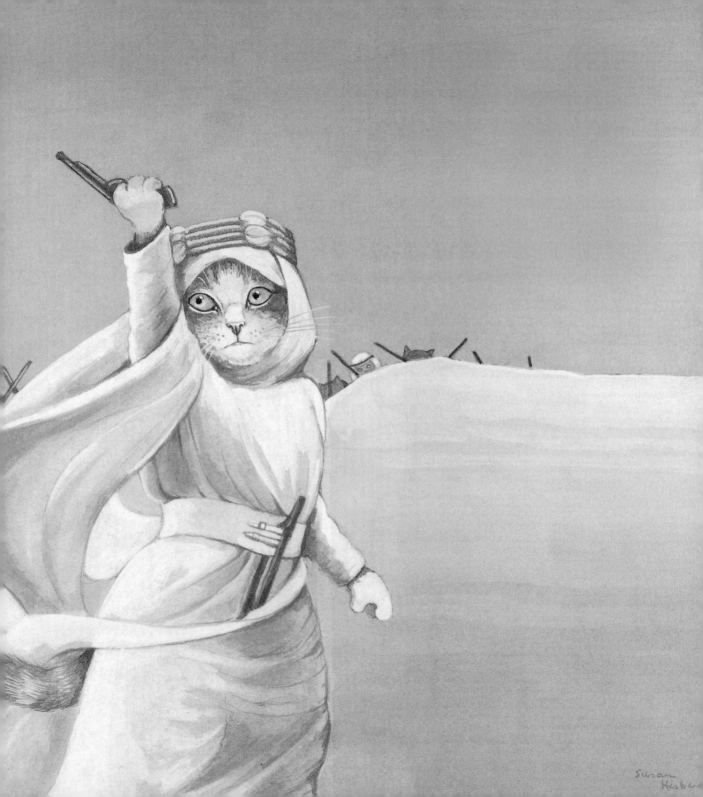

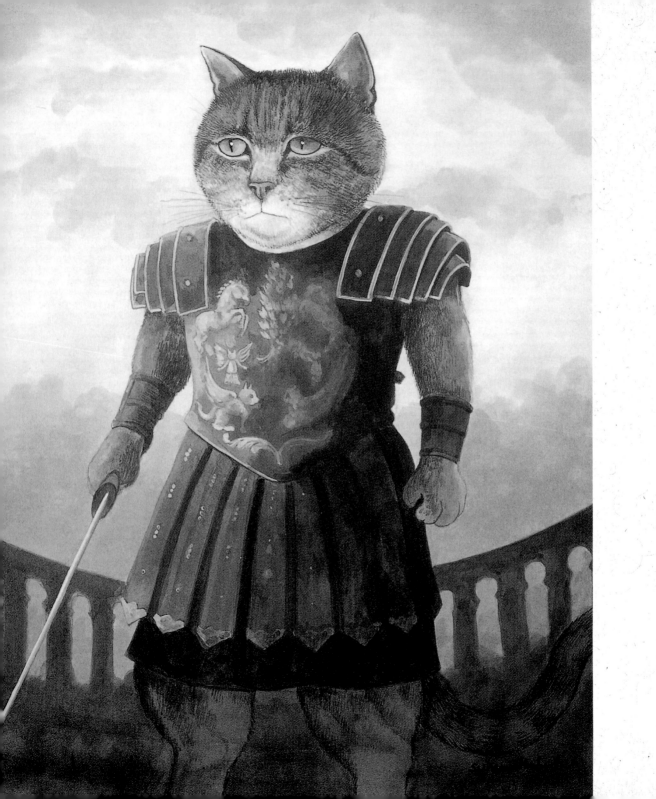

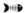

羅素・克洛
Russell Crowe

《神鬼戰士》
Gladiator

2000 年

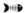

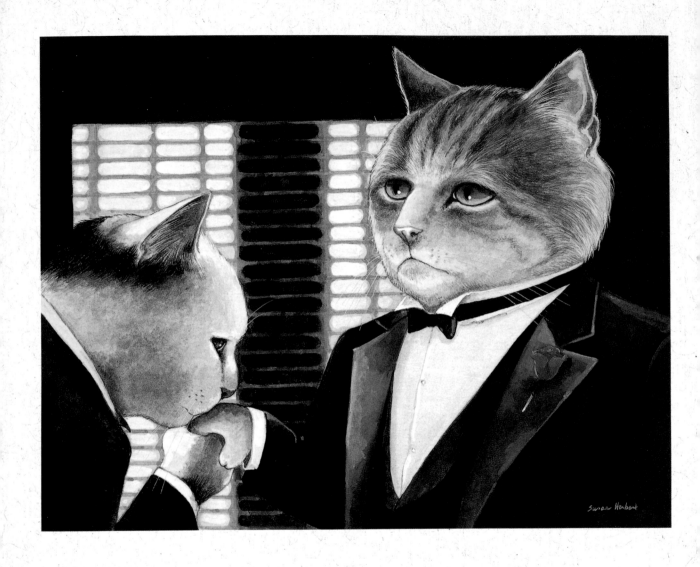

上　《教父》（*The Godfather*），1972 年

右　《齊瓦哥醫生》（*Doctor Zhivago*），1965 年

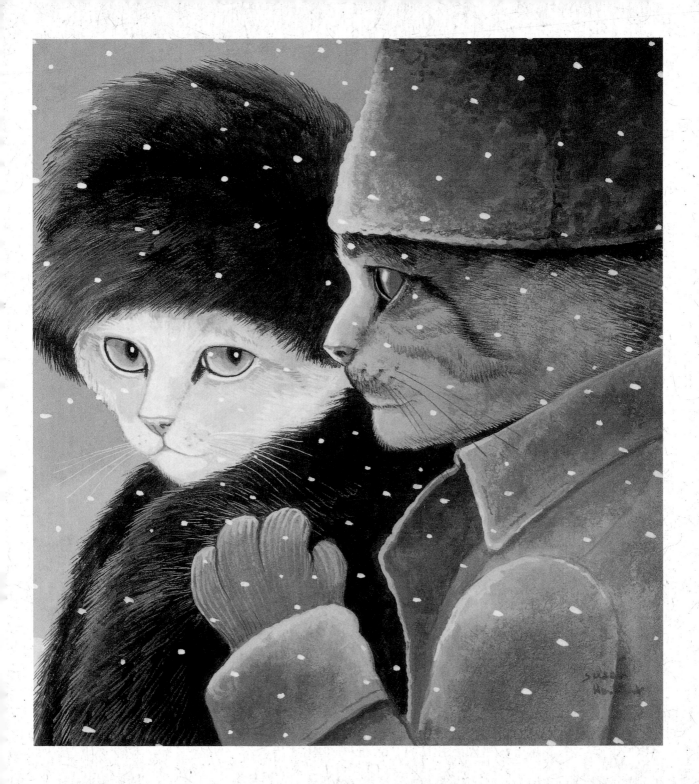

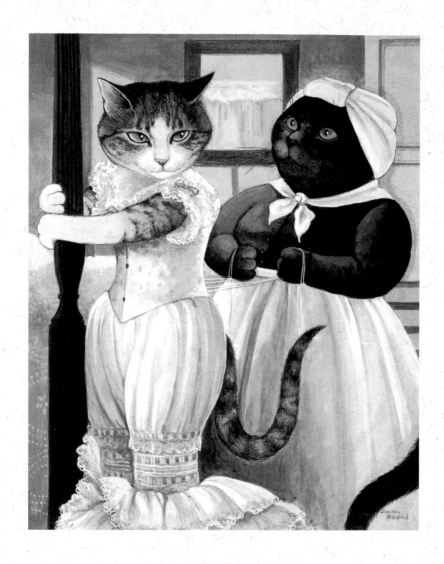

《亂世佳人》
Gone with the Wind

1939 年

經典電影裡的藝之貓

290

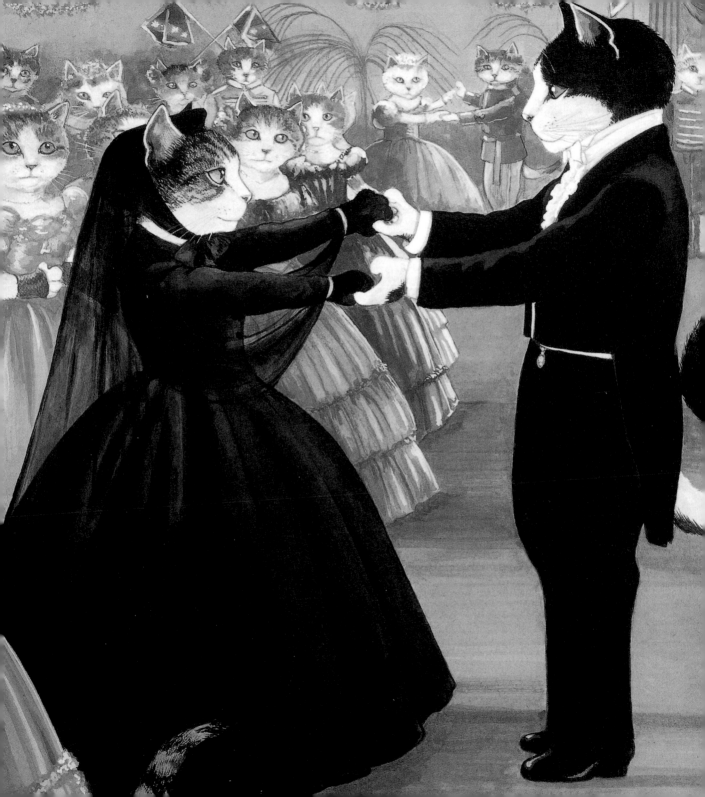

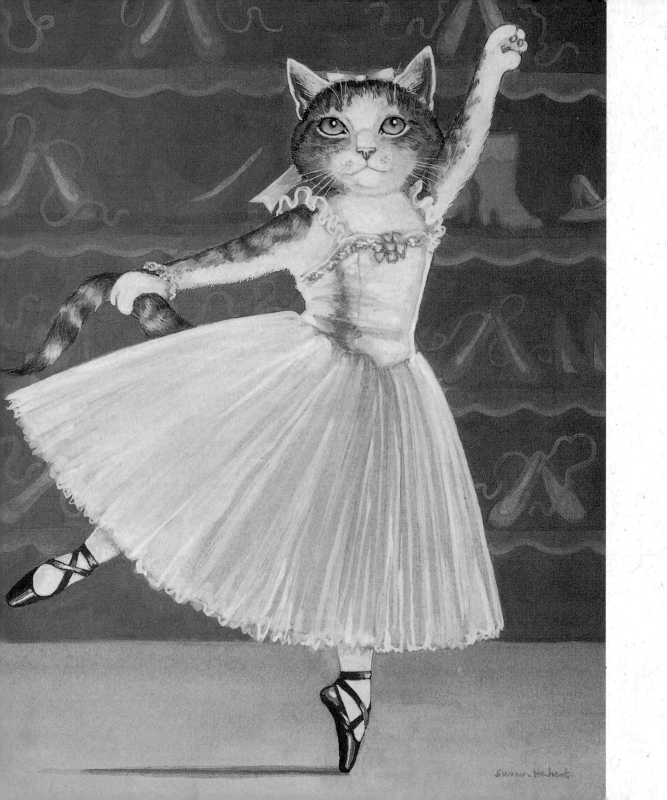

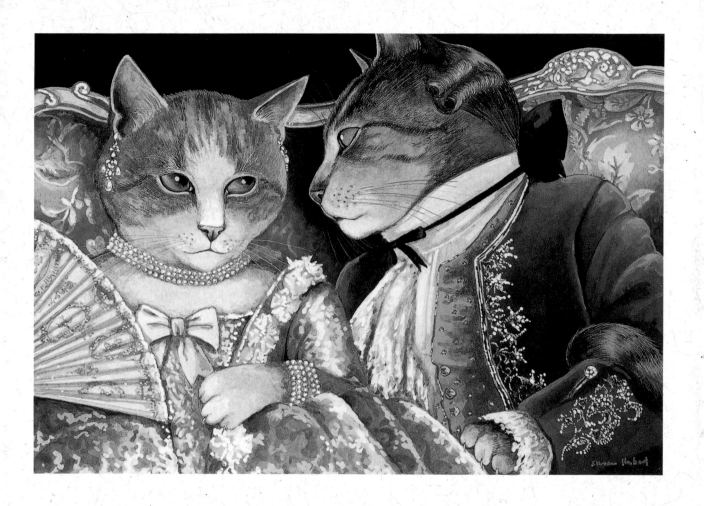

上　《危險關係》（*Dangerous Liaisons*），**1988**年

左　《紅菱艷》（*The Red Shoes*），**1948**年

詹姆斯·狄恩
James Dean

《養子不教誰之過》
Rebel Without a Cause

1955 年

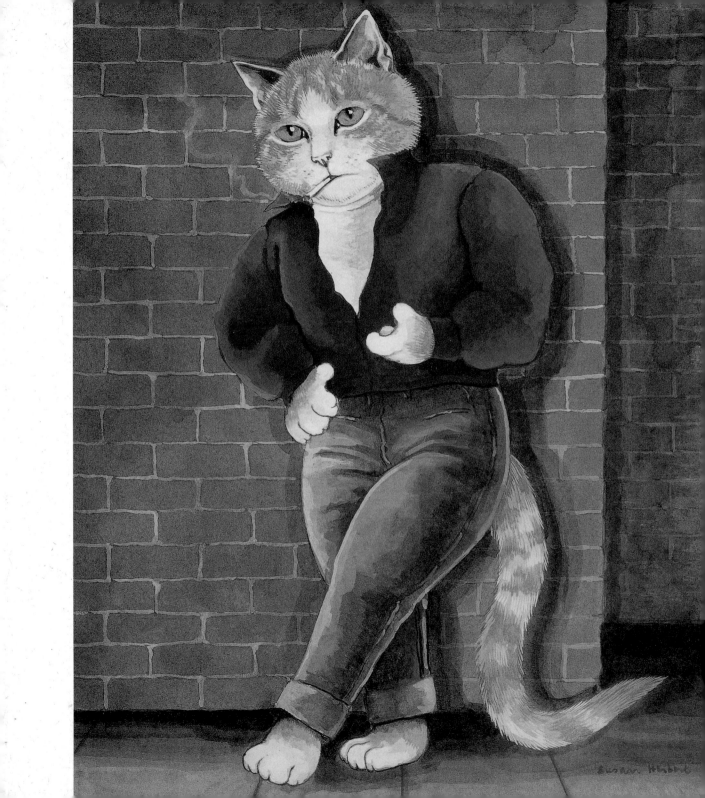

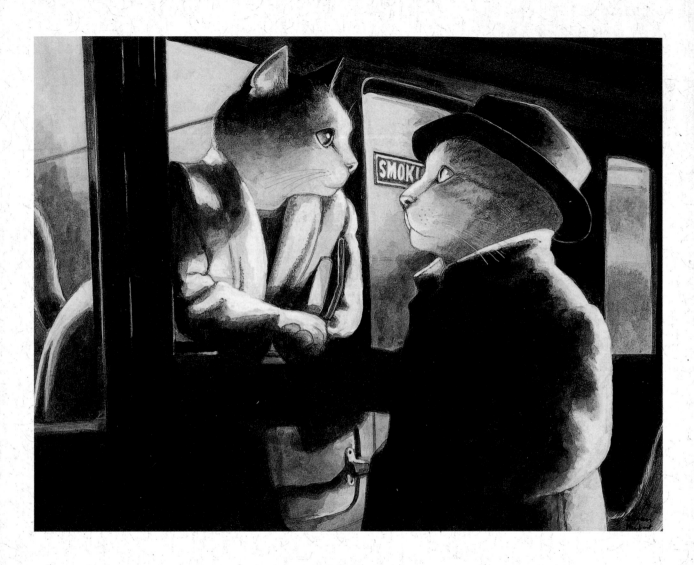

《相見恨晚》

Brief Encounter

1945 年

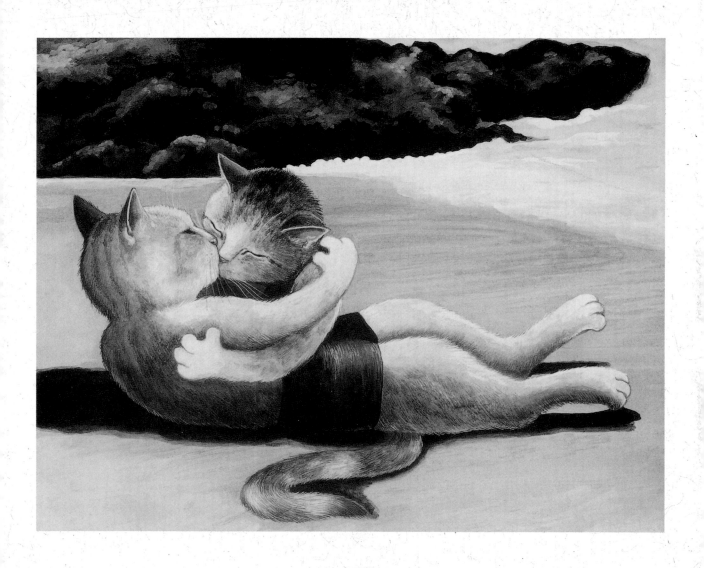

《亂世忠魂》

From Here to Eternity

1953 年

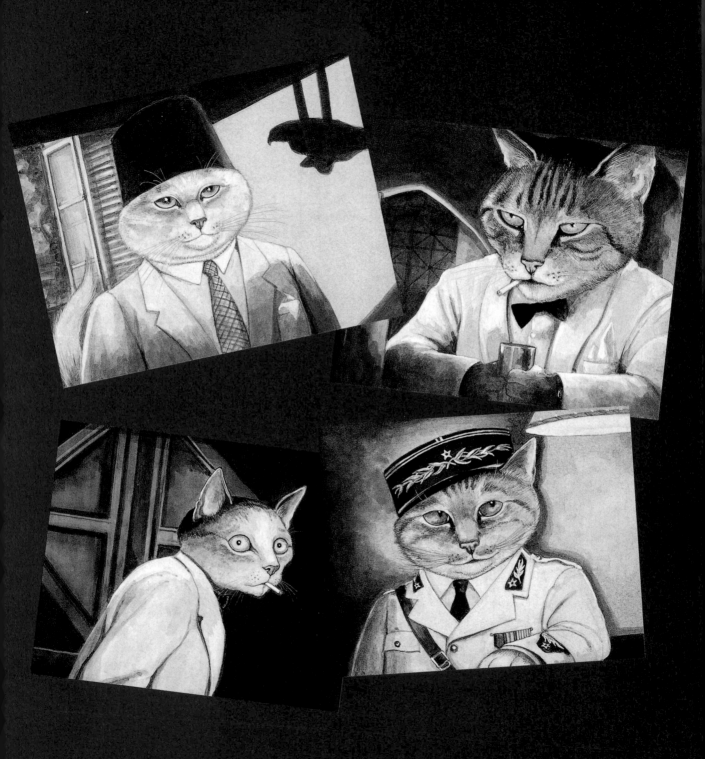

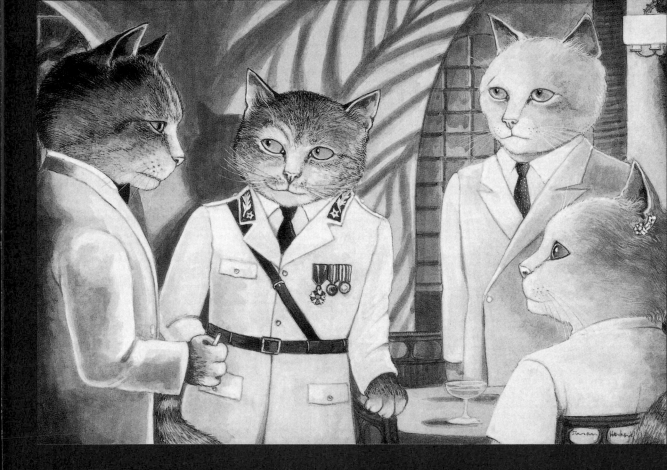

《北非諜影》
Casablanca

1942 年

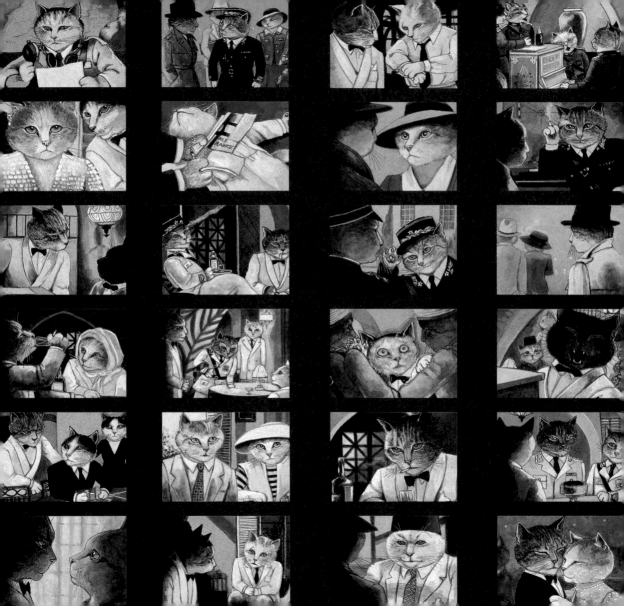

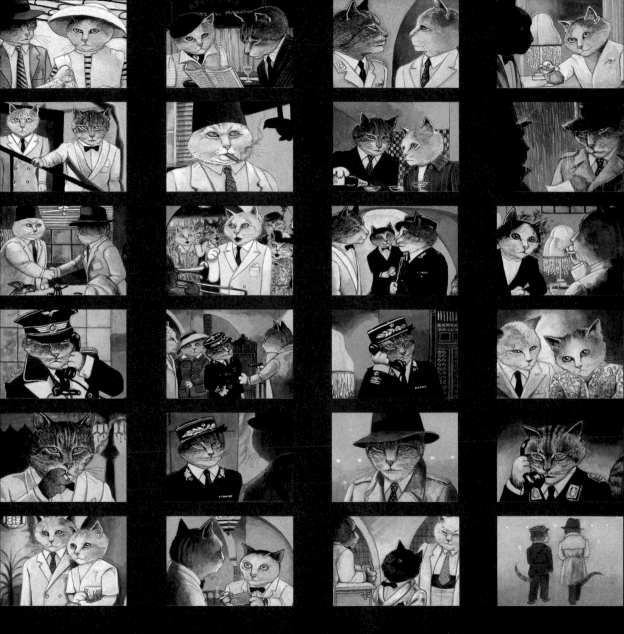

《北非諜影》

Casablanca

1942 年

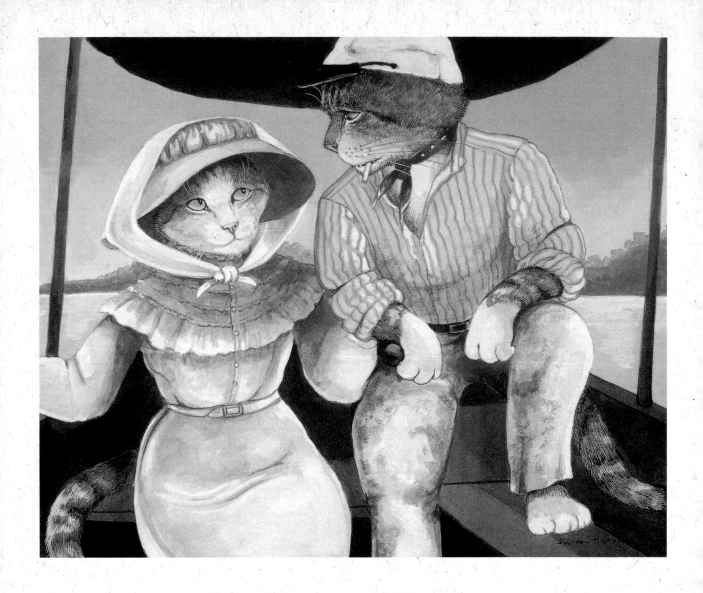

凱瑟琳・赫本 & 亨佛萊・鮑嘉
Katharine Hepburn Humphrey Bogart

《非洲皇后》
The African Queen

1951 年

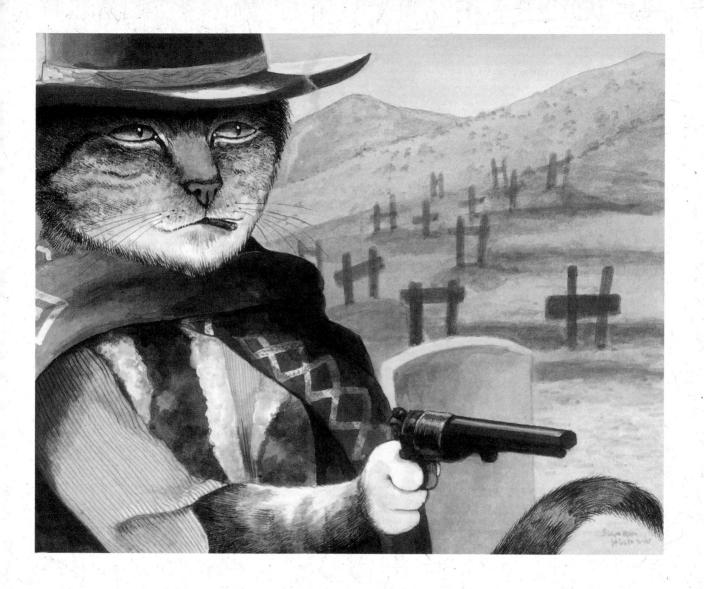

克林 · 伊斯威特
Clint Eastwood

《荒野大鏢客》
A Fistful of Dollars

1964 年

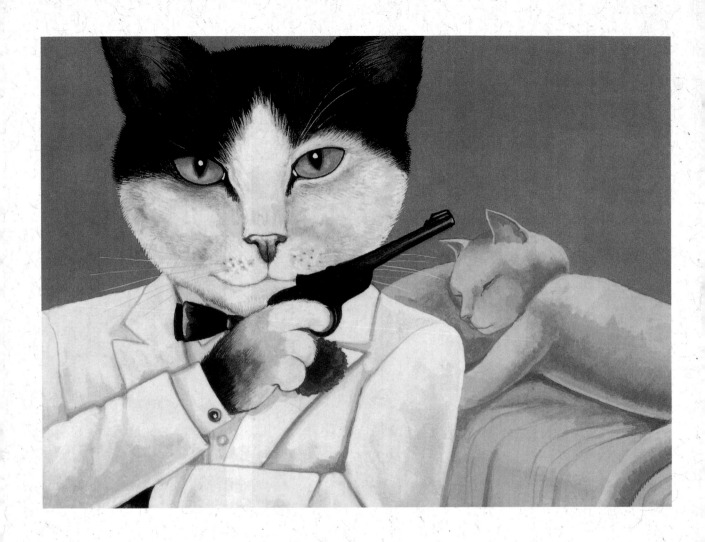

史恩・康納萊
Sean Connery

《金手指》
Goldfinger

1964 年

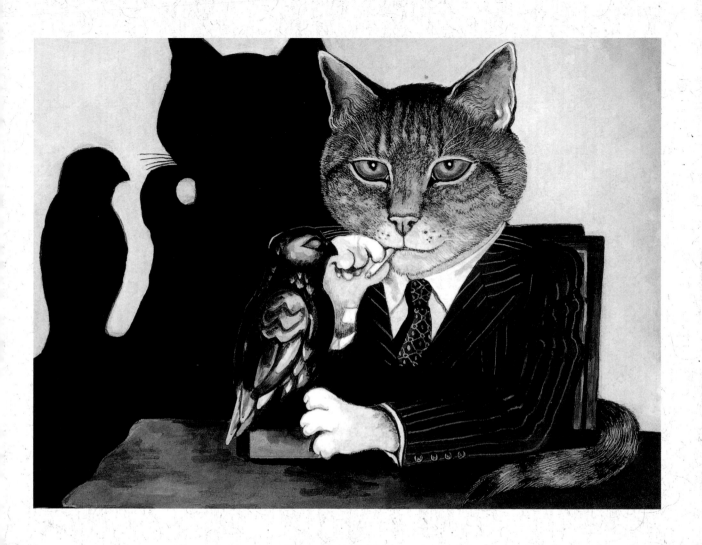

亨佛萊・鮑嘉
Humphrey Bogart

《梟巢喋血戰》
The Maltese Falcon

1941 年

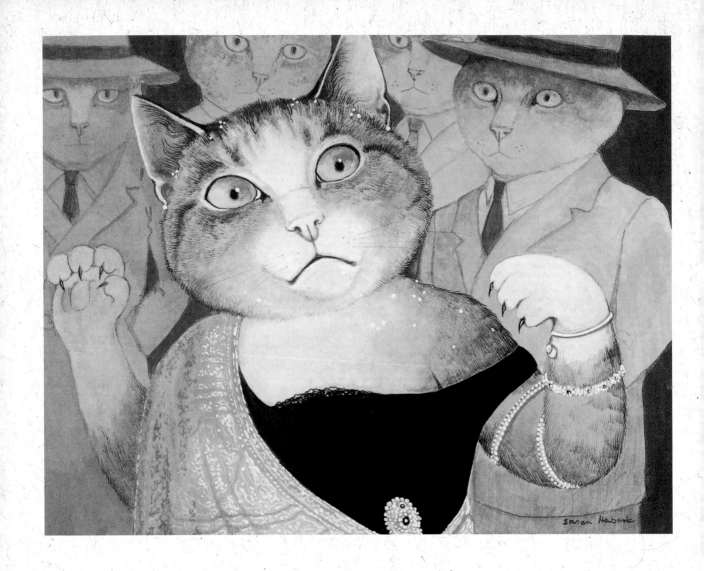

上 《日落大道》（*Sunset Boulevard*），1950 年

右 《不可兒戲》（*The Importance of Being Earnest*），1952 年

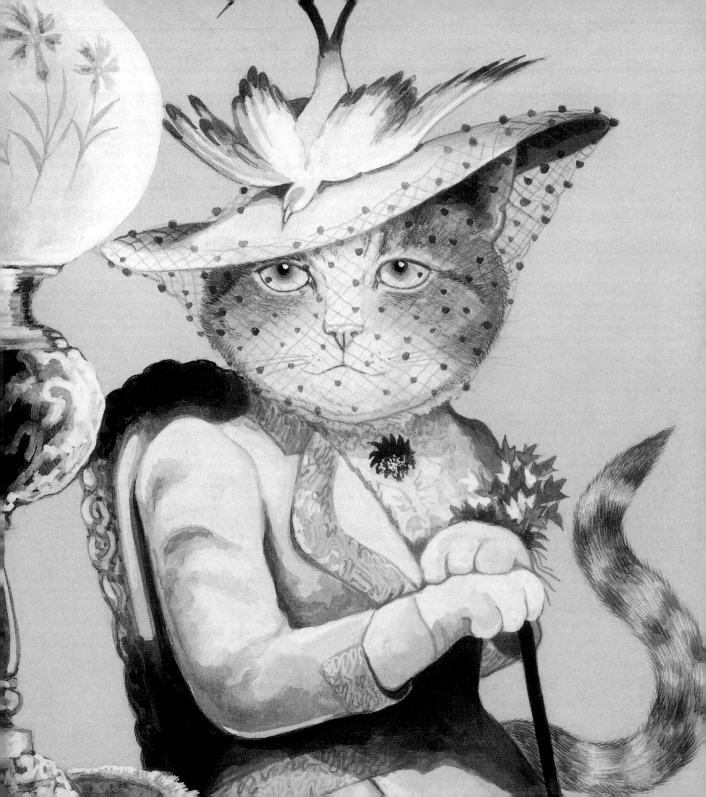

卡萊・葛倫
Cary Grant

《北西北》
North by Northwest

1959 年

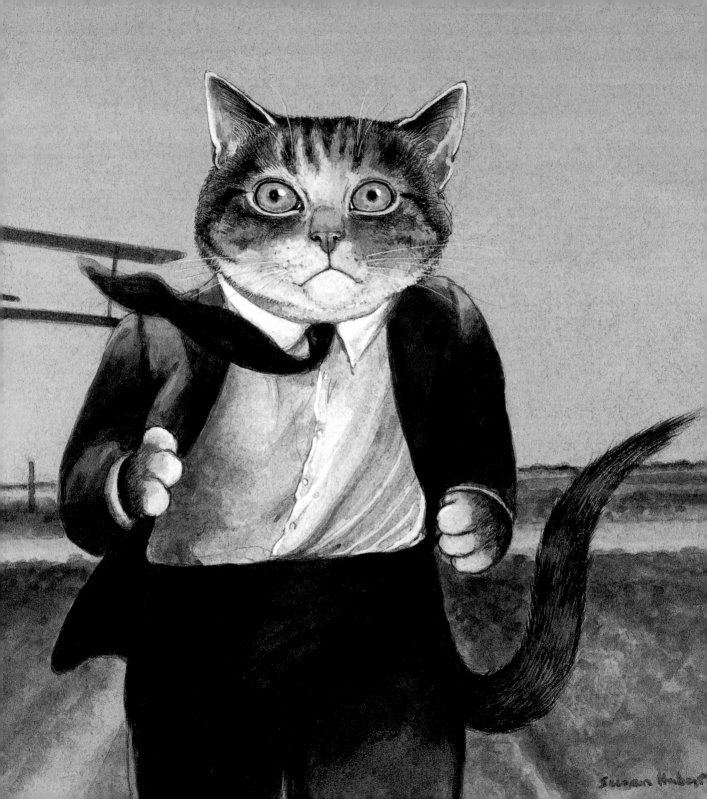

Susan Herbert

達斯汀・霍夫曼
Dustin Hoffman

《畢業生》
The Graduate

1967 年

盧・艾爾斯
Lew Ayres

《西線無戰事》
All Quiet on the Western Front

1930 年

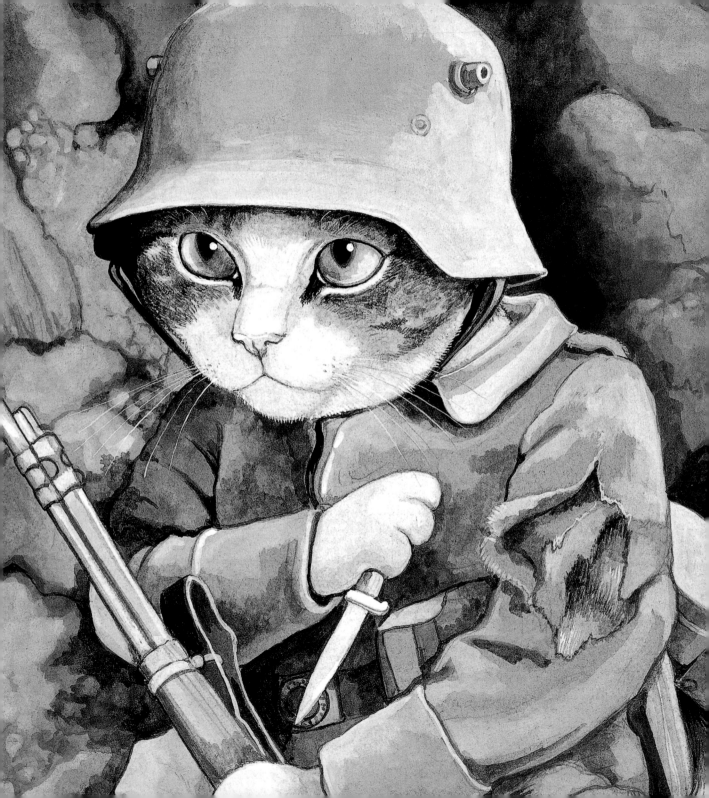

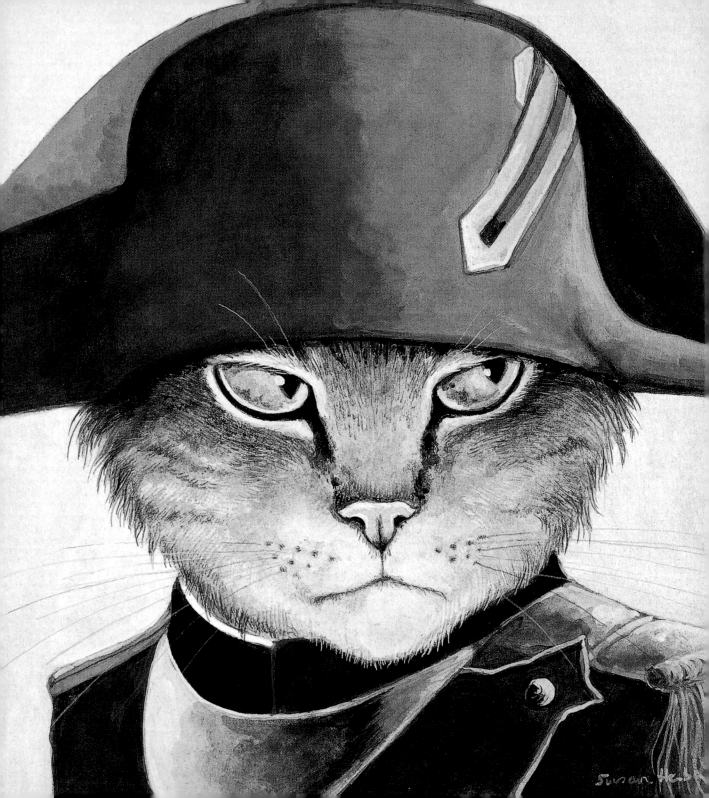

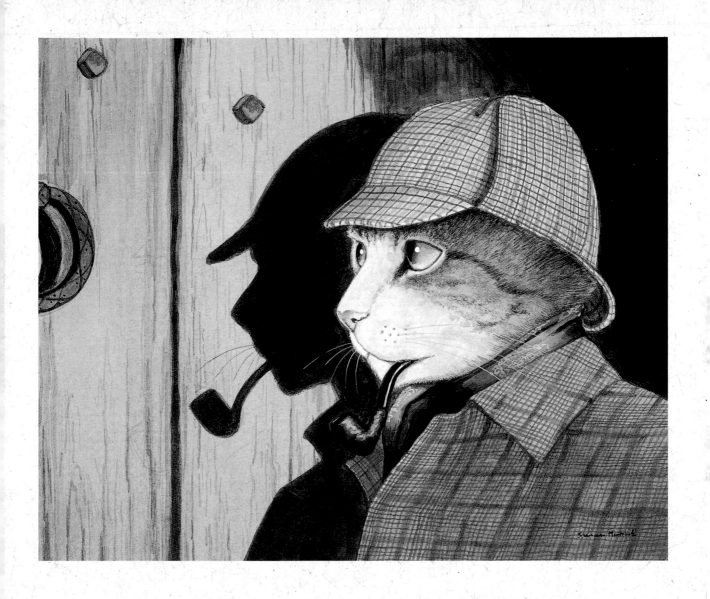

上　《巴斯克維爾的獵犬》（*The Hound of the Baskervilles*），1939 年

左　《拿破崙》（*Napoléon*），1927 年

麥克斯・希瑞克
Max Schreck

《吸血鬼》
Nosferatu

1922 年

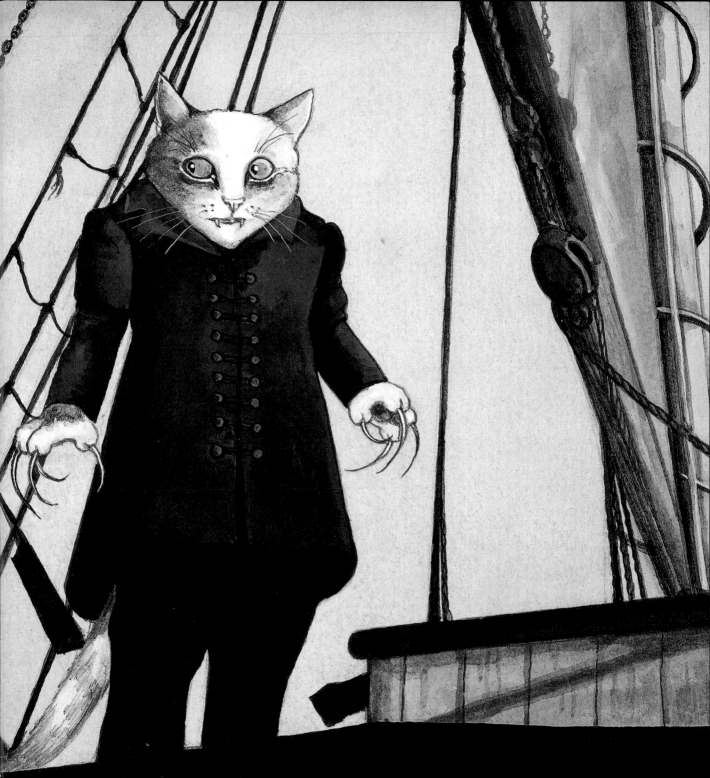